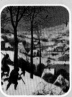

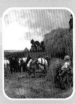

藝 術 解 碼

盡頭的起點

↳ 藝術中的人與自然

林曼麗　蕭瓊瑞／主編

蕭瓊瑞／著

東大圖書公司

總　序

　　藝術鑑賞教育，隨著國內大學通識教育的施行，近年來逐漸受到較多的重視；然而長期以來，藝術鑑賞的教材內容如何選擇、組織？如何施行？總是存在著許多不同的看法和爭議。

　　不可否認，十九世紀以降，尤其二十世紀初期，受到西風東漸的影響，國內藝術教育的內容，其實就是一部西歐美學詮釋體系的全盤翻版，一部所謂的西洋美術史，也就是少數幾個西歐國家藝術發展的家譜。

　　我們不可否定西歐在文藝復興之後，所帶動掀起的人類文明高峰，但我們也不得不為這個讀別人家譜、找不到自我定位的荒謬現象，感到焦急、無奈。

　　即使在大學的通識課程中，少數幾個小時的課程，也不可能講了西洋、再講東方，講了東方、再講中國和臺灣。即使有這樣的時間，對一般非藝術專業的學生而言，也實在很難清楚告訴他：立體派藝術家為何要解構物象、重組物象？這種專業化的繪畫問題，對大部分學生而言，又干卿底事？

　　事實上，從人文的觀點出發，藝術完全是人類人文思考的一種過程和結果；看到羅浮宮的【蒙娜麗莎】，會受到極大的感動，恐怕也只是見多了分身，突然見到本尊時的一種激動。從畫面上看，【蒙娜麗莎】即使擁有許多人類繪畫史上開風氣之先的技法和效果，但在今天資訊如此發達的時代，複製效果如此高明的時代，【蒙娜麗莎】是否還能那樣鮮活地感動所有站在她面前的仰慕者？其實

是值得懷疑的。

即使有所感動，但是否就因此能夠被稱為「偉大」，也很難說清楚、講明白。

然而，如果從人文發展的角度觀，這是人類文明史上，第一次如此真切地花費長時間的用心，去觀察、描繪一個既非神也非聖的普通女子，用如此「科學」的方式，去掌握她的真實存在；同時，又深入內心捕捉她「誠於中，形於外」、情緒要發而未發的那一剎那，以及帶動著這嘴角淺淺微笑的不可名狀的一種複雜心理狀態；這是人類文明史上的第一次，也是象徵「人文主義」來臨，最具體鮮明的一座里程碑。那麼【蒙娜麗莎】重不重要呢？達文西偉大不偉大呢？

過去的藝術鑑賞教育，過度強調形式本身的意義；當然，能夠理解、體會，進而掌握這種形式之間的秩序與韻律，仍然是藝術教育的一個重要課題；但僅僅如此，仍然是不夠的。藝術背後的人文思考，或許能夠帶動更多的人，進入藝術思維的廣大世界。

西方藝術史有一個知名的故事：介於古典與中古時代之間的一位偉大思想家魏吉爾，有一次旅行，因船難而流落荒島，同行的夥伴們，都耽心會遇上野蠻人而心生畏懼。這時，魏吉爾指著一個雕刻人像，安慰大家說：「我們安全了！」大家不解地問他為什麼如此肯定？他說：「雕刻這些人像的人，他們了解生命中動人、哀怨的力量，萬物必有一死的道理深深地觸動了他們的心。這樣的人，必然不是野蠻人。」

這個故事，動人之處，還不在魏吉爾的睿智卓見，而是說故事的人，包括魏吉爾和近代的歐洲思想家，他們深信：藝術足以傳達人類心靈深處的悸動，

並透過藝術品彼此溝通、理解。

文藝復興之後的基督教世界，囿於反對偶像崇拜的教義，曾經一度反對藝術的提倡；後來他們站在宗教的立場，理解到一件事：人類的軟弱與無知，正好可以透過藝術來接近上帝、理解上帝的偉大。藝術終於成為西方文明中，輝煌燦爛的一頁。

偉大的藝術創作，加上早期發展的藝術史研究，西歐藝術成為橫掃全世界的文明利器；然而人類學的發展，也早早提醒人們：世界上各種文明的同等價值，不容忽視。

近年來，臺灣的國民教育改革，已廢除「美術」這樣的課程名稱，改為「藝術與人文」，顯然意圖突顯人文思考與認識，在藝術教育中的重要性。

東大圖書公司早有發展藝術普及讀物的想法，但又對過去制式的介紹方式：不是藝術史，就是畫家傳記的作法，感到不足。於是我們便邀集了一批學有專精的年輕學者，從人文思考的角度出發，採用人類學家「價值系統」的論述結構，打破東西藝術史的畛域，以「人和自然」、「人和人」、「人和自我」、「人和物」等幾個面向，分別進行一些藝術品與藝術家的介紹，尤其是著重在這些創作行為背後的人文思考。

打破了西歐美術史的家譜世系，我們自己的藝術家也可以在同樣的主題下，開始有自己的看法與作法，開始有了一席之地。

這是一個全新的嘗試，對所有的寫作者都是一項挑戰；既要橫跨東西、又要學貫古今，既要深入要理、又要出之平易，當然不是一件容易的工作。期待所有的讀者，以一種探險的心情，和我們一同進入這個「藝術解碼」的趣味遊

戲之中，同享藝術的奧祕與人文的驚奇。

　　本叢書，計分八冊，書名及作者分別是：

1. 盡頭的起點——藝術中的人與自然（蕭瓊瑞／著）
2. 流轉與凝望——藝術中的人與自然（吳雅鳳／著）
3. 清晰的模糊——藝術中的人與人（吳奕芳／著）
4. 變幻的容顏——藝術中的人與人（陳英偉／著）
5. 記憶的表情——藝術中的人與自我（陳香君／著）
6. 岔路與轉角——藝術中的人與自我（楊文敏／著）
7. 自在與飛揚——藝術中的人與物（蕭瓊瑞／著）
8. 觀想與超越——藝術中的人與物（江如海／著）

　　為了協助讀者對一些專有名詞的了解，凡是文本中出現黑體字的部分，都可以在邊欄得到進一步的解釋。

<div align="right">

叢書主編

林曼麗

蕭瓊瑞

</div>

自　序

　　撰寫《盡頭的起點 —— 藝術中的人與自然》，對個人而言，是一種全新的經驗與挑戰；它必須要有相當的學術知識作基礎，但又不是單一論題的學術論文，因此，寫作者必須具備有較寬廣的通識背景。

　　通識背景的養成，其實也正是目前許多大學辦學的重要目標。個人自 1995 年在國立成功大學開設通識課程「藝術史與藝術批評」以來，始終在思考如何提供給這些非人文學院的同學一些既有趣又紮實的人文思考。有些藝術專業者認為非常重要的問題，對理、工、醫、管各學院的同學來說，意義又是什麼？憑什麼要他們非學不可？或退一步說：如何能夠學得更有趣？

　　因此，從專業出發、自人文切入、以作品為中心、用日常的語言來論述，逐漸成為我擔任這門課程時，時時思考、把握的原則；同學也在分組報告和老師的帶領下，產生相當不錯的回應和效果。

　　不過即使如此，缺少一本適合作為同學上課參考的教科書，對課程而言，仍然是一種遺憾。因此，當東大圖書公司有意策劃出版這樣一套藝術叢書，並找林曼麗教授和我擔任主編時，我幾乎有「喜逢知音」的感受，除了一口答應之外，也竭盡所能地提供我的一些想法與期待。

　　在幾次的編輯會議之後，我從許多傑出的藝術學界的朋友身上，獲得許多啟發與指導，同時也被分配到其中「人與自然」這個主題的撰寫任務。

長期以來，我所作的專業，集中在臺灣美術史的研究；也感謝東大圖書公司及三民書局分別出版過我的幾本專書，包括最早的《五月與東方 —— 中國美術現代化運動在戰後臺灣之發展 (1945–1970)》(1991)、《島嶼色彩 —— 臺灣美術史論》(1997)、《島民・風俗・畫 —— 十八世紀臺灣原住民生活圖像》(1998)，以及最近的《島嶼測量 —— 臺灣美術定向》(2004)。

　　《盡頭的起點 —— 藝術中的人與自然》超越了臺灣美術史的範疇，但也把臺灣美術史納入論述的範疇。這種經驗，對當今學習或研究藝術史的人而言，是相當新穎奇特的經驗。在一些人文思維的主題下，我們看到不同族群、不同地區、不同時代，尤其也包括我們自己，以及那個長期被視為中心的歐洲，不同藝術家的想法與作為；藝術不再是那些專家的事情，而是所有只要對人生有困惑、對生命有好奇，對時代有期待的人，都會感到興趣的事情。

　　我對這樣的一本書，懷抱極大的期待，也隱含相當的心虛與不安；到底，沒有幾個人能真正學貫東西、融會古今。但這樣的一本書，應該只是提供一個討論或思考的平臺，對其中的許多資料或觀念的不足，甚至錯誤，還期待更多的朋友，尤其和我一起探索的同學們，共同來補充、論辯。

　　透過這些偉大藝術作品，願你我的生命豐美、價值長存！

蕭瓊瑞

2005 年於故鄉澎湖旅次

自

序

盡頭的起點
——藝術中的人與自然

目　次

→

盡頭的起點

　　就像嬰兒的心智成長，在「自我」意識形成之前，嬰兒總是好奇地注視周遭環境的變化，也隨著環境的變化，而產生恐懼、驚奇、愉悅、迷惑等等的感受。人類在上古時期，始終把注意的焦點，放在外在的世界，包括那些在原野上奔馳的野獸、在天空中飛翔的鳥隻昆蟲，乃至於風吹草動、岩石山洞……等等；不過這些外在的環境，要到「自我」意識明確之後，才逐漸形成所謂「自然」的概念。

　　「自然」(Natural) 一詞，也隨著人類文明的發展，枝生出多元的意義。有時對神言而指世界，有時對主觀言而指客觀，有時對人事言而指環境，有時對人為言而指天然，也有時對精神言而指物質……；但這種對稱也並非一成不變，有時自然也可能就是神的化身，有時它可能脫離物質的層面，呈現著深刻的精神象徵。總之，「自然」一詞內涵的多義，也正是人類文明發展趨於複雜豐富的反映。

　　然而，儘管「自然」早在人類文明萌發之際即已存在，但其內涵、意義的明確、多元，則仍是人類對「自我」（人）意識發展之後的事。

　　從東西繪畫史的角度言，「自然」或許與「山水畫」、「風景畫」最接近，但「山水畫」、「風景畫」卻不是反映人類「自然觀」唯一的畫種；

更何況「山水畫」、「風景畫」的定義，事實上還可能有廣義、狹義等等不同的界定。畫家既可能在一幅人物畫中，表達一種閒適、悠游、天人合一的自然觀，如中國宋代畫家梁楷的【李白行吟圖】；也可能在一座建築物中，表現人與天爭、征服自然的原始慾望，如尼德蘭畫家老彼得·布魯格爾 (Pieter Bruegel the Elder, c.1525–1596) 的【巴別之塔】等。

因此在這本論述藝術史中「人和自然」關係的小書裡，作者的取材遠遠超越風景畫／山水畫的範疇，而從文化思維的角度，分別介紹了：「大地之母」、「天人合一」、「生命的象徵」、「莊嚴與神聖」、「人與天爭」、「死亡的象徵」、「理性與秩序」、「自然的物化」、「自我的投射」、「生命的原鄉」、「自然的凋零」、「回到自然」等十二個子題；提及的畫作，近百幅。讀者或許可以由此認識到人類文明發展中，人和自然關係的多種面相，並欣賞到藝術家表現的種種不同技法和思維。

人類的文明勢必持續發展，人和自然的關係也必然繼續存在、生發。在地平線的盡頭，其實是另一個視野的開端和起點。人也正是在不斷地反省和永不放棄的期盼中，文明才得以綻放更美麗的花朵！

01 大地之母

　　大地哺育萬物，生養人類。上古先民奔馳在廣大的荒原、森林、水澤、山野之間，為了追尋獵物而辛勞。偶爾他們也會在洞窟的壁面上，利用一些帶有顏色的鐵礦石，刻劃出人類獵捕動物的鏡頭；但在這些畫面上，人們顯然只集中精神在對獵物的刻意描繪，還完全沒有知覺到大自然的存在與意義。

　　之後，人類文明開始由漁獵進展到農業。據學者的推測：推動這項文明進展的，極可能是女性。女性因為懷孕而無法追捕獵物，只得採食植物果實以裹腹，並隱身在某些固定而安全的地點。果實食用後的果核，隨地棄置，沒想到隔了一些時日，竟又長出植物，結出果實。女人也因生下嬰兒，無法離開居處，幾個女人和小孩住在一起，果子吃了又長，長了又吃，農業因此出現，進而發達。偶爾，也會有一些男人，進入這些女人的團體，住了一晚，第二天，頭也不回地走掉，女人卻又懷孕了。於是女人帶著小孩，加上年老跑不動的老男人，和一些較溫馴的動物，就構成了家，也形成了人類最早以女性為中心的原始社會雛形。由於農業的發達，穀物大為增加，為貯存、炊煮穀物，陶器於是出現，定居的生活形態因而確立，人對土地的歸屬與認同，也大大地提升。因此，在

西方，文化稱為 "Culture"，本身即有農業、栽培的意思；也就是以農業的出現，當作文化的起源。農業、文化、陶器、定居、土地、家庭、牲畜……，是一組息息相關的概念。

然而，儘管人類和土地的感情，出現得如此之早，但由於受到隨著農業而興起的強大統治階層的壓迫，和隨著統治階層而形成的宗教思想的制約，人能完全自由自主地從大地哺育人類的角度來理解自然，進而歌頌自然，顯然是相當晚期的事。

十六世紀的尼德蘭畫家老彼得·布魯格爾 (Pieter Bruegel the Elder, c.1525–1596) 恐怕是人類文明史上最早以細膩而忠實的手法描繪農民生活，尤其描寫農民和土地之間情感的一位偉大畫家。

當同時代的畫家，多受雇於教會與貴族，努力描繪和《聖經》、神話，以及宮廷生活有關的主題時，出生成長於農家的布魯格爾，則製作了大量和農村生活有關的油畫與版畫。

事實上，布魯格爾不只是一個通俗的風俗畫家，他的作品在形式的樸實細膩之外，也擁有相當深刻的思維反省；尤其在當時，他的同胞，尼德蘭地區的人民，正遭受西班牙的統治，宗教裁決所的鎮壓，產生恐怖的風浪，布魯格爾的作品對正在高漲的尼德蘭民族意識，兼具鼓舞和警惕的作用。尼德蘭之後脫離西班牙統治，獨立建國，也就是我們一般熟知的荷蘭。

「月令圖系列」是布魯格爾農村生活繪畫的代表之作，相傳有十二件，目前只剩下五件。現藏美國紐約大都會美術館的【穀物的收穫】（圖

尼德蘭(Netherlands)：原意為低地，主要是指今天的荷蘭、比利時、盧森堡，和法國東北部的一些地區。由於自由城市的建立與經濟的繁榮，在十五世紀時，這些地區產生了一種高度的人文主義思想，強調現實生活，也形成了特殊的畫派。林布蘭和魯本斯都是代表。

0
1
大地之母

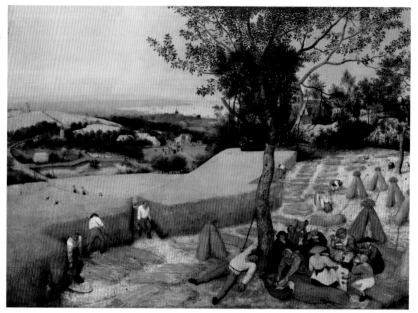

1-1），是其中描寫八月的一件。在這件以金黃色為主調的作品中，採對角線的構圖，呈現了近景農民秋天收割穀物的情景，以及遠景丘陵起伏、農舍與樹叢相襯、海灣與天際相接的遼闊景象。

　　這顯然是一個豐收而忙碌的時節，幾個男人拿著巨大的鐮刀，正在收割厚實豐美的麥草。有一位男子提著水壺，正從麥草田的小路中走來，另一位則已經累得四腳朝天，躺在大樹底下睡著了，為了舒服，還把褲鈕解開，露出中年人的大肚子。農具斜靠在樹幹上，也似乎一幅暫時休息的景象。畫面最左下角落，隱藏在麥草田中，有一個大的水罈，上面蓋著一頂斗笠，可能正是這個睡著的男子所有，也可能暗示畫面之外的更左方，還有一些人物。聳立的大樹下，另一邊則是一群聚集進食的婦女與小孩；坐在紮捆成束的麥草上，或高舉水缸飲水，或以湯匙進食，

人手一碗，圍圈而坐，其中一位轉身向後，以一把小刀切取麵包。後方地面，有已經紮捆成束站立放著的麥草堆，也有只是分堆橫放，等待女人們用餐後繼續紮捆的麥草；三、四位還在繼續工作的女人後方，則橫置著樓梯、木桶等農具。大樹的後方遠處，隱隱露出教堂的鐘塔和屋頂，象徵不被遺忘的感恩與祈福。平整豐厚的麥草田上，有兩隻小鳥低低飛過，更添增了自然一體、相依生存的氣氛。

和布魯格爾同時代的畫家，受到文藝復興以來人體理想美追求的影響，講究畫中人物氣質的顯露與形塑，布魯格爾卻完全以鄉野農人樸實粗放的形態示人，因此，相當一段時間，在美術史中完全看不到布魯格爾的名字。但隨著時代審美角度的開放，也隨著印刷術的盛行，布魯格爾的作品逐漸受到人們的喜愛、流通和重視。同時，人們也通過他的繪畫作品，重新認識這塊始終蘊育、滋養著人類生命的大地之母。

布魯格爾的作品，往往採取俯視的角度，高視點的地平線，使地面上的景物繁複且鉅細靡遺地一一呈現，有如百科全書般的全知觀點，美術史家稱之為「不完全的構圖」，散點透視式的鋪陳，遼闊的大地，容納了各式活動的人物和風景；細膩的寫實手法，每一細節，都蘊含著作者的用心，也都值得觀者細細地咀嚼。

【雪中獵人】（圖 1-2）是布魯格爾「月令圖系列」中另一件描繪一月景象的作品。封凍的大地，枯乾的枝幹，幾隻小鳥站在樹枝之上，面向不同的方向，形成一種黑色剪影般的效果，襯托在廣大的白色背景之前，有一種蕭瑟枯寒的意象；然而其中一隻長尾大鳥，由樹林所在的高

文藝復興 (Renaissance)：十四世紀末到十六世紀間的一次歐洲文化革新運動。首先發生於義大利，以回復希臘羅馬古典文化為目的，對抗中世紀以來以基督教為中心的思考，被視為近代人本主義的開端。達文西、米開朗基羅，和拉斐爾，被稱為文藝復興藝術三傑。

處，斜斜地向著遠方的低處俯衝而下，賦予了畫面一種動態的感受。

　　遼闊的大地，並未因冰雪的封凍而喪失生機，反而由近處的獵人及狗群，到中景忙碌工作的店舖人家，再蜿蜒到遠處的馬車、冰湖上嬉戲的人群，到右下方背著木柴過橋的婦女，以及橋下坐著冰橇以及拖著冰橇的婦女，形成一個生機蓬勃的畫面。似乎不論是秋收的豐饒，抑或隆冬的蕭瑟，大地供養人類的需求始終如一。布魯格爾「月令圖系列」作品，讓長期生長在大地烘托之上的人們，領略到自然的壯闊與無私，失去了大地，也就失去了生存的依託。

Photograph by Erich Lessing

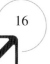

盡頭的起點

圖 1-2　老彼得·布魯格爾，雪中獵人（一月月令圖），1565，油彩、木板，117 × 162 cm，奧地利維也納藝術史美術館藏。

在農業的時代，布魯格爾置身其中而又能反觀自身，將極為平常的生活，賦予史詩般的意象，將大地對人類的滋養，極其忠實細膩地呈現展示出來，是頗為難得的成就，也是當時極為少數，卻不被認同、看重的優秀畫家。

等到十九世紀，工業革命來臨，城市興起，人們被迫離開農村，集中到城市，遠離了自然大地，方才思念起大地，開始發覺自然之美，以及自然土地對人類的滋養深情。當時有一批聚集在巴黎市郊巴比松地區的畫家，他們以描繪大自然為目標，其中的米勒 (Jean-François Millet, 1814–1875) 尤其著力於描繪中下階層的農人，以及他們依附大地而生，既純樸又富尊嚴的寧靜生活。其名作【拾穗】（圖1–3）、【晚禱】（圖1–4），也是一般接受美術教育的人，最早接觸而又印象深刻的作品。

和許多地區的農村一樣，法國巴比松村地區的貧苦農婦們，在有錢人家穀物收割完畢之後，會結伴提著竹籃，前往田地，撿取遺落在地面的麥穗，認命、辛勞而勤奮。一樣是出生於法國諾曼第貧窮農家的米勒，以帶著深刻感情與生命思考的質樸手法描繪的作品，初期的藝術史家也是看不起他這些看來絲毫不顯眼的技法。但深刻的感情，賦予作品深刻的情感厚度，現代的藝術史家，已經發現也肯定：米勒的技法中，帶著雕塑般的豐厚與重量，是其他畫家少有的成就。

米勒描繪的對象，不是自然就是生活於自然中的純樸人物。【晚禱】描寫的也是兩位年輕而知足恩愛的平凡農村夫婦，在一天的辛勤勞作之後，夕陽西下，遠方的教堂鐘聲響起，他們停下手中的工作，虔誠而專

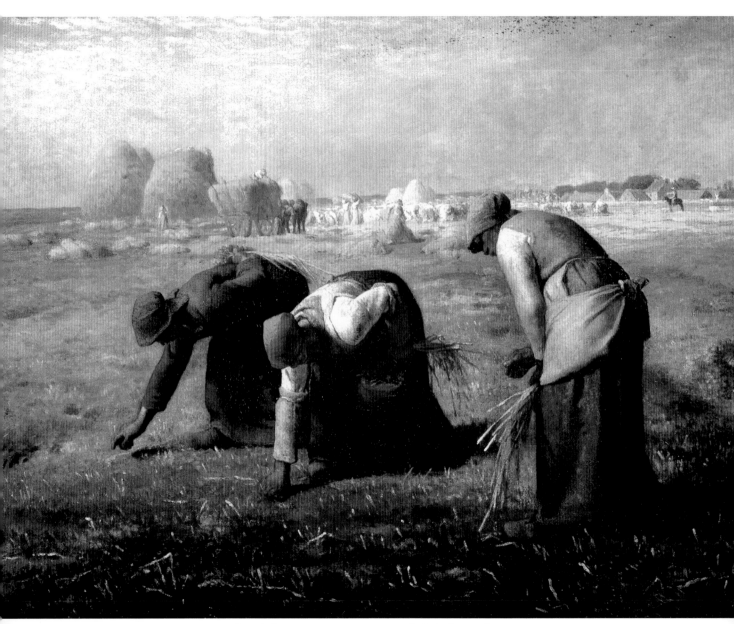

圖 1-3　米勒，拾穗，1857，油彩、畫布，83.5×111 cm，法國巴黎奧塞美術館藏。

注地站立，低頭禱告。這兩位襯托在夕陽平原上的平凡夫婦，也是人類文明史上，令人印象深刻的兩尊紀念碑式的石像，充滿著謙卑、感恩和知足的人性美德；而其感恩的對象，與其說是那住在天堂的上帝，不如說是腳下那片占了畫面三分之二的大地之母。

圖1-4　米勒，晚禱，1857–59，油彩、畫布，55.5×66 cm，法國巴黎奧塞美術館藏。

　　巴比松畫家是後來印象派的先驅，他們注重自然，歌頌自然，進而研究自然。許多印象派畫家的作品，研究自然的光線，一如科學實驗般的嚴謹。而畢沙羅 (Camille Pissarro, c.1830–1903) 在純粹光線的關注之外，受到米勒的深刻影響，其實更看重人在自然哺育滋養下的閒適心情。以【採收蘋果的女人】（圖1-5）為題的作品，是畢沙羅為數頗多的代表作。如果說米勒的【拾穗】和【晚禱】，是描繪黃昏光線襯托下的厚實農人身影，那麼畢沙羅的【採收蘋果的女人】，則呈現了陽光普照下，光影交錯的年輕農村女子姿態。

　　畢沙羅是印象派的老大哥，加上他謙虛親和的作風，贏得許多人對他的尊重，也影響了許多人，塞尚、高更都尊他為師。他細膩的描繪手

印象派 (Impressionism)：是西方近代繪畫的開端，起於1863年馬奈【草地上的午餐】因在官辦沙龍中落選，而結合一批年輕藝術家舉行落選展；當中包括莫內【日出·印象】，因一般人看不懂，而嘲諷為印象派。此後，他們以此為名，連續展出八屆，以追求自然中陽光、空氣、水氣的顫動感為目標，結束了之前農業時代「靜」的美學，進入工業時代「動」的美學階段。

19

點描派(Pointillism)：
即指新印象派或稱色光分割學派。印象派色彩分析的理念，發展到秀拉等人，手法更進一步，認為色彩一旦在調色盤上混合，便失去了光彩，如何將原色以點描的方式，並置在畫面上，透過眼睛的視覺作用，在光線中自然混合，則可得到更為真實且明亮的色彩效果。知名的【星期日午后的嘉特島】即為代表之作。

法，幾乎可以看成是預告將近卅年之後才出現的點描派畫法。但他一向虛懷若谷的處世態度，始終不談這方面的影響。

【採收蘋果的女人】是他眾多農莊繪畫中的代表作品之一，描繪三位在蘋果樹下採摘蘋果的女孩。這三位姿勢神態各異的女孩，或坐、或立、或俯身、或仰頭，她們身穿深藍色的包裹長裙，和整個環境完全融合一體，蘋果樹的枝葉遮掩了女子的部分身體；最前的一位女子，右手擱在裝滿蘋果的籃子上，左手則拿著一顆蘋果試吃，中間的女子以長竿挑摘樹上的果實，動作優雅而閒適，後方的一位則俯身整理腳旁的枝葉、果實。畢沙羅以耀眼的光線處理，捕捉了這些採摘蘋果的女子，悠閒、無爭，又稍稍帶著一種孤寂、沉悶的農村生活。畢沙羅的作品加入了

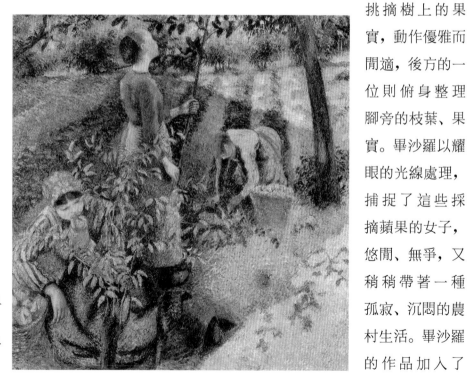

圖 1-5 畢沙羅，採收蘋果的女人，1881，油彩、畫布，65 × 54 cm，私人收藏。

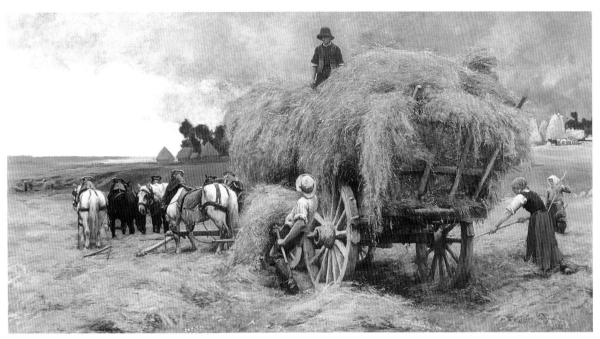

圖 1-6　杜普荷，秋收，1881，油彩、畫布，134.9 × 229.9 cm，臺南奇美博物館藏。

光學調色的原理，所以光度、彩度極高，讓米勒原本帶著悲壯的昏黃情
調，轉而為愉悅甜美又不失素樸的風格。

　　歌頌大地的農村生活之作，在西方近現代美術史上始終不斷，臺灣
的奇美博物館，收藏有法國畫家杜普荷 (Julien Dupré, 1851–1910) 的【秋
收】（圖 1-6）一作。杜普荷也是巴比松畫派的一員，【秋收】一作以巧
妙的油畫技法，表現了麥草逼真的質感，也呈顯了農村工作的辛勞與尊
嚴，其創作時間和畢沙羅的【採收蘋果的女人】一作，同為 1881 年，可
以作為有趣的對比，也可以親自前往臺南奇美博物館，欣賞這件被稱為
「鎮館之寶」的作品。

巴比松畫派 (Barbi-
zon School)：十九世
紀中葉一群聚居於巴黎
東南方楓丹白露森林邊
巴比松村的風景畫家，
以描繪素樸而充滿情趣
的自然風景為特色，被
視為印象主義之前的自
然主義畫家。米勒、盧
梭、柯洛……都是大家
較為熟悉的代表畫家。

0
1
大地之母

盡頭的起點

中國是一個典型的農業國家，在漢代 (202 B.C.–220 A.D.) 四川的一些畫像磚（圖 2-1）中，也有一些描繪庶民農耕、漁獵生活的作品。不過，這些作品似乎著重在對生活實況的描繪，而較少對自然本身，或人與自然關係的思考。

直到魏晉南北朝 (220–581)，由於政治的解體與社會的紛亂，許多讀書人遁入山林，「自然」開始在中國的文學藝術中，扮演重要的主題。不過，這些文學家或藝術家，主要是以讀書人，也就是所謂的士人為主體；因此，他們的作品，基本上仍是以士人思維為主軸。繪畫上，唐代水墨美學的興起是中國美術史上的一次革命性變革，魏晉南北朝以來，回歸自然的山林思想，逐漸形成天人合一的哲學，並在宋代達於高峰；至於關懷或描

圖 2-1　漢代四川磚畫。

繪一般庶民在自然之中操勞、耕作的題材，也就相對地沒有在中國的美術史上顯露較為耀眼的成績。

北宋 (960–1127)，一樣是一個歷經五代紛亂局面的時代，但是水墨技法的發展，已然臻於成熟階段，也創造了中國美術史上水墨山水的高峰。

北宋范寬（? –約 1026）的【谿山行旅圖】（圖 2-2）是中國山水畫作中的重要代表。這件高 155 公分、寬 74.3 公分的作品，加上特別寬長的裝裱，以及挑高的懸掛手法，給人一種巨大寬宏的感受，目前收藏在臺北外雙溪的故宮博物院，是該院的鎮院之寶。為了考量作品長期接受燈光照射的可能破壞，一年之中，只有在極短的十月慶典期間，單獨懸掛在該院的陳列大廳；一般人，能否在參觀的行程中，恰巧碰上這件作品的展出，是一種相當難得的機緣。

這件作品，完全是作者以一支尋常的毛筆沾墨，毫無雕琢造作地，以一種稱為「雨點皴」的素樸筆法，一筆一劃的堆疊、皴染、再堆疊、再皴染……，累積了千萬筆觸，生發建構成龐然浩偉的宏大氣象。初次站在這件作品之前的觀眾，往往會有一種被強烈震懾的經驗，全身雞皮疙瘩不覺豎起；那千千萬萬、誠誠懇懇的筆觸，猶如爬滿整座牆面的細密螞蟻，生發、騷動，令人有一種不得不屏息凝視的感受。

畫幅不算最大，但氣勢雄渾，堂堂巨山矗立畫面正中上方，有一種必須仰頭瞻望的宏偉氣度；而山頭繁茂的樹叢，增加了山體的重量，也拉近了與觀者的距離，使整座山體，有一種前傾的感覺。右方山壁峽縫，

盡頭的起點

圖 2-2　范寬，谿山
行旅圖，北宋，軸、
絹本、淺設色畫，
206.3 × 103.3 cm，臺
北故宮博物院藏。

一道山泉筆直下墜，流向無底深淵，巨大主
山與前方樹林山石之間，由一些迷漫的霧氣
相隔，又重新推開了兩者之間的距離，也更
增加了巨山遠而高大的氣象。

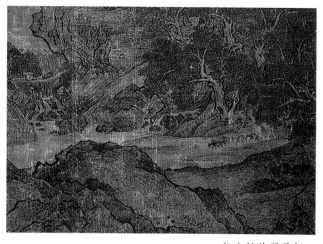

　　前景的山石之後，是一條平坦的山徑和
幾股溪流，中景糾結的樹幹後方，暗藏著佛
寺，幾個趕驢前行的商旅，在這片蒼莽雄渾
的大自然中，從容不迫、怡然自得地緩緩行
進……；大自然在此顯得宏偉卻不壓迫、巨
大卻不凌虐，天人一體、和諧肅穆。范寬的【谿山行旅圖】，忠實而精確
地映現了中國人理想的自然觀，從容中道、天人合一。范寬名言：「師古
人不如師造化，師造化不如師心源。」而造化、心源，在中國知識分子的
認知中，原本一體，密不可分。

　　范寬長年居住在中國北方關陝之地，黃土高原乾燥堅實的山石特色，
完全映現在【谿山行旅圖】的筆觸肌理之間。藝術史家李霖燦，也是發
現【谿山行旅圖】上「范寬」二字簽名，而給予這幅曠世名作畫作有主
的老故宮人，他曾從技法的角度，分析這幅作品說：范寬在技法上用「雨
點皴法」統帥全局；這種皴法，又名「斧鑿痕」或「芝麻點」，這是黃土
高原特有的一種景觀，一來是這種黃土層的垂直結理強，能夠直立千尺
而不頹，所以才有西北窯洞之開鑿。二來，北方黃土平原降雨量小，氣
候乾燥，空氣的透明度比長江流域為高，因而遠眺峰崗，斧鑿結理之痕，

清晰可指，范寬見景生情，斧鑿痕的雨點皴法，也就因此被創造了出來。（李霖燦 88）所謂「遠觀其勢，近取其質」，范寬之作，有勢有質，既是山水之姿，也是人文氣質。

美學家李澤厚則從思想的角度，分析北宋山水畫的形成，認為：北宋山水之出現，一如禪宗之從中唐以降逐步戰勝其他佛教派別一般，在思想上有相近之處。他說：禪宗教義和中國傳統的老莊哲學對自然態度相近，它們都採取了一種準泛神論的親近立場，要求自身和自然合為一體，希望從自然中吮吸靈感或了悟，來擺脫人事的羈縻，獲取心靈的解放。（李澤厚 170）

這種思想既表現在北宋范寬的【谿山行旅圖】，也表現在南宋 (1127–1279) 馬麟 (生卒年不詳，宋寧宗朝 1194–1224 畫院祗候) 的【靜聽松風圖】(圖 2–3)。

自然對中國人而言，不僅僅是供養軀體生息的母親，更是涵養性靈、提升生命意義的精神故鄉。馬麟的【靜聽松風圖】，描寫一位側坐在曲折樹幹上的士人，瞇眼側身傾聽，傾聽風吹樹梢、穿透松針所發出的和諧聲響。風非強風，而是微風，風的強度可以從樹枝下輕拂的藤條看出，可以從士人輕拂的透明頭巾、鬍鬚，以及背後隱約飄起的巾帶看出，也可以從岸邊傾斜的細草看出。士人倚坐的松樹，從樹梢沿著曲折的樹幹，經過士人傾斜的身體，到放在地上的拂塵，再到站立在左下方的侍童，形成一個對角線的構圖；而從右上方另一棵可能更為高大的松樹，到士人，經士人支撐重量的左手，到沿河的岸邊，加上無形的和風，又是另

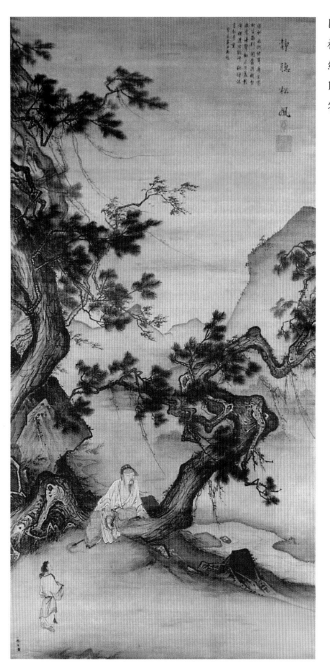

圖 2-3　馬麟，靜聽松風圖，南宋 (1246)，絹本、設色，226.6 × 110.3 cm，臺北故宮博物院藏。

圖 2-4　馬遠，山徑春行圖，南宋，冊、絹本、設色，27.4 × 43.1 cm，臺北故宮博物院藏。

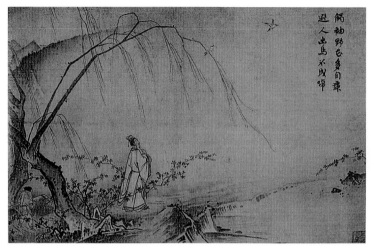

一個對角線的構圖。如此一來，增加畫面的動感，也達到一定的穩定，動中有靜，靜中有動，側耳傾聽，風才是全幅的主題，人因傾聽，而與自然合一；放鬆的身體，有著微微的緊張，緊張而凝神注意地，不過就是為了傾聽，傾聽風聲，傾聽自然之音。因為聽見了，人和大自然才真正合而為一，忘卻自我。

在中國傳統的主流繪畫中，我們看不到人對自然的挑戰，而是和自然的和好，人在自然中永遠是閑散、自在，而又自得。馬麟所畫士人衣袍的柔軟，和樹幹的堅硬曲折，形成對比，卻又和看不見的、抽象的和風，暗相呼應協調。

人在自然中的閑適自得，也可以在馬麟的父親馬遠（約 1190–1230）的作品中得見。【山徑春行圖】（圖 2–4）、【踏歌圖】（圖 2–5），描寫的都是士人在自然中的放鬆自我、心靈獲得安頓的主題。

從范寬的全景山水，到馬氏父子的特寫山水，也正是北宋到南宋相同思想下不同美學手法的忠實展現；而曾經作有知名畫作【潑墨仙人】

圖2-6 梁楷，李白行吟圖，南宋，水墨、紙本，81.2×30.4 cm，日本東京國立博物館藏。

圖2-5 馬遠，踏歌圖，南宋，軸、絹本、設色，192.5 × 111 cm，北京故宮博物院藏。

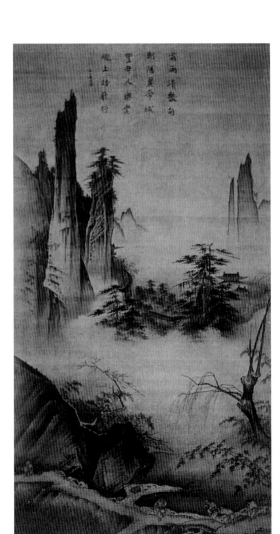

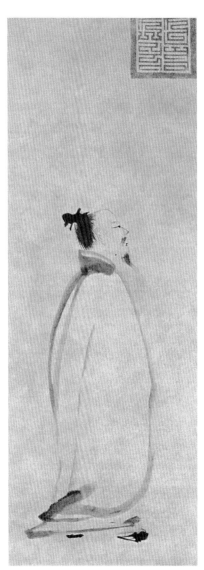

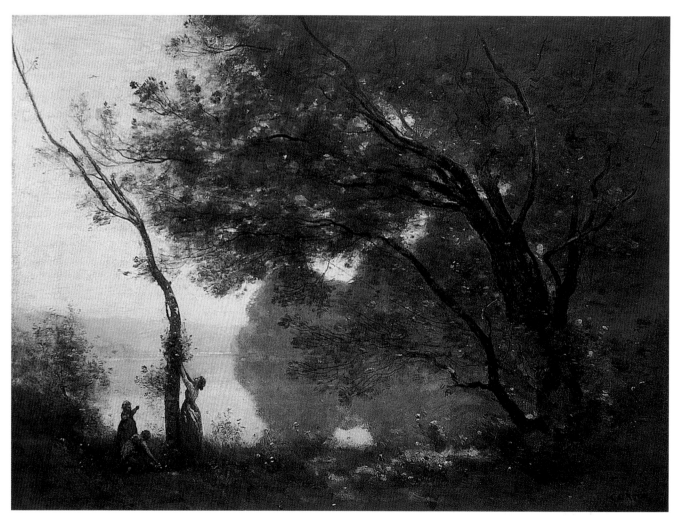

圖 2-7　柯洛，靜泉之憶（又名蒙特楓丹的回憶），1864，油彩、畫布，65×89 cm，法國巴黎羅浮宮美術館藏。

的梁楷，其【李白行吟圖】（圖 2-6），則比馬遠的【山徑春行圖】更進一步，完全捨棄了山水的描繪，只剩下極簡而流暢的墨色線條，描寫一代詩仙，雙手置於背後，昂首獨吟的瀟灑神態，所謂的「獨立蒼茫自詠詩」；行雲流水的線條，表達了畫中人物行雲流水的人格特質；不畫自然，而自然充塞其間。美國藝術史家高居翰 (James Cahill, 1926–) 形容說：「外形寧靜，內心卻充滿了活力。」（高居翰 85）

　　比之中國，西方對自然的知覺，要晚到十九世紀自然主義興起之後，才逐漸清晰、具體。巴比松畫派的柯洛 (Jean-Baptiste-Camille Corot, 1796–1875)，作品中就充滿了東方式的哲思與詩意，【靜泉之憶】（又名【蒙特楓丹的回憶】）（圖 2-7）是其代表作。畫面以幾近單色的綠色調為主軸，大量接近白色的天空、遠山、湖面和倒影，令人聯想起中國山水的留白。

　　柔軟而多姿的樹枝，像極了中國以毛筆畫出的筆觸，光線透過枝葉，點點陽光灑落在潮濕的草地，和細碎的白花相映成趣。一個年輕的母親，帶著兩個小女孩，在另一棵較細瘦的樹下摘花，母親舉高的雙手，可能還踮著腳跟，使身體有一股向上的力量，正好和這棵樹向上伸展的枝幹結為一體。清晨、陽光、女孩、花香……，人和自然織構成一幅充滿詩意與浪漫的田園美景。這幅作品，被視為柯洛畢生的代表之作，傑作中的傑作，展出時即獲得泉湧的佳評，由當時的拿破崙三世購為皇家藏品，現藏巴黎羅浮宮美術館。

　　柯洛一生未婚，過著孤獨的單身生活，年輕時，到處旅行寫生，在

靜泉之憶局部。

自然主義(Naturalism)：廣義的自然主義，是以自然為美的最高典範，找尋其中的規律及理想；和理想主義或神祕主義站在相對的立場。狹義的自然主義，指的是十九世紀以後，人類因工業革命遠離自然，而尋求重新回歸自然，以巴比松畫派為代表。

畫頭的起點

新美術運動：專指臺灣發生於1920年代中期以後的一種藝術運動。是站在日治以來，接受西方寫生觀影響下的創作理念，反對傳統漢人水墨的「舊藝術」。透過在日本各種官展，如帝國美術展覽會（帝展）、臺灣美術展覽會（臺展），及之後的臺灣總督府美術展覽會（府展）等的全力推動，進行的一種新式美術創作風潮，並將臺灣帶入近代美術的新階段。

薄浮雕：雕刻依處理技巧的不同，可分為圓雕、透雕，和浮雕三種。而浮雕又有厚浮雕與薄浮雕之分，是以雕刻時物象浮出底座的高度來決定。一般而言，厚浮雕以塑居多，敦煌許多壁飾浮雕可為代表；薄浮雕則常見於傳統木雕中。生活中的硬幣，就是薄浮雕的一種典型，是雕完再翻鑄而成。

1830 年前後，前往巴黎近郊的楓丹白露寫生，才逐漸在自然中尋找到創作的真諦，自然提供了柯洛無限的靈感與詩意，柯洛的作品也成為自然主義畫家中的代表，並啟發了之後的印象主義。

臺灣在 1920 年代，受到日治新式教育的影響，形成「新美術運動」。在這個運動展開之際，來自臺北師範，而在日本東京美術學校學習雕刻的黃土水 (1895–1930)，成為這個運動黎明時期天際最明亮的一顆巨星；他三十六歲的短暫生命，為臺灣留下諸多寶貴的文化資產。尤其過世前的最後力作【水牛群像】（原名【南國】）（圖 2-8），以薄浮雕的手法，表達了臺灣農村，人和自然和諧一體的田園牧歌情調。

由五頭水牛和三位牧童所構成的畫面，分成左右對稱的兩組，從牛的犄角和性徵可以看出，那是分別一公一母的兩個家庭，中間扮演聯結左右構圖的小牛，明顯屬於左邊的家庭，但位置刻意地向右擺置，且和右邊家庭的裸體小男生特別親密，形成畫面的視覺重心。這樣的構圖呈顯了牛與人、人與人、牛與牛之間，和諧一體的親密情感。而畫面的背景，有著象徵和風的芭蕉、有著象徵陽光的斗笠、有著象徵水氣充足的地面小草和擺置在中央位置的水桶……等等，和風、陽光、水氣、牧童、水牛、芭蕉……，看得見的與看不見的，共同交織成一曲和諧的田園牧歌。

而在表現的手法上，以最薄的浮雕實體空間，表達了水牛突起的肚子、肚子上跨坐的小孩的雙腳、小孩拿持的竹竿，深斜的暗示了向內的空間，一頭牛夾住那既有骨骼又有肌肉的大肚子的，是前方的兩隻腳和

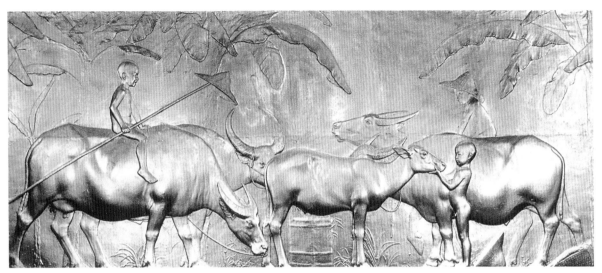

圖 2-8　黃土水，水牛群像，1930，石膏、浮雕，250×555 cm，臺北中山堂藏。

後方的兩隻腳，牛的後面，還有一頭牛，又是腳和肚子和腳，再後方則
是一層層的芭蕉樹幹和樹葉，之後又是天空……，這個最淺的浮雕空間，
表達了將近十層以上的意象空間；而畫面上刻意強調的小牛和小男孩的
生殖器，以及和風飄動的芭蕉葉，一如文前高居翰之言：外形的寧靜，
內裡卻充滿了豐沛的活力與生命。

參考資料：

李霖燦，《中國美術史稿》，臺北：雄獅，1987。

李澤厚，《美的歷程》，臺北：元山，1985。

高居翰著，李渝譯，《中國繪畫史》，臺北：雄獅，1985。

03 生命的象徵

中國人從自然中尋求心靈的安頓，在知識分子中表現得特別明顯；但這種想法與作為，並不是知識分子的專利，即使是一般庶民百姓，在生活的勞苦告一段落之後，也都有歸隱山林、清修養老的觀念。因此佛寺建於山林之中，就中國人而言，其心靈之歸趨佛陀世界，不如說是在自然中獲得解放與抒脫。

中國人強調人與自然的合一，自然不僅是生命的歸趨之所，自然本身根本就是生命的象徵。中國人在自然的生滅循環、四季的流轉遞變之中，體現也掌握了生命的韻律和本質。

表象上看，中國的山水畫家是在畫自然的山、水、樹、石、雲、煙，但實質上，中國的山水畫家，並不在畫自然的山、水、樹、石、雲、煙，而是透過山、水、樹、石、雲、煙，來呈顯、映現自然的生氣，也就是所謂的宇宙生機，或氣韻生動。

一個民族，能在有形的物質世界中，發覺、建構一個無形的生命世界，這個民族，文化的深邃、敏銳，確實值得欽敬、崇仰。

北宋郭熙（約 1000–約 1090）的【早春圖】（圖 3-1），和范寬的【谿山行旅圖】，是臺北故宮博物院水墨山水的雙璧。從思維的角度觀，

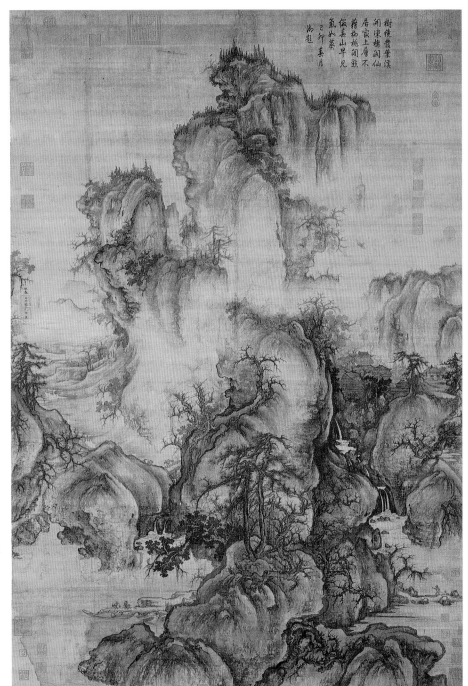

圖 3-1 郭熙，早春
圖，北宋 (1072)，軸、
絹本、淺設色畫，
158.3 × 108.1 cm，臺
北故宮博物院藏。

較范寬稍晚的郭熙，從對自然的崇仰歌頌，更進一步，深入自然背後無盡生機的發現與掌握。如果說范寬的【谿山行旅圖】是對永恆不變的自然，一種衷心的肯定，那麼郭熙的【早春圖】，則是對騷動生發的宇宙力量的一種驚奇與發現。

同屬中國北方的范寬與郭熙，前者有著陝西地區堅苦質樸的自然與人文氣象，郭熙則屬河南一地豐美深邃的文化特質。

中國北方隆冬之際，冰封大地，生命枯絕，萬物死寂；然而一旦春雷乍響，驚蟄之後，萬物初醒，生機勃發，冰融水急，草木掙長，此是為「早春」氣象；郭熙的【早春圖】，描繪的正是這樣一個騷動生發的自然景象。

這幅高 158.3 公分、寬 108.1 公分，畫於絹本之上的淺設色水墨山水，以一座座的巨石圓崗，層層迭疊而上，最遠最高的主山，與前方的林木巨石，大抵位於同一中軸線上，山頭有突出如刺的遠樹，巨石崗上則是滿布掙長蹦發的林木，形塑了畫面一種扭轉上升的氣勢。雲霧籠罩山腰，甚至遮掩了主要大山的部分山頭，然而雲霧之間，不時有如冰裂紋樣一般的蟹爪樹枝出現，猶如隨時要掙脫封鎖，尋找出路，飛奔而去。山的後方山墅，左邊是一片深遠的林野，有一股流泉，自遠而近，層層下流，繞過前方山石，流入下方的溪谷。畫幅邊緣，以極小的楷書，註記「早春，壬子年郭熙畫」八字題記，標明全幅題旨所在。右方中景巨石之後，掩映著一片道觀佛寺，也有一道瀑布，曲折後渲洩而下，帶給畫面較大的聲響。畫幅以極小的比例，安置了幾處極可能被觀賞者忽略的人物，

包括：中間山石左側木橋上的行人，左側溪邊挑水的人物，以及右側溪面撐船的船伕等。

不過，郭熙【早春圖】最關鍵而成功的，還不在這些人物的搭景，或山重水複的構圖，而在全幅山石、林木，是用一種具有粗細變化且又曲折的線條，先行勾寫出輪廓，再以快速度的刷筆，掃出具濃淡乾濕與飛白變化的效果；這種被稱作「亂雲皴」與「鬼臉石」的筆法，又搭配枝幹糾結的樹木，如鷹爪、如蟹爪，賦予畫面一種生機蓬勃、騷動不已的殊異氛圍；在小處剛健遒勁，在大處圓潤虛靈，結合了北方的雄渾與南方的靈秀，光影游移而氣韻盪漾。愛在名畫上題詩的清高宗乾隆，曾在畫幅右上方題曰：「樹纔發葉溪開凍，樓閣仙居最上層；不藉柳桃閑點綴，春山早見氣如蒸。」所謂「春山早見氣如蒸」，點出該作蒸發上騰的無限生氣，也可謂為知畫之語了。

郭熙畫面中深具哲思與詩意的氛圍，絕非偶然之作。他在極年輕時代，就以擅畫知名。他自述：「少從道家之學，吐故納新，本游方外；家世無畫學，天性得之，遂遊藝于此以成。」（《林泉高致集・序》）宋代儒道之說，逐漸合流，郭熙因從道家之學入手，在藝術上，也呈顯了妙趣精深的特色。又因頗受神宗喜愛，盡示祕閣所藏漢唐以降名畫，要求鑑賞品評；因此，也奠定了郭熙視野開闊、取精用宏的深厚修養。他不但是位偉大的畫家，也是重要的思想家；其名著《林泉高致集》，對山水理論的闡發與確立，產生了深遠的影響，集中〈畫訣〉一章有云：

飛白：中國毛筆在快速書寫或繪畫之間，常因筆毛的自然分叉，或墨汁的不足，而產生一種線中露白的現象，成為速度與筆力的象徵，也被視為特別的美感形式。是許多講究心性表現或氣勢豪邁的風格作品喜愛運用的手法。

0
3
生
命
的
象
徵

盡頭的起點

圖 3-2　李唐，萬壑松風圖，南宋 (1124)，軸、絹本、設色，188.7 × 139.8 cm，臺北故宮博物院藏。

山以水為血脈，以草木為毛髮，以煙雲為神彩；故山得水而活，得草木而華，得煙雲而秀媚。水以山為面，以亭榭為眉目，以漁釣為精神；故水得山而媚，得亭榭而明快，得漁釣而曠落。此山水之布置也。

這是把山水比作人體，把山水看待成有機的生命，也就是把自然視為生命的象徵，甚至生命的本體，自然就是生命。

在自然中體現生命，以山水映現自然，是中國山水繪畫的主軸性思想。李唐（約 1066–1150）的【萬壑松風圖】（圖 3–2），展現了另一風貌。

李唐雖被稱作南宋畫院的始祖，作品也深刻影響後來的劉松年、馬遠、夏圭等大家（後人以此四人稱「南宋四大家」），然而【萬壑松風圖】則是他南渡前的作品。這幅絹本巨作，高 188.7 公分，寬 139.8 公分，基本的構圖形態，保持了北宋山水「堂堂巨山在中間」的作法，但是全幅筆法，已由細密的雨點皴法，轉為帶

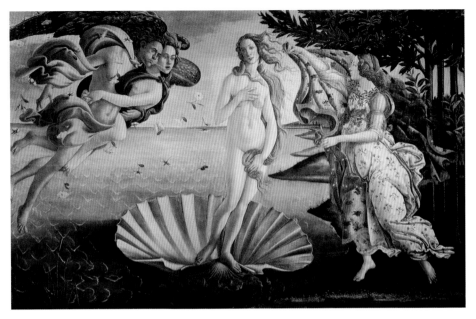

圖 3-3　波提且利，維納斯的誕生，1485，蛋彩、畫布，172.5×275.5 cm，義大利佛羅倫斯烏菲茲美術館藏。

有斜線力量的斧劈皴法。整幅作品，除了上留寬闊的天空之外，樹石滿山，岡巒鬱盤；石壁如削，而岩瀑飛濺；加上白雲蒼松、曲徑通幽；真所謂「映眼萬重煙翠，入耳滿幅風聲」，令人有撲面生風、豎耳有聲的真實感受（佘城 25）。

以風吹萬物，而寓意生命之誕生或存在，中外皆同。只是中國善將此意直接訴之自然，而西方喜作人物之象徵、暗示；文藝復興前期畫家波提且利 (Sandro Botticelli, 1445–1510) 的【維納斯的誕生】(圖 3-3) 即為一例。

在希臘神話中，每個神祇各有來歷、都有所出，唯獨象徵美與愛的女神維納斯 (Venus)，是來自地中海的浪花泡沫之中，暗示了美與愛的至高無上與自由自在，不由他出，也暗示了美與愛的虛幻易逝。

斧劈皴法：透過中國歷代水墨山水名家的不斷開創，以筆墨為媒材的中國畫，也開發出各種不同的皴法和描法。斧劈皴是利用毛筆的側鋒，以斧劈式的手法，作出岩石堅硬、雄挺的氣勢，有大小斧劈之分。和披麻皴同被視為中國傳統山水畫皴法的兩大主要類別。

03 生命的象徵

深邃的汪洋、古老的天空，在深夜與黎明交接的微明時分，天地一片渾沌，維納斯自海底冒出的泡沫中誕生，歷經長時間的沉睡，碧波微漾、天花（白薔薇）輕墜，空氣中迷漫著一層神祕的銀光，維納斯站在巨大的蚌殼之上，長髮飄揚；西風之神對著她吹風，既賦予她生氣，也將她吹送到塞普魯斯島，春之女神趕緊拿著衣裳來為她披上。

希臘半島的文化，和風有著密切的關係，風吹在人的身上，人確實地感受到自我真實的存在感，由感官的真實存在感，才提升

圖3-4（上） 彩虹女神愛麗絲，435-432 B.C.，大理石，高140 cm，原雅典帕特儂神殿山牆雕像，英國倫敦大英博物館藏。

圖3-5（右） 勝利女神，190 B.C.，大理石，1863 出土於沙漠特拉斯島，法國巴黎羅浮宮美術館藏。

為精神的存在與追求。那些收藏在大英博物館和羅浮宮美術館中的希臘神殿石雕女神（圖3-4、3-5），薄衫裹身、迎風而立的造形，表達的正是這樣一種文化；相隔千年，又出現在波提且利的作品之中，【維納斯的誕生】如此，【春】（圖3-6）亦復如此。所謂的文藝復興，復興的正是希臘羅馬的人文精神；脫離了中古時期基督教思想的制約，帶著異教色彩的神話故事，容許人類想像力的飛揚，也正式宣告人文時代的重新來臨。

【春】作品中，中央站立的仍是維納斯女神，右方從森林中出現的是西風之神，他的名字正是塞普

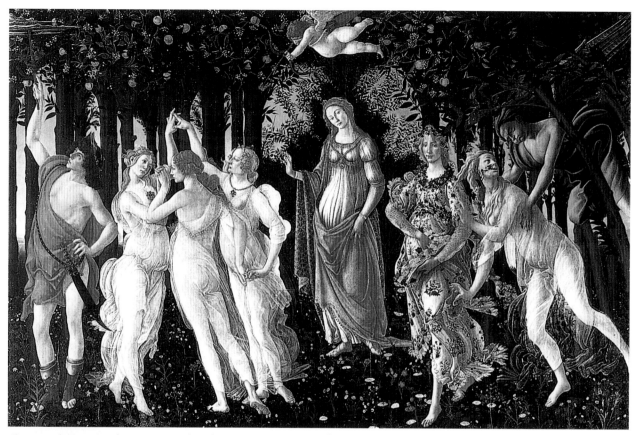

圖3-6 波提且利，春，1481，蛋彩、木板，203×314 cm，義大利佛羅倫斯烏菲茲美術館藏。

魯斯，被侵犯的薄衫女神，是水仙克蘿莉絲，旁邊身著花草衣裳的，是她的化身弗洛拉，也是花與春之女神，在維納斯上方及另一邊圍圈舞蹈的，是時常伴在維納斯身邊出現的邱比特和三美神，最左方持杖撥弄樹葉摘取果實的男子，應是美克留斯，也就是雄辯之神；波提且利是透過人物的寓意，來呈顯春日百花齊放、充滿生命的自然之美。

盡頭的起點

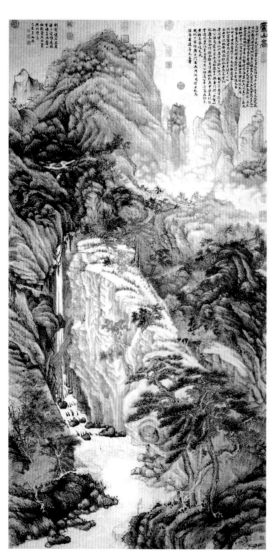

圖 3-7　沈周，廬山高，明代 (1467)，軸、紙本、設色，193.8×98.1 cm，臺北故宮博物院藏。

圖 3-8　劉國松，廬山高，1961，水墨、油彩、石膏、畫布，188×92 cm，畫家自藏。

相對而言，中國直接以山水來謳歌自然，呈顯生命象徵的作法，仍是較具藝術的純粹性。明代沈周 (1427–1509) 的【盧山高】(圖 3–7)，已開始脫離兩宋較具寫實傾向的手法，深受元代文人畫，尤其王蒙 (1301–1385) 等人細筆描繪的影響，呈顯的仍是宇宙中那一股無形的生命與力量。臺灣當代畫家劉國松 (1932–)，在臺北故宮博物院初見此畫，深受感動，但他認為沈周既然有心描繪自然無形的生命，而非自然山石雲煙的形象，不如乾脆徹底放棄這些山石雲煙，留下純粹的筆觸，或許更能直接表現出那股無形卻強勁的宇宙生命，圖 3–8 同名為【盧山高】的作品，正是劉國松在 1961 年，以油彩、水墨、石膏等混合媒材，在畫布上所創造出來的作品，構圖和沈周的作品如出一轍，但略去了具體的形象，成為一件純粹造形的抽象作品；劉國松也成為 1960 年代之後，臺灣「現代繪畫運動」最重要的代表畫家。

參考資料：

佘城，《中國書畫 2：山水畫》，臺北：光復書局，1983。

文人畫：也稱為「士人畫」，是中國繪畫史上一種重要的風格與類型，主要相對於宮廷畫和民間畫。首倡於北宋蘇軾，講究逸筆草草、不求形似，表現心性神韻的筆墨之趣。後來在元代獲得高度發展，成為中國繪畫主流。近代則因內容趨於形式化、空洞化而遭到批評。

現代繪畫運動：這是臺灣專指發軔於1950年代末期，興盛於1960年代的一股藝術風潮。在當時戒嚴的政治情勢中，年輕藝術家從西方現代思潮中吸取養分，和傳統中國美學相結合，創生出一批批以抽象為主要風格的傑出創作。和現代詩、現代文學、現代音樂，共同譜出一段文化革新運動。

0
3
生
命
的
象
徵

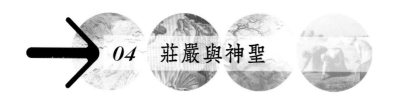

盡頭的起點

　　對於宇宙自然的形成，不論東西民族，都一樣有過相當的好奇與思考，並且嘗試提出一套合理的解釋。萬事萬物起於「一」的思想，幾乎是這些好奇與思考之後，中西一致的最終結論；只是這「一」的存在，到底是如何的一種存在？則有許多不同的說法和解釋。

　　中國擅長圖像式的思考，認為太初之時，宇宙渾然一體，無稜無角，無邊無際；就形而言，此渾然之體，接近渾圓之形，但非靜止的存在，而是內部蘊涵著動力，不斷地旋轉，於是就有了太極陰陽的想法與圖形。所謂太極生兩儀，兩儀生四象，四象衍成萬事萬物；這種想法，乍看粗陋，其實極接近現代電腦世界的觀念，也就是 0 與 1 的不斷排列組合。

　　太極，即太初，也就是一切終極之始。所謂「太初有道，道就是上帝」。這是《新約聖經》開宗明義的第一句，太初、道、上帝，原都是中國固有的名詞，用這些名詞來說明西方上帝的觀念，事實上也完全切合。

　　萬物起於「一」的想法，此「一」為何？希臘時代的哲學家各有說法，有說是「氣」、有說是「水」、有說是「火」、有說是「善」……，總之，是一個「最後之因」，或說「最初之動因」的概念。這種哲學式的抽象說法，對一般人而言，頗難理解與接受，等到基督教的思想傳入，那

創造天地萬物的「創造者」(Creater)，不正是「最後之因」的最好代名詞；於是耶和華也就在思想的脈絡上，成為西方接續希臘哲學的一個宇宙之始。在聖經中，上帝說：我是「阿發」，我是「奧美加」，或直接寫作「我是α，我是Ω」。α、Ω是拉丁字母中的第一個及最後一個；因此，所謂的我是α，我是Ω，意思也就是說：我是最初，也是最終。最初，代表創造者，解釋了宇宙的起源，及一切價值的源頭；最終，則代表審判者，保障了人間最後公義的存在；人間的一切審判，都是不完全的，只有最後的審判，將超越一切人類的智慧、權柄，給予最公義的判決。一旦推翻了上帝的觀念，宣布了上帝的死亡，不但無法解釋宇宙自然的起源，也必須同時接受人間不可能再有公義的存在此一事實。這不是信仰的問題，而是邏輯的問題。

上帝觀念的形成，是西方追根究柢式的哲學思想必然的結果；哲學家曾說：西方「打破砂鍋問到底」的哲學，逼到最後，非逼出一個「上帝」不可。中國不是沒有這種思想，太極就是這種思想，只是在春秋時代的孔子 (551–479 B.C.) 認為：以有限之生，追求無涯之知，是不智慧的，對生命價值的建立，也是沒有幫助的；所謂「天道遠，人道邇」。因此，孔子主張「捨天道，而論人道」、「未知生，焉知死」，將天地鬼神之事，存而不論。孔子的主張，使中國提前進入了人文的時代，但也無形中，影響了天學（含科學及神學）的發展。西方人尊上帝為生命之始、歷史的第一義、宇宙的源頭，也是價值的最終核心。人的價值，即在實現上帝的旨意，此上帝之旨意，即為生命、真理，與道路。因此，在西

04 莊嚴與神聖

方的基督教文明中，追尋此一最後的真理，乃是至高無上的價值，與生命終極的意義。

上帝的意念，透過先知來呈現，而先知往往要在自然的曠野中，孤獨地去思索體驗，並接受煎熬考驗，以迄於思想的完成。自然在西方哲學家眼中，既是上帝的化身，也是神聖與莊嚴的呈顯。

十六世紀，義大利威尼斯藝術家提濟亞諾・維奇利 (Tiziano Vecellio, 1488/90–1576)，也就是一般以英譯方式習稱的提香 (Titian)。這位威尼斯畫派的完成者與代表者，一生經歷豐富，藝術史家形容他：是個庸俗的野心家、活躍外向的商人、善於奉承的使者、從事貸款活動且熱中金錢追求的人；不過，這樣一個極其世俗的人，一旦面對畫布，卻顯露出完全矛盾的性格與內涵。

完成於 1531 年前後的【有聖傑洛姆的風景】(圖 4–1) 一作，描寫的是一代聖人傑洛姆 (Jérome) 處於神聖與世俗之間的掙扎，也可以說：完全就是提香本人心境的忠實寫照。

傑洛姆出生及活動於西元四世紀，他在教會史上的知名，是因為他是拉丁文普及本《聖經》的翻譯者。他曾在羅馬求學，也到過高盧等地旅行，一度擔任教宗達馬斯的祕書，甚至當過紅衣主教；之後，他長期隱居在敘利亞的沙希斯之地，忍受長期的孤獨及試練，企求和上帝接近。

提香畫作中的傑洛姆，置身於一個有著神聖之光的神祕氛圍中，幾近赤裸的軀體，在夜暗中，成為全幅的視覺中心；象徵著主教權位的紅帽和《聖經》，置於前方的岩石之上，傑洛姆跪在岩石邊，抬頭注視象徵

盡頭的起點

威尼斯畫派(Venetian School)：義大利文藝復興時期主要畫派之一。以威尼斯為中心，一群藝術家在當時強力的貿易活動支持下，表現了高度人文主義與愛國主義的思想。畫面色彩明麗、形象豐滿、構圖大膽，喜好借宗教、神話等題材，來表現當時王侯、富商的現實生活。

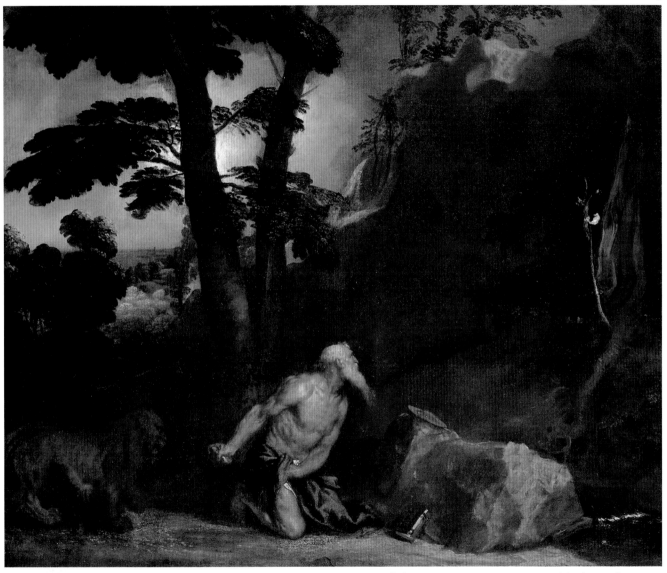

圖4-1　提濟亞諾・維奇利（提香），有聖傑洛姆的風景，c.1531，油彩、畫布，80×102 cm，法國巴黎羅浮宮美術館藏。

救世主的十字架，並以右手握持石塊，敲打自己的身體，以驅逐時刻縈繞糾纏他心頭的種種誘惑。隱修者內心的掙扎與折磨，既是提香畫面意欲表現的主題，也是他個人在現實中不斷遭遇的挑戰與難題。

在幾近黑暗的畫面中，位於聖者背後的兩棵巨樹，象徵時刻橫隔心靈的各種誘惑與阻礙，而從巨樹後方透露出來的光芒，則是神聖與莊嚴的表徵。

提香這位威尼斯畫派的一代宗師，一生畫過許多滿足當時世俗商人的唯美畫作，講究色彩的華美與女性肉體的感官；不過，類如【有聖傑洛姆的風景】這樣主題的作品，則至少在三幅以上，顯示他對這個掙扎於現實與理想、世俗與神聖之間的苦修者，內心有著相當的共鳴、認同，甚至欽佩。

西方繪畫，在畫面中呈顯神聖與莊嚴，後來成為一種普世的美感，代表畫派即為新古典主義 (Neo-Classicalism)，而普桑 (Nicolas Poussin, 1594–1665) 則是這個畫派的主要開創者。

普桑出生於法國諾曼第地方，從小酷愛繪畫。十八歲時，在當地教堂創作宗教畫而受到注目與歡迎，堅定了他追求繪畫事業的決心。1613年赴巴黎學畫，1624年因嚮往古希臘羅馬藝術而前往羅馬，深受拉斐爾、提香作品感動，對古典形式美有深入研究，並融入自我作品中，形成一種莊嚴典雅的氣質，也開啟了新古典主義的畫風。

普桑居留羅馬期間，當地古希臘、羅馬時代遺留下來的雕刻及碑銘，提供他極大的藝術想像與創作靈感，成為一生創作無窮的資源。完成於

48

盡頭的起點

新古典主義 (Neo-Classicism)：十八、十九世紀拿破崙王朝最具代表性的學院風格，講究完美、永恆、規律、理智的思考，重素描而輕色彩，在畫面上追求如雕刻般的效果；強烈排斥主觀、誇張的藝術表現方式。以拿破崙的宮廷畫家大衛及安格爾最具代表性。

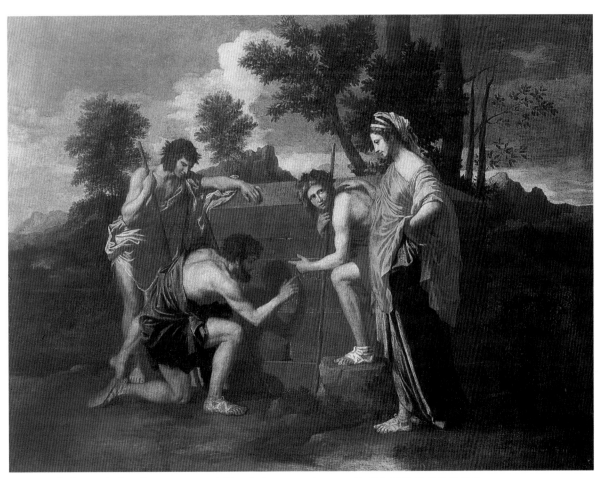

圖 4-2　普桑，阿卡迪亞牧人，1639，油彩、畫布，85×121 cm，法國巴黎羅浮宮美術館藏。

1639 年的【阿卡迪亞牧人】（圖 4–2），便是這種思想背景下產生的傑作。相對於提香對宗教聖者的熱情和景仰，普桑呈現的則是一個更接近於平常生活的場景：三個牧羊人群聚在一個類如陵墓的石碑前，他們為這個無意間發現的石碑，尤其是上頭如謎語一般的碑文，議論紛紛。其中一位年齡較長者，單腳跪了下來，以右手食指觸摸碑文，試圖仔細辨讀。另一位身著白衣的年輕牧人，對這件事情，也充滿興趣，但顯然並不那麼急躁，他以右手持棍，左手伸直放在石碑上頭，全身倚靠碑座而立，左腳還輕鬆地盤放在獨立的右腳之前，一副不疾不徐的模樣。右邊另一位身著紅衣的年輕牧人，則表現得較為急迫，他除了將身體側彎下來，驅近碑文，以便更仔細地閱讀之外，更將頭回轉過來，看向旁邊站立的一位女子，手指銘文，似乎正在請教這位女子。

　　這位被詢問的女子，由於站立位置較為前面，顯得特別高大，全身挺直站立，猶如一尊希臘的女神雕像，凝重而莊嚴；她是理性與智慧的象徵，左手插腰，右手置於詢問的年輕牧羊人肩上，一副安撫、釋疑的解惑者形象。

　　碑文上到底寫了什麼？那是被時間所侵蝕了的拉丁文 "ET IN AR-CADIA EGO"。從字面上直接翻譯的意思是：「我在阿卡迪亞」。而真正的意義，則如畫中的人物一般，眾說紛紜，甚至完全不解。不過近代偉大的西方藝術史家潘諾夫斯基 (Erwin Panofsky, 1892–1968) 則有過一些接近完美的詮釋，大意是：「牧人們！如你們一樣，我生長在阿卡迪亞，生長在這生活如是溫柔的鄉土！如你們一樣，我體驗過幸福；而如我一

樣，你們也將死亡。」這種在幸福生活中指出人之必死的事實，邀請人們深思生命的脆弱與幸福的即逝，是一種接近「道德詩篇」的體裁。三個無憂無慮、幸福自足的牧羊人，面對這些謎樣的銘文、面對生命存滅這樣的大課題，一下子落入了沉思，深沉猶如三個哲學家。

　　阿卡迪亞，是希臘神話傳說中的幸福樂土，一如中國古代的「桃花源」，或是《聖經》故事中的「伊甸園」。最早由希臘詩人維吉爾以牧歌的方式收在短篇詩集中，又稱「田園詩」。文藝復興之後，這些上古文學大為風行，並重新詮釋出版，意圖在基督教的靈修精神和社會的新理想中作一折衷調和。提香也為這個主題作過繪畫，名為【田野音樂會】（圖

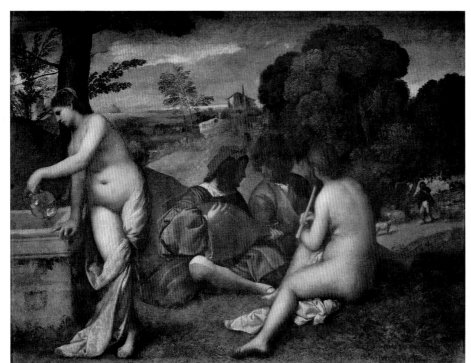

圖 4-3　提香（和喬爾喬涅合作），田野音樂會，1510-11，油彩、畫布，105×138 cm，法國巴黎羅浮宮美術館藏。

0 4 莊嚴與神聖

51

4-3）的作品，現藏羅浮宮，充滿了裸女、牧人、風笛、長笛的愉悅情緒。

事實上，在希臘，是確有阿卡迪亞這樣的一個地方，位於伯羅奔尼撒中央，一個群山組成的高原地區；然而弔詭的是，這個真實的阿卡迪亞，卻是一個乾旱、荒蕪，生活條件極其嚴苛，甚至令人望而生畏的地區。放牧人家在這種地區生活，事實上是一切極簡到幾乎匱乏的境況。不過在詩人和哲學家的眼中，這些純樸、簡單，卻也正是相對於文明腐敗最可貴的幸福祕訣。

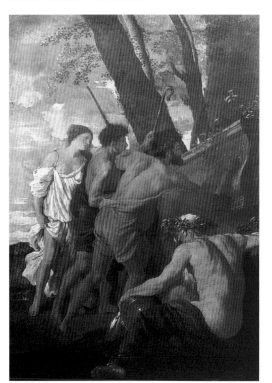

圖 4-4　普桑，阿卡迪亞牧人，1629-30，油彩、畫布，101×82 cm，英國德比郡闊茲華斯社區董事會藏。

提香的【田野音樂會】正面歌頌了這種田園牧歌的歡愉，深受提香影響的普桑，選擇同樣題材，卻不作同樣的表現。比較而言，他更深切地傳承了提香前揭傑作【有聖傑洛姆的風景】當中的神聖與莊嚴，而給予更為人間本質的思考，在幸福中窺見必然死亡的苦澀，因此這幅以【阿卡迪亞牧人】一名而馳名的傑作，另有一個名稱，即謂【死亡籠罩的幸福】。

早在這件作品完成的前

十年 (1629–30)，普桑其實已經有過同名的另一件作品（圖 4–4），然而這件作品傾斜而激情，且在基碑上放置骷髏頭，以象徵死亡的直率作為，在十年後的作品中，則已經完全修訂為一種絕對的平靜、穩定，與深沉、內斂。

對於十年後這件顯然更為成熟的作品，藝術史家曾經這樣讚美、描述，說：這畫面中的四個人，彷彿和石造陵墓完全結為一體，而快樂的風景恰成陵墓的反面修飾。空間被簡化至僅以幾棵樹木和遠處微藍的山巒。普桑只以最必要的、不可或缺的言語來表達本意，因此成為言簡意賅的大師。（希利凡‧拉維樹）

儘管普桑充滿理性的風格及思想，開創了之後以歷史人物畫為主軸的新古典主義，但宗教般莊嚴與神聖的主題，在西方表現自然情感的傳統中，始終未曾中斷。德國畫家佛烈德利赫 (Caspar David Friedrich, 1774–1840)，一系列的祭壇畫，可為代表。【山中的十字架】（圖 4–5）創作於 1807–08 年，這種採純粹風景畫，或說完全的自然，來作為祭壇畫的題材，是美術史上尚無前例的作為。這件為德盛 (Tetschen) 的登恩公爵 (Count Thun) 禮拜堂所作的祭壇畫，由於違反傳統，曾遭致相當的攻擊，然而今天所有面對這件作品的人，都不得不承認，人的性靈因此而更為接近上帝的理想。

佛烈德利赫擅於運用光線，以及光線和樹影所形成的視覺意象，給人一種精神的提升與聯想，自然的元素對佛烈德利赫來說，都有象徵的意義：山岳意味著上帝、岩石比喻信心、冷杉代表信徒群眾；而【山中

04 莊嚴與神聖

哥德式 (Gothic)：希臘、羅馬式的建築全面主宰歐洲數世紀之後，在十二世紀初，法國開始產生一種新的藝術形式，之後擴展至全歐洲，且延續至十五世紀，是中古時期最具代表性的建築風格，即稱哥德式。哥德原是歐洲人對蠻族的稱呼，哥德式有貶抑的意思；但這種以高聳入天的尖拱結構，配合圓花窗及彩色鑲嵌玻璃的建築樣式，已成為中古時代最精彩動人的文化成就。

野獸派 (Fauves)：二十世紀初葉興起於法國的繪畫運動。1905年，馬諦斯等青年畫家參加秋季沙龍的作品，因風格狂野，被批評家譏諷為「野獸」而得名。他們強調以主觀大膽的用色，和狂放率直的線條，傳達一種單純、強烈的裝飾效果。代表畫家另有盧奧、杜菲、德朗等人。

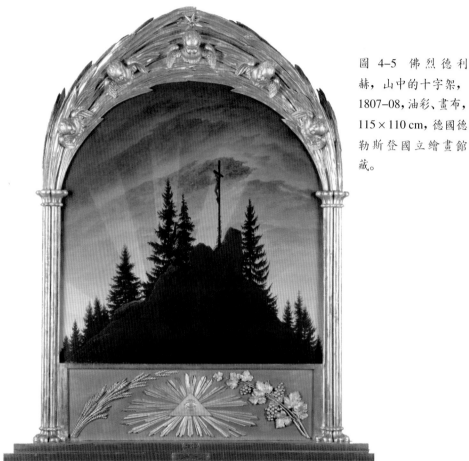

圖 4-5 佛烈德利赫，山中的十字架，1807-08，油彩、畫布，115×110 cm，德國德勒斯登國立繪畫館藏。

Photograph by akg-images

的十字架】那些高聳的冷杉林木，豈不也令人極容易聯想起中古時代哥德式的大教堂尖塔？

　　至於廿世紀野獸派畫家盧奧 (Georges Rouault, 1871-1958)，作品在粗獷的黑色線條中，蘊含著神聖而莊嚴的明麗色彩（圖 4-6），不也讓人

圖4-6　盧奧，黃昏，
1937-38，油彩、畫布，
76.5×56 cm，瑞士巴
塞爾貝依里爾畫廊
藏。

和教堂中襯著陽光的鑲嵌玻璃繪畫，產生緊密的聯想和相同的感動？一
樣的莊嚴神聖。

參考資料：

希利凡·拉維樹，〈亞爾卡迪的牧羊人〉，《羅浮宮博物館珍藏名畫特展》，臺
北：帝門藝術教育基金會，1995。

05　人與天爭

在西方，尤其是基督教文明的世界中，視上帝為至高無上的主宰，人的價值即在與上帝接近，人的一生努力，也在盡力親近上帝。中古時代，哥德式教堂尖聳屋頂的建築，正是這種思想的忠實映現。

然而，人一方面要與上帝接近，二方面，人也一心想和上帝平等；人與天爭的思想，因此始終存在於西方人的思考之中。

《聖經・創世紀》中記載了這樣的一個故事：人類的文明在進展到一個程度之後，開始心生驕傲，認為神有什麼了不起？人也可以和上帝一樣的偉大；因此，在巴別這個地方的一個國王，便開始命人建造一座可以直達天庭的高塔，這正是有名的「巴別塔」，也叫做「巴比倫塔」。

塔越蓋越高，人心也越來越狂妄，人與天齊，似乎指日可待。忽然，來了一陣風，塔沒有倒，人的語言卻開始混亂了，溝通出現了困難，協調合作也出現了困擾，蓋塔的工作，終於擱置，這座傳說中的「巴別塔」，也就始終沒能完成。

這個故事的意涵十分豐富，是否意味只要人能合作無間，人終究還是可以征服上天，與上帝平等？這個故事是否也暗示：征服敵人，首先要分化他們的語言，分化了語言，也就分化了思想？無論如何，「巴別塔」

的故事，呈顯了西方人長期人與天爭的原始欲望。

　　「塔」這種高聳的建築，是西方的產物，後來經過印度，才隨著佛教傳入中國。「塔」的形狀，也是男性生殖器的象徵，中國的「祖」字，古代作「且」，即是塔的形狀，所以塔也是男性生殖器的崇拜，是一種陽剛的、征服性的文化類型。

　　前提畫有「十二月令圖」的尼德蘭畫家布魯格爾，就有幾幅描寫「巴別塔」的圖畫；作於 1563 年，現藏維也納藝術史美術館的【巴別之塔】（圖 5-1），是其中較為著名的一幅。

　　這件高 114 公分、寬 155 公分的作品，尺幅不算太大，卻以細密的筆法，描繪了這件人類史上最巨大的工程。沿著山坡建立的巨塔，延續到山坡下方的海邊，遠處是村落和田野；忙碌的工人，正在敲石、搬運……，散布在各個樓層的外圍迴道之間。巨塔已經蓋好的部分，顯示了建築物精雕細琢的立面，未蓋好的部分，一如解剖開的模型，讓人可以看到裡頭的構造。山坡上前來參觀的，正是發動這個巨大工程的諾亞的後代，也就是巴比倫的國王尼洛 (Roi Nimrod)。

　　塔的形狀，底層寬大，而向上逐次縮減，一如金字塔；但整個塔體呈圓桶形的結構，畫面中，塔體有著明顯的傾斜，暗示了這個工程的艱困與不穩定，到底它是一個始終沒能完成的歷史工程。

　　西方這種人與天爭的思想，也可以稱之為「離心式」的文化，表現在各種藝術形式之中，恰與中國或東方「地母式」的文化，形成對比。中國講究天人的合一，理想中的建築，選擇蓋在山水交接之處、陰陽調

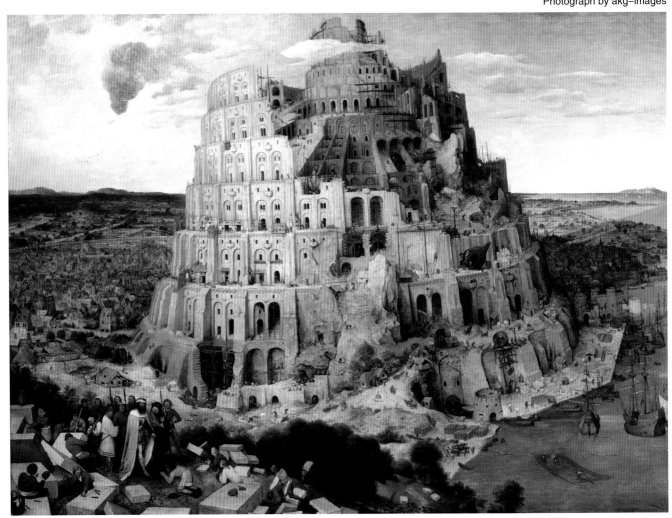

圖 5-1　老彼得・布魯格爾，巴別之塔，1563，油彩、木板，114×155 cm，奧地利維也納藝術史美術館藏。

和之所，所以房子喜歡蓋在半山腰，尤其是那些修心養性的佛寺、道觀，都是選擇在避風、親水又不至過於潮濕的山腰林木之中。而西方的城堡則以蓋在山巔為優勝，人居其中，既有自我防衛、不易遭受攻擊的考量，更有君臨天下、唯我獨尊、人與天齊的精神想像。

在林園藝術中，中國講究自然之美，林木樹石，一切以自然巧趣為尚，流水自然是由高處往低處流，潺潺水聲，人心為之舒暢；而西方的林園，講究人工造景，樹林修剪成整齊劃一的工整格式，人成為自然的主宰，水必噴泉，由低向高噴射，人觀其境，而心生振奮之感。

在舞蹈中，芭蕾舞以腳尖著地，不斷旋轉，無非是要脫離地心引力的制約，離心式的文化，人與天爭；而東方式的舞蹈，講究肢體的語言，舞者的腳板穩定而盡量貼近地面，是要與大地結合。美國近代舞蹈的開拓者鄧肯 (Isadora Duncan, 1878–1927)，將腳跟重新著地，事實上正是受到非洲文明的影響，而逸出了西方傳統古典舞蹈的範疇。

在基督教文明的制約逐漸鬆動之後，人與天爭的思想，仍然是西方文化藝術的主軸。十九世紀的浪漫主義大師傑利柯 (Théodore Géricault, 1791–1824)，一生以「災難」為創作主題，然而思想底層，仍是蘊含著人在災難中如何抗爭到底、永不妥協的基本理念。【洪水】（圖 5-2）一作，創作於 1818 年，描寫洪水來臨之際，水天一色，人在茫茫大水中，微不足道、抵死掙扎的場景。西方的洪水，象徵上帝的懲罰，知名的「諾亞方舟」的故事，正是上帝以洪水湮滅世間、懲凶罰惡的公義作為。

人在茫茫大水中，不論是否有罪，都奮力掙扎；逃生的小船，撞上

浪漫主義 (Romanticism)：十八世紀末至十九世紀初的歐洲，尤其是法國，是一個特殊的時代，既有強調理性、道德、規範、群性的新古典主義；也有強調個性、自我、想像、情感的浪漫主義。藝術家孤獨、超凡的獨特心靈，也就是在浪漫主義的烘托下真正成型。在繪畫上，強調豐富、強烈的色彩，以及奔放流動的筆觸造形，和悲劇化、戲劇性的題材。

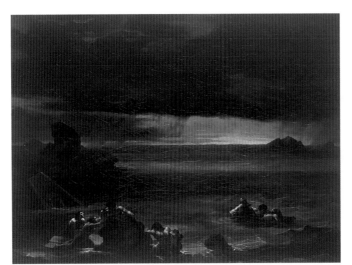

圖 5-2　傑利柯，洪水，1818，油彩、畫布，97 × 130 cm，法國巴黎羅浮宮美術館藏。

夜暗中的岩石，已經沉沒。人們抓住可能抓住的一支浮木或一塊岩石，甚至攀附在一樣為大水所淹沒的座騎邊，載浮載沉。在看似全面絕望的困境中，人仍是存有希望的，因為在畫面的遠方，有一片隱藏在巨岩之後的光線，代表可能的救贖。

傑利柯和前提普桑一樣，都是諾曼第人，他出生於一個富裕的家庭，但終其一生，內心始終蘊藏著一種深刻的不安與悲劇感。他經常以悲劇性的災難為創作的主題，而在那些看似完全絕望的困境中，又始終暗示著一絲可能的希望，人與自己的命運抗爭，也和大自然的挑戰抗爭。他最有名的作品，是完成於與【洪水】約略同時的【美杜莎之筏】（圖 5-3）。

「美杜莎」是一艘當時發生船難的法國遠航戰艦，由一位波旁王朝任命的無能貴族擔任艦長。1816 年 7 月的一次航程中，在西非希朗海岬不慎觸礁沉沒，艦長和一些長官緊急搭乘救生船逃生，卻棄一百五十多位水手與乘客於不顧。這些水手與乘客，以臨時綁成的木筏逃生，飄流海面，十三天後遇救，木筏上只剩下十五個倖存者，其他大多數人，不是被怒濤吞噬，便是因飢渴煎熬而亡。法國政府有意淡化此事，但經倖存者之一的一位醫生，將事件寫成小冊子揭露，乃引起社會極大的震驚

與譴責。

　　傑利柯選擇這個社會事件為主題，但顯然他已經將這個看似單一特定的社會事件，演繹成人在大自然中掙扎圖存的永恆命題。他描繪當時沉船後，擠在木筏上近二十個或生或死的人，存亡掙扎的景況。由於飢餓，這些圖求生存的受難者，一方面以死屍為食物，一方面也彼此照顧協助。傑利柯為了研究人在臨終前的精神狀況和身體反應，也想要了解死者的相貌與色彩，特地在醫院前面搭建臨時畫室，並打造一艘與事件一模一樣的木筏，經過無數的素描和草圖後，完成這件被稱作十九世紀前半葉繪畫史上的經典之作，也被視為浪漫主義的宣言。

　　浪漫主義畫家講究畫面的戲劇感，強烈的光線與色彩的營造，加上畫面構圖的強烈動感，以真切掌握及表達畫家心中激烈的情緒波動與情感。

　　【美杜莎之筏】目前是羅浮宮美術館重要的典藏巨作，經常掛在展覽廳中顯目而重要的位置。作品高 491 公分、寬 716 公分，是一幅相當大的作品。畫面由處境一致、動態各異的十幾個人物，建構成一個接近金字塔狀的三角形，塔的尖頂，是那個舉手呼叫的男子；同樣的底邊，又有另一個金字塔形，塔的尖頂則是木筏的桅杆，因此這兩個金字塔形成一個左右拉扯的力量。有風的力量，從畫面的右邊往左邊吹，因此，木筏的帆布吃滿了風，而右邊的纜繩則被拉得筆直，充滿了彈性，猶如待發的箭弦。另外，畫面的人物，則形成一個和這完全相反的動態與力量；從左下方已經死亡的年輕人開始，經過那位企圖將他拖上木筏，以

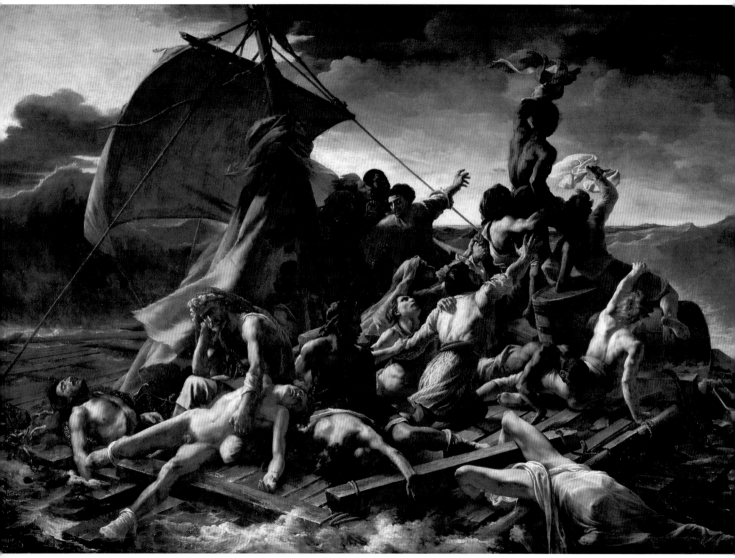

圖 5-3　傑利柯，美杜莎之筏，1818-19，油彩、畫布，491×716 cm，法國巴黎羅浮宮美術館藏。

免滑落海中的父親，接連畫面中央一位半跪、右手向上、朝天呼號的男子，再到那位手持布條，向著遠方呼喊的男子，正好形成一條由左下而右上的對角線，和之前的風向逆行相衝，這種動態的對立，暗示著一股內在的衝突，也正是人與天爭、人與命運抗爭的具體呈現。尤其是那些接近死亡卻充滿力量與悲劇性格的人體，事實上是傑利柯學習自米開朗基羅 (Michelangelo Buonarroti, 1475–1564) 的手法。這種類如人間煉獄的困境，其實也和但丁《神曲》中所描述的內容，極其貼近；而在絕境中，希望仍存，遠方的亮光，襯托著一艘路過的船隻，也成為這個社會災難事件的結局。被拯救的倖存者，披露了整個事件的過程，也提供傑利柯靈感，造就了這件曠世的巨作。

傑利柯將畫面滿滿的布滿了掙扎的人體，而將空間所在的海面或天空，壓縮到畫面背景極小的部分，這種構圖，對當時保守的學院派繪畫，是未曾有過的作法，引起極大的批評，卻也成為之後年輕藝術家，尤其是小他七歲的德拉克洛瓦 (Eugène Delacroix, 1798–1863) 學習景仰的對象。

一生描繪災難的傑利柯，後來以卅三歲的盛年，死於墜馬的意外災難之中。

人，事實上不是只有在災難中才必須與大自然爭鬥，即使在一般生活中，也有不可逃避的宿命。英國畫家泰納 (Joseph Mallord William Turner, 1775–1851) 較傑利柯早十六年出生，卻晚逝廿七年，活了七十六歲。泰納也許並不把關懷的焦點放在人與天爭的主題之上，但他始終被那種

大自然爆發的巨大力量所震撼，他曾經為了描繪人在狂風巨浪中的真實感受，要求人們把他綁在船桅上，親自在暴風雨中體驗那種激烈狂亂的感受。【海上漁家】（圖5-4）是創作於1796年的一幅傑作，在那個畫家仍緊守著規整繪畫技巧的時代，泰納已經發展出一種充滿情感力量的筆法與風格，因此，他也被歸納為浪漫主義的先驅者。

事實上，泰納也有許多描繪海難的作品，但相較起來，這件早期之作的【海上漁家】，則表現出更為深沉動人的內涵。在廣闊的海面上，波濤盪漾中，映照著銀色的月光，這些趁著夜色出海作業的漁家，依附著藉以維生的小小船隻，航向夜暗烏雲籠罩的大海，顯然一些不可預知的危機和挑戰，正隱藏在這些巨大的黑暗之中。

人固然是為了生活而與天爭，但也不完全只是為了生活而與天爭，就像美國作家海明威（Ernest Hemingway, 1899-1961）的知名小說《老人與海》所揭示的：人可以被消滅，卻不能被打倒。人往往是在與自然的抗爭中，獲得生命的

盡頭的起點

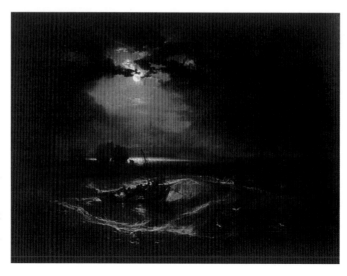

圖5-4　泰納，海上漁家，1796，油彩、畫布，91.4 × 122.2 cm，英國倫敦泰德英國館藏。

尊嚴與價值，而不僅僅是填飽了肚子。《老人與海》中的老人，經過漫長的對抗，終於把大魚拖拉回家，儘管魚只剩一副骨架，但把魚拉回家是漁人的天職，漁人也在這樣的工作中，獲得了生存的價值。美國畫家荷馬 (Winslow Homer, 1836–1910) 正是以水彩畫具現了海明威所揭示的這種精神（圖5-5）。

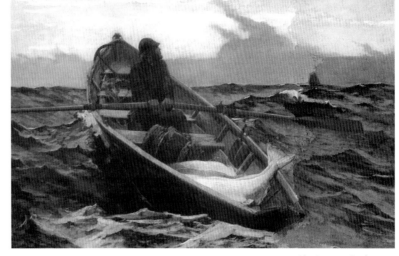

圖 5-5　荷馬，大霧前兆，1885，油彩、畫布，76.83 × 123.19 cm，美國麻州波士頓美術館藏。

　　大約比泰納的年代早上半個世紀的十八世紀法國畫家維賀內 (Claude-Joseph Vernet, 1714–1789)，其【有維蘇威火山的那不勒斯景色】（圖5-6）一作，曾隨羅浮宮的其他名作，前來臺北故宮展出。這件作品，乍看只是一幅平常的風景畫，但如果仔細觀察，則可以發現，仍然蘊含了西方人與天爭、永不屈服的同樣主題。

　　這件橫長型的畫作，以那不勒斯自然天成的港灣為題材，將畫面三分之二的比例留作天空，主要的城鎮建築和人群活動，都集中在下方三分之一的部分。前方陽光斜照的地方，有遊戲的小孩、遛躂的狗、工作和休憩的人，以及身著華服的仕女；被左方高大建物陰影籠罩的，則是一些忙碌的碼頭工人。高大的建築物上方，掛著一紅一白兩件晾曬的衣服，呈顯了這個寧靜、平常的家居氛圍。然而這件作品的主題，還不在

0 5 人與天爭

這些家居生活的呈現，而是暗藏在這個寧靜、安詳的家居生活背後，那個可能隨時發生、任誰都無法逃避的巨大威脅，也就是畫面右邊遠方，陽光照射所在，卻又帶著一種曖昧模糊面貌、噴發著濃煙與火焰的維蘇威火山。

這個爆發於西元 79 年的火山，曾經將一個繁榮的城市龐貝，完全毀滅，將歷史凍結在那個永恆的時間點上。這個歷史的巨變，成為人們，尤其是詩人、藝術家縈繞心頭的巨大陰影與懸慮，那個曾經發生過的巨變，不知道那一天還會歷史重演，再度發生在這個看似寧靜安詳的港口城市。

然而維賀內在畫面上所揭示的，並不是恐懼與屈服，在死亡這個巨

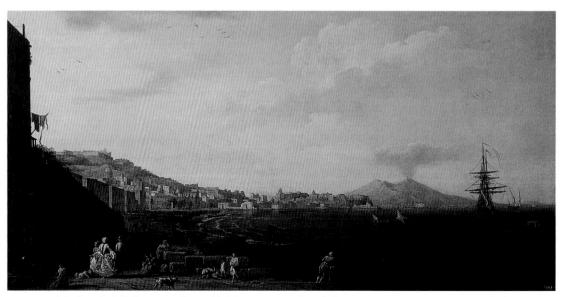

圖 5-6　維賀內，有維蘇威火山的那不勒斯景色，1748，油彩、畫布，99×197 cm，法國巴黎羅浮宮美術館藏。

圖 5-7　泰納，暴風雪：漢尼拔和他的軍隊穿越阿爾卑斯山，1812，油彩、畫布，146×237.5 cm，英國倫敦泰德英國館藏。

大永恆的主題之下，其實也表現了人類永不屈服的鬥志。在畫面正中央，一位撐著拐杖的水手，背對觀眾（其實也正是暗示著觀眾自己），面向港口，望著那艘高桅杆的巨船。就像電影《大白鯊》中受傷的船長，要找尋那隻咬他的大白鯊一般，這位很可能就是在大海中受傷無法行走的水手，人老心不老，他仍拄著枴杖，遙想重新出海的一天。海洋是人類永恆的挑戰，也是永恆的想像。自古生物演化以來，海洋就是人類心靈原始的故鄉。

　　除了透過災難、海洋，西方的藝術家表現人與天爭的主題思想，還有更多是以戰爭、打獵來表現人類征服與挑戰的欲望。泰納【暴風雪：漢尼拔和他的軍隊穿越阿爾卑斯山】（圖 5-7），是他 1802 年阿爾卑斯山旅行之後，結合歷史想像與實地經驗而成的傑作，也是人在大自然中永不屈服、爭戰不懈的永恆詩篇。

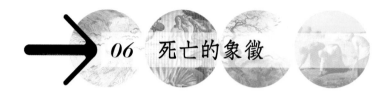

06 死亡的象徵

　　如果說中國文化，是立基於「生命歌誦」的主調，那麼西方的文化，則是從對死亡的恐懼與思考出發；「人從何處來？要往何處去？」這樣的思考，構築成西方哲學、藝術、文學最重要的課題。

　　中國人不是沒有對死亡的恐懼，但是一方面，他以天人合一的觀念，將人視為自然的一部分，死亡只不過是回歸自然，既不應該抗拒，也無需恐懼；二方面，他看重現實的生命，以對生命本身的肯定，克服了對死亡的恐懼，「死有輕如鴻毛，重如泰山。」一個人如果能在生命中創造了價值，生命已然不朽，何求靈魂的永生？

　　相對而言，西方視死亡為生命的超越，從原始的恐懼，化生成各種深沉的意義。因此，蘇格拉底說：「哲學的定義是死亡的準備。」叔本華也說：「死亡是提供哲學靈魂的守護神和它的美神。」也就是說，如果沒有死亡的問題，沒有對死亡問題的思考，西方的哲學、藝術，也就不成其哲學、藝術了。

　　人類因具備理性的思考，因此，不同於其他一般的動物，即使在沒有立即的危險面對時，仍會產生對死亡的恐懼與思考；也由於對死亡的認識，所帶來的反省與因應，致使人類獲得形而上的精神見解，並因此

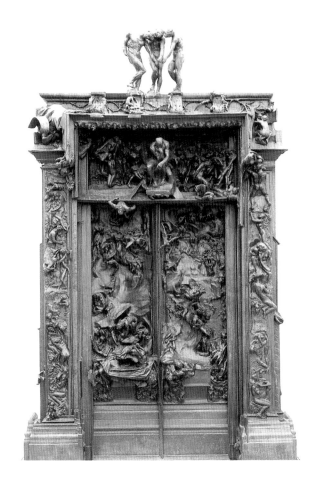

圖 6-1　羅丹，地獄門，1880-1917，銅，635×400×85 cm，法國巴黎羅丹美術館藏。

獲得一種慰藉。但丁 (Dante Alighieri, 1265-1321) 被認為是西方中古時代最具代表性的詩人、政治家與哲學家，也是奠定拉丁文文學基礎的偉大文學家。他的代表作《神曲》，以地獄、煉獄、天堂，描述人死後的三種世界。死亡不是一種結束，而是一種開始，甚至人只有透過對死後世界的了解，才能對現世的生，有所掌握。中國的孔子：「未知生，焉知死。」而西方的哲學家卻可以說：「未知死，焉知生。」

羅丹 (Auguste Rodin, 1840–1917) 的【地獄門】（圖 6–1），正是來自但丁《神曲》的靈感，數百件糾結掙扎的人體，暗示著地獄可能的懲罰與痛苦，而坐在上方那知名的【沉思者】（圖 6–2），正是理性的象徵，也是煉獄的象徵，處在永世幸福的天堂與萬劫不復的地獄之間，大多數人要在死亡的關口，沉思生命的方向與意義。

生命與死亡是一種自然巨大的循環，生命的歌誦或許是中國文化最大的特徵，死亡的沉思則是西方藝術最重要的課題。前提新古典主義的開山祖師普桑，曾有描寫大自然變化的「四季圖系列」，他採取《聖經》中不同的故事，來呈現四季生死榮枯的景色，其中【四季圖之冬】（圖 6–3），取材諾亞洪水的故事，但他並沒有描繪受上帝照顧的義人諾亞一家隨同各種動物避難方舟的景象，而是描繪慘遭上帝大水淹沒的芸芸眾生，如何在岩石、樹木、蛇蠍爬行的荒境中求存的悽慘景象。在這裡，已經沒有前一主題所示人與天爭中的救贖與希望，剩下的只是無盡的死亡與滅絕，大自然成為死亡的象徵、生命的祭場。

這件現藏巴黎羅浮宮美術館的名作，以灰暗的色調、冷靜的筆法，呈顯了類如最後審判中，人們面臨生命終結的恐懼。畫面中那些稜角崢嶸的

盡頭的起點

圖 6–2　羅丹，沉思者，1881，銅、雕塑，71.5 × 40 × 58 cm，法國巴黎羅丹美術館藏。

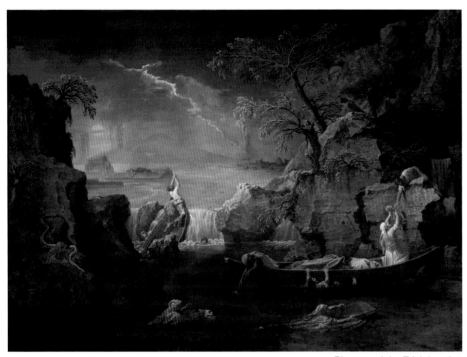

圖 6-3　普桑，四季圖之冬，1660-64，油彩、畫布，118×160 cm，法國巴黎羅浮宮美術館藏。

Photograph by Erich Lessing

岩石，本身即帶著傷人的危機，勉強長在這些枯冷岩塊上的樹木，枯葉落盡，下垂的樹枝，猶如惡魔的手爪，也對人產生緊迫的威脅；而更不必提那趁虛而入、狡獪橫行的爬蛇了。至於被雲霧籠罩的太陽，黯然失去光芒，或許只有那漂浮在遠方、有著屋頂造形的大方舟，是人類唯一的希望，和生命再生的一線生機，但絕不是當下這些受難者可能的救贖。

　　死亡的經驗，人可以接近，卻不可能直接觸及。就事實言，死亡永遠是超越人類真實經驗的存有；對死亡的討論，永遠只能藉由思想，而

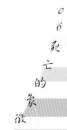

06 死亡的象徵

非經由感官去體認。這種接近先驗哲學，甚至是唯心傾向的超越論，一直是北歐文明哲學的精神傳統。在哲學上有康德、黑格爾、費希特等人，他們都是強調藉由思想的過程，而不是感官的客觀方式，以個人直覺判斷，來求得了解現實事物的哲學體系。這種思想的模式和精神的傳統，落實在藝術創作的表現裡頭，便出現了像前篇所提的佛烈德利赫這樣的畫家。自然風景對他們而言，絕非一個客觀的存在，而是靈性的展現與呼應，除了在〈莊嚴與神聖〉一篇所提到的【山中的十字架】之外，創作於 1823-24 年的【北極海】（又名【海難】）（圖 6-4）一作，也充滿了神祕與隱喻的色彩。利如刀削的冰山，象徵大自然無情而巨大的力量，右後方已經翻覆的船隻，不見人影，顯得渺小、脆弱而無望；一種靜止、

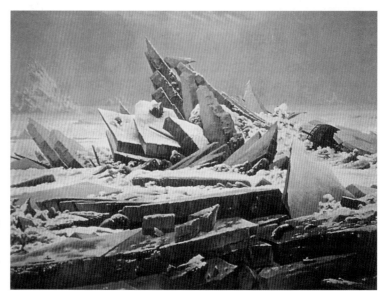

圖 6-4　佛烈德利赫，北極海（又名海難），1823-24，油彩、畫布，98×128 cm，德國漢堡美術館藏。

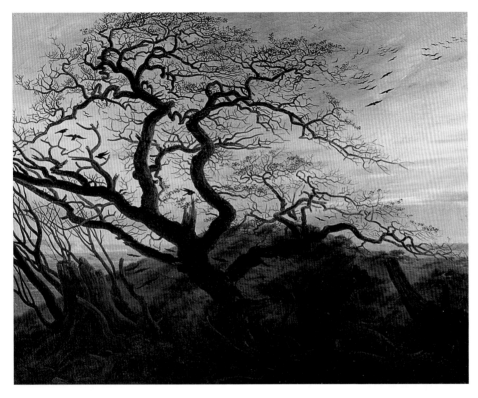

圖 6-5 佛烈德利赫，
奴者之墓（又名樹上群
鴉），1822，油彩、畫布，
59×73.7 cm，法國巴黎
羅浮宮美術館藏。

停息，和冰冷、無情的死亡氛圍，是這件作品直接而強烈的主題。這件
作品又名【希望號的擱淺】，船名「希望」，「希望」破滅，似乎已然永無
「希望」。

　　佛烈德利赫一生作品，大部分以風景畫為主；基於對大自然的細微
觀察與冥思，他在風景畫中發展出一種由基督教所啟發的道德思想，且
經常和死亡的省思結合在一起。除了前提的【北極海】外，他更知名的
作品是完成於 1822 年的【奴者之墓】（又名【樹上群鴉】）（圖 6-5）。

這幅畫作是取景自畫家的出生地，也就是波羅的海附近的波美拉尼亞地方，從左邊遠方的海平線處，可以看到魯根島白色的峭壁，以及亞扎那城。「奴者之墓」幾個字，是用德文寫在畫布的後方。整幅作品就是以這個小山崗形式的墳墓為基地，上方豎立了畫幅中的主角——幾棵枝幹扭曲、枯乾死氣的橡樹，以及一些或棲息或飛翔的烏鴉。昏暗幾近於黑色的景物，則由猶如夕陽彩霞的瑰麗色彩所襯托，益發顯得詭異而神祕。

有藝評家認為：「這個小山崗式的墳丘，是象徵歐洲的克爾特文明，或稍晚如匈奴等野蠻人文明的墳墓，……這幅圖畫表示出榮耀的虛空，與死亡戰勝異教徒領袖的命運……。」（希利凡·拉維榭）

盡頭的起點

圖 6-6 佛烈德利赫，橡樹林的修道院，1809-10，油彩、畫布，110.4×171 cm，德國柏林夏洛坦堡宮殿藏。

Photograph by akg–images

圖 6-7 佛烈德利赫，眺月男女，1830-35，油彩、畫布，34×44 cm，德國柏林國家畫廊藏。

Photograph by akg-images

　　佛烈德利赫以他具備強烈象徵性格的風景描繪，賦予大自然一種神祕而浪漫的色彩，而在此象徵的意義上，又不脫他個人對基督信仰的堅持與特殊的人文思考，也正是這種強烈宗教精神，使他得以卓然特立於當時的日耳曼畫壇中，更成為後來象徵主義尊崇的偶像。有人稱他的作品，是一種「悲劇風景」，佛烈德利赫其他知名的作品尚有【橡樹林的修道院】（圖 6-6）及【眺月男女】（圖 6-7）等等。

　　由於佛烈德利赫作品豐富的寓意，一度被人貶抑為「文學畫家」，意思是「文學性強過藝術表現的畫家」。不過這種說法，很快就獲得修正；因為事實上，佛烈德利赫作品的感人，並不完全來自、也不主要來自作

圖 6-8　泰納，奴隸販子將死者及垂死之人投入海中，1840，油彩、畫布，90.8 × 122.6 cm，美國麻州波士頓美術館藏。

品中豐富的象徵意涵，而是畫面本身巨大的悲劇氛圍與憂患意識；感性強烈，而氣象宏偉，在質樸的筆法中，藉由色彩的經營與烘托，揭示了大自然對人生的反映互動。藉著風景、光線、天氣等自然景象，而灌注深沉的人文思考與個人情緒和永恆象徵，佛烈德利赫即使不是第一位，也是做得最深入而廣泛的一位，他在風景畫上的革命性地位，和大約同時期的英國泰納，可以相提並論。

泰納或許對風景的注意和經營，主要仍是放在大自然狂烈多彩的光線、水氣與風暴的變化上，但他也有同樣以「死亡」為題材的作品。1840年的【奴隸販子將死者及垂死之人投入海中】（圖6-8）一作，現藏美國波士頓美術館，這件已經是屬於他晚年手筆的作品，藉著狂放的筆法、激情的色彩，描寫在如血的彩霞下，一件極不人道的社會事件，那便是運送非洲奴隸的白人販子，為了詐領保險公司的賠償金，將發生瘟疫的船上奴隸，包括已死的和生病未死的，以及一些馬匹動物，悉數投入海中，謊稱失蹤，以規避保險公司只賠失蹤人口、不賠病死人口的規定。死亡成為一種生者贏取暴利的手段，泰納對此十分激憤，以色彩和自然的風景、怒濤來宣洩個人的憤怒，也象徵死亡的巨大威脅。

希臘哲學家伊比鳩魯斯曾以經驗的角度，說「死是與我們無關的事情」。因為，如果我們仍然存在，死亡便不會降臨；如果死亡一旦降臨，我們又已不存在了。因此，從認識的立場來看，我們實在不必對死亡產生恐懼的感覺。這是快樂哲學特殊的見解，事實上，人之恐懼死亡，又期待死亡，固然並非因為自身曾經經歷死亡，而是目睹他人的死亡，而

圖 6-9　梵谷，烏鴉飛過麥田，1890，油彩、畫布，50.5×103 cm，荷蘭阿姆斯特丹國立梵谷美術館藏。

對自己的可能面臨同樣絕境，心生恐慌與期待。

　　對死亡的憂傷，和對再生的憧憬中，西方最大且最多的描繪，莫過於所有基督受難與復活的「聖殤圖」，不過從自然的取材中，預見死神之來臨，為自己的死亡留下見證而不朽者，應推近代傳奇畫家梵谷 (Vincent van Gogh, 1853–1890) 的【烏鴉飛過麥田】（圖 6–9）。

　　1890 年，一向支持梵谷，也是梵谷經濟生活最重要資助來源的弟弟西奧，在事業上遭逢了重大的困難，這個困難直接衝擊到梵谷原本已經十分拮据的生活，梵谷的生命熱力似乎已經到了燃盡的地步。他在廣闊的奧維爾田野上，面對一片看不見邊際的麥田，孤獨地寫生；深藍而騷動的天空，似乎醞釀著一場傾盆的驟雨，而在大雨要下不下的低沉陰霾氣壓下，一群烏鴉不斷地盤旋、俯衝麥田，麥田的麥草也跟著騷動起來，東倒西歪，就像要躲開這些烏鴉的攻擊。梵谷說：「在描寫暴風雨中延伸得迷失方向的麥田，我表現了深沉的悲哀與極度的孤獨。」

　　在這件作品完成後的第二天，尚未為它簽名，梵谷便自殺了！在人類諸多描寫他人死亡的作品中，梵谷這件以自己的死亡為主題的作品，格外顯得悲壯而動人。

07 理性與秩序

「風景」一詞，在英文中作 "Landscape"，字面的意義就是地貌，或地貌的尺度，其字源來自荷蘭文。荷蘭也就是之前稱為尼德蘭的地區，在西方繪畫史上，這是風景畫最早盛行的地區，其原因和新教有關；十七世紀新教徒在摒棄傳統的宗教藝術之後，一般新興的贊助階層，開始要求藝術家提供新的題材和審美觀，此時荷蘭的風景畫也就自然而然地獲得這些為祖國自由而戰、甫獲得獨立的荷蘭子民所喜好。

鄉間景色是荷蘭人日常生活不可或缺的成分，荷蘭畫家喜愛記錄鄉野的風貌，將它們捕捉記錄在一些小尺幅的畫布之上。這些畫家往往為了更全面地掌握地貌的變化，刻意將視點提高到幾乎凌空的位置，採取高視點，以俯看的方式，將地貌的變化，盡收眼底，也盡收畫幅之中。這種情形，不只是一般畫家如此作，即使是一些描繪海外新教殖民地的風景地誌畫，也是如此。1624 年，荷蘭東印度公司占有今日臺南安平一帶的大員地區，建造熱蘭遮城，此後的半個多世紀之中，不斷有描繪大員地區的景觀圖問世，幾乎都是採取這種高視野的構圖；如 1670 年在阿姆斯特丹出版的《東印度公司在中國動向記載》一書中的一幅插畫，就是以全景式的構圖，鉅細靡遺地把大員地區，包括熱蘭遮城及其附近市鎮、海面和遠山，

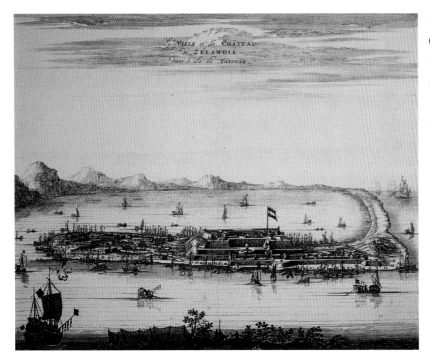

圖 7-1 奧立佛·岱波 (Olfert Dapper)，福爾摩沙島上的熱蘭遮城市及城堡，1670，紙本銅版畫，34.8 × 39.6 cm，臺北南天書局藏。

完全納入畫中，並賦予一種和諧且富秩序的安排（圖 7-1）。

　　在畫面中，將紛雜、龐大的自然景觀，有秩序地安排在一定的尺幅之中，這當中，反映了描繪者對自然的一種期待與想像，也蘊含了人對大自然掌握與控制的一定企圖與欲望。西方文明深受希臘古典思想的印烙，理性與秩序一直是不變的理想，這種理想，表現在政治、宗教、社會等等人類的行為上，尤其更表現在藝術之中。希臘人憑藉度量、比例，或比率，也就是他們認為足以產生調和、平衡與美的數學關係中，尋求形式的秩序。在第五世紀的希臘藝術中，甚至將「形式」與「秩序」兩個名詞連用。新古典主義所標舉的「黃金比例」，就是這種思想的極致表

黃金比例 (Golden Section)：以一長方形為例，長邊與短邊之比，約為 3：2，即為黃金比例。古希臘人即已發現，這個比例是視覺上最穩定調和的比例。以直線為例，分成長(x)短(y)二段，則(X + Y)：X = X：Y，即為黃金比例，也是人體全身與下半身比的最佳比例。後來成為新古典主義構圖的最高準則。

0 7 理性與秩序

矯飾主義(Manierism)：也稱為風格主義或體裁主義。廣義的矯飾主義，是泛指所有強調奇巧風格而輕忽內容的藝術作風及作品。狹義的矯飾主義，則專指1530至1600年間，歐洲在文藝復興與巴洛克之間，受米開朗基羅影響，所創作出來的一批頭小、身長，具動感與不安，甚至反宗教改革特色的作品，以葛利柯等人為代表。

巴洛克(Baroque)：是十八世紀末新古典主義理論家用來嘲笑十七世紀義大利那些背離古典傳統風格的一種稱呼，原意為「扭曲的珍珠」或「荒謬的思想」。以今天的眼光看來，這類風格充滿了雄壯、渾厚的男性傾向，及動態與誇張的手法，反而十分令人感動。

洛可可(Rococo)：十八世紀中葉歐洲盛行的美術風格。強調纖細、輕巧、華麗、繁瑣的裝飾性，喜愛C形、S形，或漩渦形的曲線，及柔美輕淡的優雅色彩，具女性唯美的傾向；是法王路易十五時期的代表風格。其源頭或受中國磁器紋飾的影響，但也是對之前巴洛克風格較偏男性陽剛美學的反動。

現。

　　新古典主義知名的代表作品，主要是一些以人物為題材、以道德為主題的歷史畫，但新古典主義的理想，也深刻地影響了畫家對自然的認識與描繪。在純粹的風景畫出現之前，新古典主義的故事風景畫或英雄式風景畫，已經明顯地顯露了藝術家對自然理性與秩序的追求與建構。

　　起於十七世紀初，延續到十九世紀末的新古典主義潮流，其精神，主要是對之前矯飾主義或巴洛克、洛可可藝術等繁文縟節的反動；他們認為：藝術的表現，可以經由重回自然的仔細觀察，以及對於文藝復興以來，即被認為是完美典範的古希臘羅馬藝術的研究，獲得一種新的理想與力量。而希臘羅馬等古代藝術的理想，正是一種絕對的理性、秩序、均衡與和諧，也就是尼采 (Friedrich Nietzsche, 1844–1900) 在《悲劇的誕生》中所謂的「阿波羅的精神」。

　　出生於法國洛林的克勞德‧吉雷 (Claude Gellée [Lorrain], c.1602–1682) 擅長海景的描繪，和他的前輩普桑一樣，雖然出生在法國，卻大半生活躍於羅馬。克勞德因對古典風景的成就，而與普桑齊名。完成於1646年的【海港霧景】（圖 7–2），和克勞德的其他許多作品一樣，是一種結合想像與事實的組合式古典風景，他將古建築和海景並置，在耀眼的陽光反襯下，整個畫面呈顯一種井然的秩序與崇偉的情感。下方一些即將出海的人物，其中一位很可能就是上古時代偉大的航海家尤里西斯。

　　1748 年，龐貝這個被火山毀於西元 79 年的古城，埋藏了一千六百多年後，重新出土，引起世人，尤其是藝術家的驚豔；再加上 1755 年，

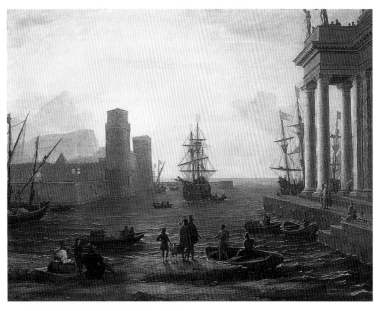

圖 7-2　克勞德・吉雷，海港霧景，1646，油彩、畫布，119×150 cm，法國巴黎羅浮宮美術館藏。

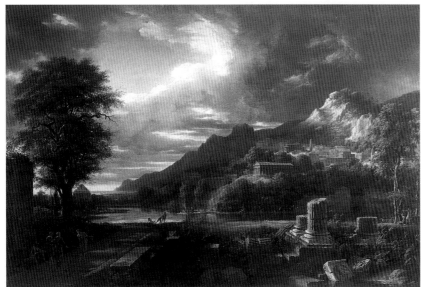

圖 7-3　瓦郎仙，亞格利珍特舊城，1787，油彩、畫布，110×164 cm，法國巴黎羅浮宮美術館藏。

古典主義 (Classi-cism)：古典主義一詞經常隨著使用場合的不同而有不同的指涉。廣義的用法，是指以希臘羅馬等古典作品為典範的藝術風格。狹義的用法，則專指十八、十九世紀歐洲各國，尤其是法國，所興起的藝術風潮，也稱新古典主義。是與浪漫主義相對立，講究理性、道德，與規律的一種藝術思想與表現。

藝術史家溫克曼 (Johann Winckelmann) 發表著名的《對模仿希臘羅馬的繪畫與雕刻的感想》一書，將希臘羅馬藝術，視為藝術創作最完美的典範；古典主義思想因此達於高峰；大衛 (Jacques-Louis David, 1748–1825) 以歷史人物畫知名，瓦郎仙 (Pierre-Henri de Valenciennes, 1750–1819) 則以古典風景畫而成名。瓦郎仙繼承普桑、克勞德的體裁，並加以發揚光大，首次展出於 1787 年沙龍展的【亞格利珍特舊城】（圖 7–3），是瓦郎仙以回憶方式，呈現這個位於義大利南方西西里半島上的亞格利珍特城的印象，坐落於山丘與河水之間的這座古城，完美地與四周的景致結合在一起，為了增強畫面戲劇性的效果，瓦郎仙還安排了一個暴風雨即將來臨的天空。然而整個畫面，是藉由這些古老廢墟背後所代表的文明典範，烘托出自然嚴整外貌下，永恆不滅的理性與秩序。

古典主義畫家藉助古典建築所呈現的自然秩序，最後由自然主義者接手，而予以更直接的表現；這當中，英國畫家康斯塔伯 (John Constable, 1776–1837) 尤為關鍵性的人物。

出生於英國沙福克郡的康斯塔伯，父親是一位磨坊主人，生意興隆，小有資產；康斯塔伯在成長過程中，美好的家庭生活和鄉居經驗，都成為他日後創作的泉源。就像他在 1812 年寫給朋友的信中所提及的：「……我那快樂而無憂無慮的童年時光，都在史鐸河畔度過。那兒的風景讓我成為畫家，我心存感激。只要一提筆，總會想起那兒的美景。」

儘管如此，在康斯塔伯的時代，一般人仍以肖像畫為喜好，風景畫在社會上還沒有受到應有的重視，也很難有它的市場。迫於生活，康斯

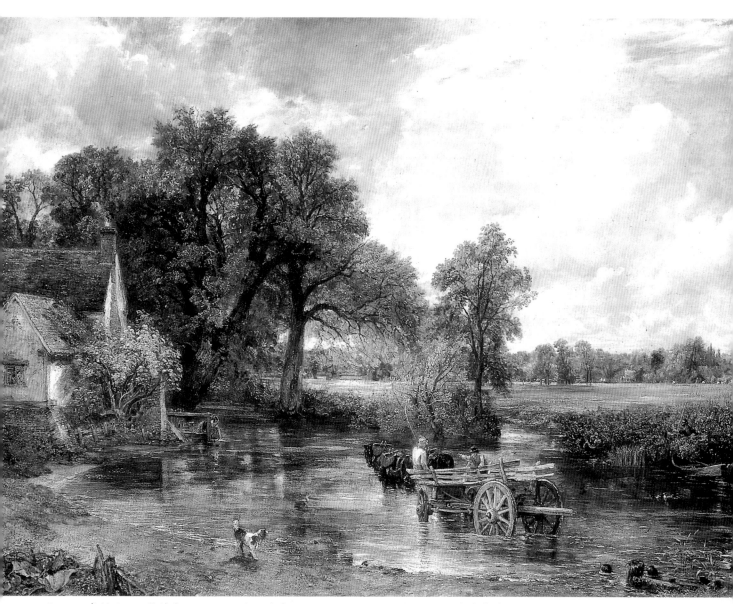

圖 7-4　康斯塔伯，乾草車，1821，油彩、畫布，130.2 × 185.4 cm，英國倫敦國家畫廊藏。

塔伯也一度以肖像畫來貼補收入；但他最大的快樂和志向，仍是繪作風景畫。他和同時代英國的另一位風景畫家泰納不同，泰納可以隨時隨地的描繪世界各處的風景，康斯塔伯最好的作品，則都是描繪自己成長及熟悉的英國風景。

每年夏天，他會回到東柏拘特，也就是他出生的地方，擷取清新的靈感，畫下他所熟悉的景物。康斯塔伯認為描繪風景時，唯一的老師就是大自然；這種態度，使他的藝術，成為一種革命性的藝術，因為他既強調胸無成法，也不以前輩畫家或大師的既定成規為準則，更唾棄所謂的「二手的風景」，也就是專從描摹他人的作品來認識大自然，他主張直接進入大自然，深入大自然的光影、呼吸、水氣，和秩序。

【乾草車】（圖7-4）是他完成於1820-21年間的一幅名作。這件作品給人一種龐大豐富的感受，捨棄細節的雕琢，而掌握了大地的生氣與力量。這是一個正午的時刻，陽光充足，而熱氣蒸騰；悶熱的空氣中，因為有水流的經過，又給人一種清涼的複雜感受。寧靜中有水聲、閒適中有工作。一輛馬車，正橫過低淺的溪流，向著樹林的深處行進；光線充足的巨大房子前，有一位蹲在水邊洗濯的婦女。河岸另一邊，也是畫面的最右方草叢中，有一位持竿的男子，小舟停靠在一旁，兩隻水鴨優遊游過。河的這邊，是一片有著陽光熱度的黃泥土地，一隻小狗，漫步踱過，回頭望著這輛渡水而過的馬車。遠遠的草原上，還有一些低頭工作、身穿白衣的人影。而這一切，大約都集中在畫面下方，也就是畫幅三分之一的部分；其他的畫面，則是高遠空曠的天空，雲朵重疊，這是

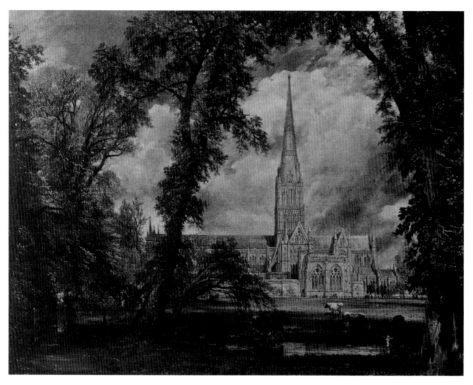

圖 7-5　康斯塔伯，從主教府看索爾斯堡大教堂，1823，油彩、畫布，87.6 × 111.8 cm，英國倫敦維多利亞與艾伯特美術館藏。

晴朗氣候特有的積雲，巨大而古老的林木，形成右下左上的對角線構圖。

　　康斯塔伯在西方藝術史上的地位，往往被視為掌握陽光、水氣的先驅性畫家，預告了之後印象主義時代的來臨。然而康斯塔伯在這些特質之外，更具體的成就是：挖掘及建構了隱藏在紛亂大自然中的無形秩序，就像這幅【乾草車】，和 1823 年完成的【從主教府看索爾斯堡大教堂】（圖 7-5）等等，康斯塔伯透過光影的安排和畫面的構圖，使大自然及其中的人文景象，構成一種理性、秩序，在平實中又有著崇高宏大氣息的傑出圖像。

當法國印象主義畫家追隨康斯塔伯、泰納等人的腳步，以更進一步的科學方式，採色光分析的手法，創作出一批眩人目光，卻逐漸失去畫面嚴整結構的印象派作品時，秀拉 (Georges Seurat, 1859–1891) 是這當中，既能保有色光分析的特點，又能維持自然理性秩序的一位傑出藝術家。

相對於康斯塔伯【乾草車】描繪鄉間中午工作的景象，秀拉知名的【星期日午后的嘉特島】（圖 7–6）則是描繪了都市午后休憩的氛圍。

秀拉和他的一些同伴，認為印象派對光線的描繪，還不夠徹底。他們主張：為了讓畫面更具明亮的效果，畫家不應在調色板上調色，而是要把各種原色的小色點，排列或交錯在畫面上，讓觀眾的眼睛自己起調

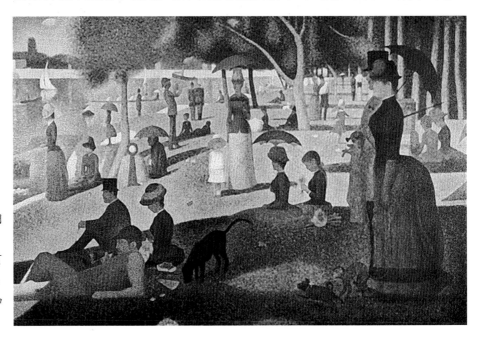

圖 7–6　秀拉，星期日午后的嘉特島，1984–86，油彩、畫布，207.5 × 308 cm，美國伊利諾州芝加哥藝術中心藏。

色的作用，那麼就可以達到色光調色、而不是色彩調色的效果。比如：要畫綠色的草地，畫家不要把黃色和藍色的色彩，在調色板上調成綠色，因為這樣一來，色彩就會變得暗淡；而是要把黃色和藍色的小色點，並列、交錯地點在畫布之上，觀看的人，遠遠一看，黃色的小色點就會和藍色的小色點，自然混成一片綠色的感覺，這就是色光的混合。而這種畫法，也就是一般人稱為「點描派」的「色光分析學派」。

秀拉和他的同伴還認為：繪畫不只是藝術，也是科學；人人只要按照他們的方法操作，了解色光分析的原理，人人都可以成為畫家。因此，他們撰寫了一本繪畫手冊，透過科學的方法，來協助人們進行繪畫的工作。

在查理・哥漢 (Charles Gorham) 所著的《高更傳》中，時常提到這位勤奮而忠實的畫家秀拉，人們往往遊樂嬉鬧去了，他還是孜孜不倦地坐在他的大幅畫布前，一點一點地進行著他的點描創作。

奇特的是，秀拉這種極其科學理性的創作思想和方式，卻創作出一種極其詩情、秩序的畫面效果。【星期日午后的嘉特島】是完成於 1886 年的一件代表作。嘉特島是巴黎塞納河中的一個小島，在秀拉的年代，這個充滿林園野趣的小島，是巴黎人休閒渡假的最佳去處。為了完成這幅長 207.5 公分、寬 308 公分的大畫，秀拉總共做了近卅張完整的素描，和卅餘幅油畫草圖。對於這幅畫作中的每個人物、動物、林木、草地的位置、比例、造形，以及色彩的明暗、對比等等，都力求平衡、穩定。整個畫面呈現了一種既安靜又熱絡、既悠閒又富活力的殊異效果，尤其

盡頭的起點

後期印象派(Post-Im-pressionism): Post一詞，有承繼之意，但也有「反」的意思。後期印象派以塞尚、高更、梵谷三家為代表，他們一方面深受印象派思想的影響，二方面也不以印象派為滿足，冀圖在那些已經流為形式的科學規律中，重新找到藝術的出路。果然他們為現代藝術開拓了許多全新的思考與作為。

形式主義 (Formal-ism): 原本是一個負面的名詞，表示空有形式而無內容的意思。但近代抽象主義藝術思想興起之後，視形式本身為獨立完整的內容，不必在形式之外另尋內容，因此形式主義也就成為追求繪畫或藝術純粹性的一種理想與主張，不再完全是負面的意義。

畫面秩序井然的元素和構圖，使印象主義以來一度流失的古典精神，也就是那種要求理性與秩序的精神，又重新建構了起來。

這種對形式秩序的看重與要求，在後期印象派三大家之一、有著「現代繪畫之父」之稱的塞尚 (Paul Cézanne, 1839–1906) 達於高峰。塞尚在西方美術史上，享有「塞尚之前」與「塞尚之後」的標竿性地位。他結束了西方自文藝復興以來對定點透視及明暗漸層法的假設與追求，意圖透過另一種全新的視點，建構一套立基於二次元平面此一真實之上的新空間概念。也就是說，以前的西方學院繪畫，是利用固定視點的一點透視法，配合色彩明暗漸層的繪畫手法，表現一種眼睛的錯覺與空間的幻覺；現在，塞尚把這些假設完全拋棄，他認為繪畫本身就是一種二次元的平面，但是色彩本身擁有的色相，就能夠產生空間前後推拉的心理效果，因此，只要利用方形的色塊，並列安排，自然可以創造出一種更為真實的畫面空間。

然而塞尚更大的貢獻，則是將自然界紛雜的物象加以簡化和秩序化，他的名言是：「自然的一切，都可以歸納為圓形、圓錐形，和圓柱形表現出來。」

【大浴女圖】(圖 7–7) 是他晚年綜合其藝術見解與實踐的系列巨作。其中又以目前收藏於美國費城美術館的一件，最具代表。塞尚在這幅作品中，完全把浴女、樹木、建築物，結合在理性的秩序之中，創造出一種可以稱為「建築性繪畫」的風格，也開創了現代繪畫的形式主義基礎。

塞尚提出的「立體主義」(Cubism) 思想，後來由畢卡索 (Pablo Ruiz

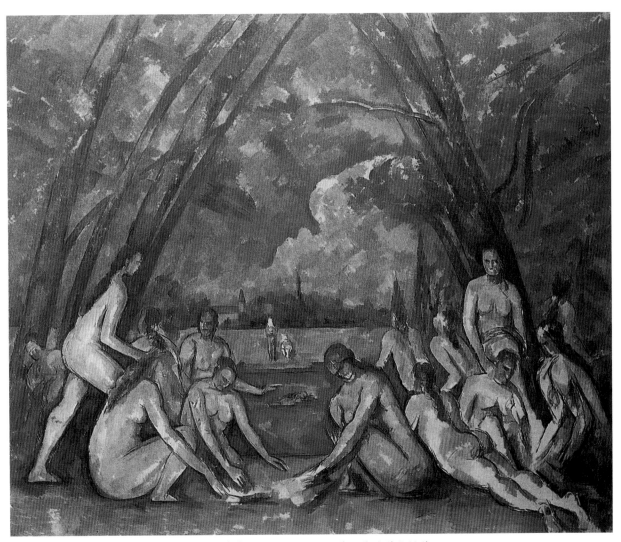

圖 7-7　塞尚，大浴女圖，1906，油彩、畫布，208×249 cm，美國費城美術館藏。

圖 7-8　畢卡索，阿維儂的姑娘們，1907，油彩、畫布，243.9×233.7cm，美國紐約現代美術館藏。

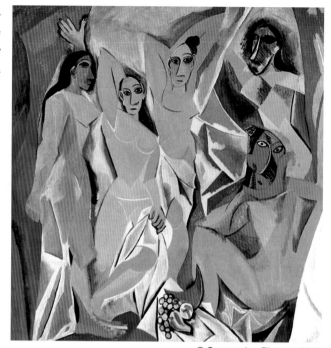

© Succession Picasso 2005

立體主義(Cubism)：
立體主義的確立，一般是以畢卡索完成【阿維儂的姑娘們】的1907年起算，但其思想則可推溯到之前的塞尚。他們打破文藝復興以來「單點透視」和「色彩漸層」的作法，重新肯定畫面平面性的事實，並將物象加以單純化且多面向的表現，猶如小立方體，因此才稱作cubism，是現代藝術的重要開端。繪畫從此由視覺感官的層面，進入理智認知的層面，一般觀眾也開始「看不懂」藝術。

y Picasso, 1881-1973) 的【阿維儂的姑娘們】（圖 7-8）予以完成，並由蒙德里安 (Piet Mondrian, 1872-1944) 加以發揚光大。

　　蒙德里安接續由立體主義以來的想法，將自然完全解構重組為一種理性的形式秩序。1912 年的【開花的蘋果樹】（圖 7-9），正是一幅由風景的主題抽離出自然調和原理的作品。在這些作品之中，自然界原本的樹的形象，已經完全遠離，剩下的，只是一種樹木生長的原理和形象的秩序。

　　東方的畫家，相較之下，比較不從自然當中尋找理性化的秩序，然

圖 7-9　蒙德里安，開花的蘋果樹，1912，油彩、畫布，78×106 cm，荷蘭海牙市立美術館藏。

圖 7-10　陳澄波，淡水，1935，油彩、畫布，91×116.5 cm，國立臺灣美術館藏。

　　而在人與自然合一的觀念下，也出現一些有機的、生物性的，而非機械性、或幾何性的秩序。

　　日治時期留日畫家陳澄波 (1895-1947)，畫作充滿了強烈的個人情感特色，但其現藏於國立臺灣美術館的【淡水】（圖 7-10）一作，則在紛雜、對立的各種元素中，呈現出一種山水並置、土洋雜陳、紅綠對比的奇妙調和與秩序。那些看來毫無都市設計概念的各式房舍，依著山形水勢、彼此協調的方式，形成一種有機的關聯，一如臺灣在紛亂中自成秩

圖 7-11　劉國松，子夜的太陽，1969，水墨、壓克力、紙本，153×380 cm，私人收藏。

序的種種人文特色。

　　而 1960 年代之後成名的劉國松 (1932-)，作為臺灣現代繪畫運動中，最具代表性的水墨畫家，在其太空畫時期，以浩瀚廣闊的宇宙風景，呈現了星球運行的秩序。其 1969 年的【子夜的太陽】（圖 7-11），在高 153 公分、寬 380 公分的巨大畫幅中，表現的正是他在瑞典旅行所見到的「永晝」現象；自然的秩序，對東方人而言，顯然不只是一種空間的形式，更是一種時間的規律。

08 自然的物化

盡頭的起點

當塞尚提出他歷史性的主張，認為：「自然的一切，都可以歸納為圓形、圓錐形，和圓柱形表現出來。」的同時，其實已經正式宣告自然在西洋藝術中的完全物化。

自然的物化，本身就是一個極具矛盾和弔詭的語詞，因為從事實和邏輯來看，自然本來就是存在於人以外的「物質」，既然如此，又何來「物化」的問題？然而，人類的文明，自有繪畫、藝術這些人文活動以來，「自然」就始終被視為一種人文的投射，而不曾以它純粹的物質本性來被對待過。西方早期的自然，或是被當作是《聖經》中先知人物修行的神聖空間，要不然，就是被當作神話人物活動的舞臺，總是帶著高度象徵與隱喻的意味。自然主義興起之後，自然有了生命，更是人類休憩、回歸的生命原鄉。

塞尚的思想，將一切文學、宗教的主題抽離自然，自然回歸到一種純粹的物質，人們對待這個純粹的物質，開始以絕對理性分析的態度來研究，猶如科學家之面對一塊冰冷的岩石。

塞尚 1893 年的【楓丹白露的巨石】（圖 8-1），現藏美國紐約大都會美術館。楓丹白露是巴黎南郊的一個小村莊，巴比松和印象派的畫家們，

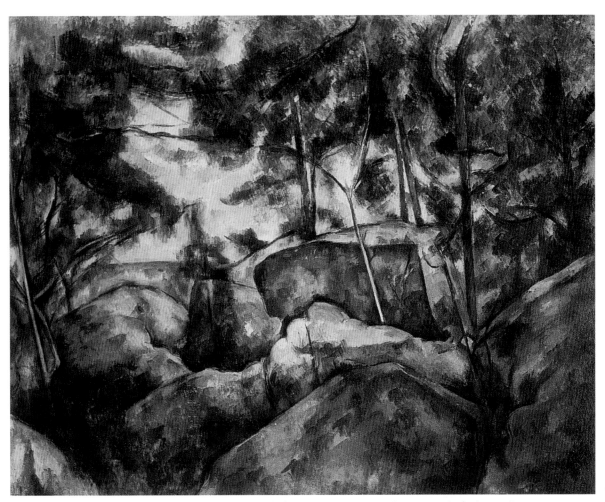

圖 8-1　塞尚，楓丹白露的巨石，c.1893，油彩、畫布，73.3×92.4 cm，美國紐約大都會美術館藏。

都喜歡到這裡來作畫。塞尚面對森林中的巨大岩石，將它們和周邊的林木枝幹，完全結合在一起，對他而言，這些東西都是一種純粹的物質，物體的存在，彼此之間，形成一種結構和空間，其他的內容和主題，都不是他所關心和企圖表達的。塞尚打破了西方傳統學院派的明暗漸層法，因此他的石頭，雖有明暗的分別，但那些明顯的筆觸和畫法，卻一如中國水墨「石分三面」的空間表現法。對景物而言，既沒有絕對的遠近，也沒有一點透視的固定觀看點。有藝評家形容觀看塞尚的作品，就好像騎著摩托車在高速行進下的感覺，近物快速倒退而遠去，遠物快速移動而至眼前。因此，遠近的概念被顛覆融合，甚至很難分別出空間。塞尚的岩石，一如桌面上的蘋果，隨著視點的移動，而關係生變，有時分不出是在近處看小石，還是在遠處看大石；也不知觀看的叢樹是近在咫尺，還是遠在數里之遙，一切要依其關係而決定。

　　塞尚往往不斷地描繪同一個主題，但每一次的描繪，他希望都是一次全新的觀看與描繪，遺忘一切曾經主導或影響他的各種想像、意念，或成規。就像一個天真的孩子，頭一次看到世界的感覺。因此童真之眼，就是塞尚理想中的畫家之眼。和塞尚生於同一時期的哲學家尼采 (Friedrich Nietzsche, 1844–1900)，曾將人的精神，解釋成三種變化的狀態，也就是「駱駝、獅子，和小孩」。人的寂寞，就如駱駝的背負重擔，奔向沙漠；在沙漠中解脫一切，尋求精神的自由，就如獅子的無所畏懼、無所拘限；最後，在絕對自由中，變成了孩子。尼采說：「孩子是天真的，天真而多忘，永遠是全新的開始、初發的運動，以及神聖的肯定。」

塞尚一生的藝術生命，恰如尼采的精神三階段，在他晚年，不斷地追尋回歸天地之初，也就是他口中的「景色的地理根源」、原始的混沌；從【楓丹白露的巨石】一作中，或許我們可以體會到他的這些想法和努力。

塞尚的藝術思維，其實帶著相當素樸的本體論傾向；相較之下，畢卡索就顯得人間味十足。畢卡索一生藝術風格多變，但奠定他藝術史上重要地位的，仍是接續塞尚思想，而加以具體實踐的立體派風格。

在前篇提及的【阿維儂的姑娘們】一作中，固然有著形式上秩序的講究與追求，但基本上，視人為自然的一部分、把自然徹底物化並加以處理，應是這個時期的主要特色。【阿維儂的姑娘們】發表的 1907 年，是塞尚過世 (1906) 後的第二年、也正是巴黎舉辦大規模「塞尚回顧展」的一年。畢卡索深受塞尚思想啟發，而由非洲木雕得到靈感，把人物簡化、重組的作法，很快就運用到自然風景的描繪上。1908 年的【花園中的房屋】（圖 8–2），就是用頗為統一的色調，將花園中的樹木、草叢、圍牆、房屋，進行簡化的處理；以一種單純的形體，視對象為純粹的物質實體，而予以簡化、歸納，並重組、表現。這是立體派相當典型的作品，形體被簡化、歸納成類如積木般的立方體，畫面只有這些純粹的物質實體，而排除也摒棄了任何文學、詩情，及經驗、記憶的再現。

和畢卡索並肩作戰的布拉克 (Georges Braque, 1882–1963)，也在 1909 年作出如【須賀吉翁的城堡】（圖 8–3）這樣的作品，與其說：布拉克是受到畢卡索作品風格的影響，不如說：他們兩人都是從塞尚的理論

08 自然的物化

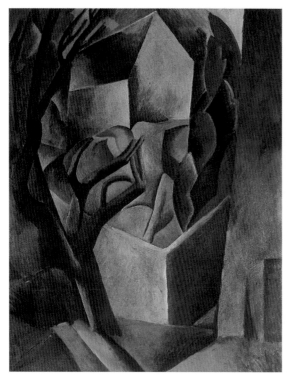

圖 8-2　畢卡索，花園中的房屋，1908，油彩、畫布，92 × 73 cm，俄羅斯莫斯科普希金美術館藏。

盡頭的起點

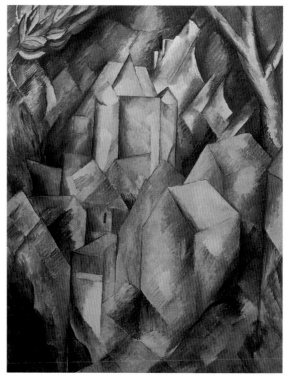

圖 8-3　布拉克，須賀吉翁的城堡，1909，油彩、畫布，65 × 54 cm，俄羅斯莫斯科普希金美術館藏。

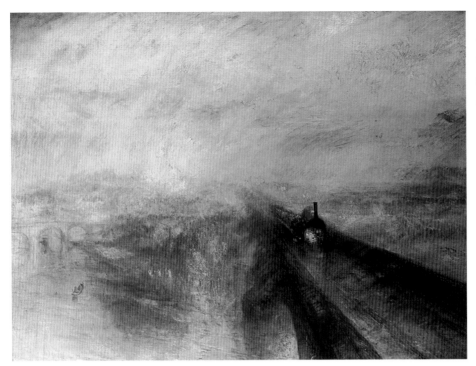

圖8-4　泰納，雨、蒸氣與速度，1844，油彩、畫布，91.8×121.9 cm，英國倫敦國家畫廊藏。

出發，將自然物化，而得到同樣的結論。在【須賀吉翁的城堡】一作中，我們可以看到城堡的建築物，如何回歸物體的本貌，秩序緊密地和樹木結合在一起。布拉克曾說:「物體是詩」，也就是說:他從物化的自然中，重新找到詩的韻律，他捨棄印象派的外光原理，而認為物體本身內部即有光源，其一生就是在此一領域中耕耘不懈。

　　事實上，不論光源從何而來，把自然物化的思想，追根究底，早在泰納描繪蒸氣、火光、煙霧、雲雨的時代，已經隱然成形。在泰納的思想中，大自然存在著許多動人心弦的元素，這些元素，無關乎宗教、文學、哲學，或政治、社會……，而純然就是一種物質的存在。因此，只要忠實而準確地描寫這些物質的本貌，作品一樣能夠感動人心。如1844

年的【雨、蒸氣與速度】（圖 8-4），畫面當中，若隱若現的火車、橋樑，事實上都不是畫面的主題，而火車急駛而過的速度感，和天空中布滿的雲雨、蒸氣，以及這些物質在大自然中的翻騰、變化，才是畫家真正關心的焦點。

　　這些思想，尤其是對光線變化的關注，之後成為印象派畫家的主題，尤其如莫內 (Claude Monet, 1840–1926) 這樣的代表性畫家，一生就是在

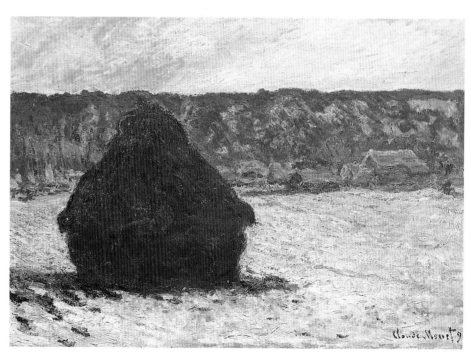

圖 8-5　莫內，乾草堆，1891，油彩、畫布，66.5×82.3 cm，美國伊利諾州芝加哥藝術中心藏。

將自然中的光線，當作探討的主題，進行深入的研究、分析與描繪。面對莫內那些奪人目光的「乾草堆系列」（圖 8-5）、「大教堂系列」，和晚年的「水蓮系列」等等，大自然，尤其是光線，作為一種純粹的物質被對待的思想，其實已經相當顯著。只是印象派掌握到的，是自然作為一種物質的「變」；而塞尚之後的畫家掌握到的，則是自然作為一種物質的「常」，也就是「不變」的面向。

中國山水畫，在走完宋代的「自然主義」和元明的「文人主義」之後，其實在清代，也隱然形成一種強烈的「形式主義」傾向。以往的藝術史學者，對清代四王正統的「形式主義」，始終抱持質疑、甚至批判的態度，認為那是對過往名作的不斷抄襲、臨摹與仿作，根本缺乏創意，同時也遠離自然。然而近年來，學者對此一說法，已經有了一些修正，就如美國知名中國繪畫史學者高居翰，在其成名之作《中國繪畫史》一書中，舉四王中的王原祁 (1642–1715) 為例，說：

> 和塞尚一樣，王（原祁）也常常反對別人說他的畫根植於自然，建議他的學生不妨多看看真景到底是什麼樣子；抽象問題才是他真正致力的，而非繪形性的問題，這一點也近於塞尚——用他自己的話來說，就是「虛實相生」（《雨窗漫筆》），如何在新空間內建立新構造，以知性重整外在世界。

高居翰分析現藏於美國華盛頓佛瑞爾美術館的一幅王原祁作品【仿倪瓚山水軸】（圖 8-6），說：這幅作品，一如畫上題詞所述，是王原祁

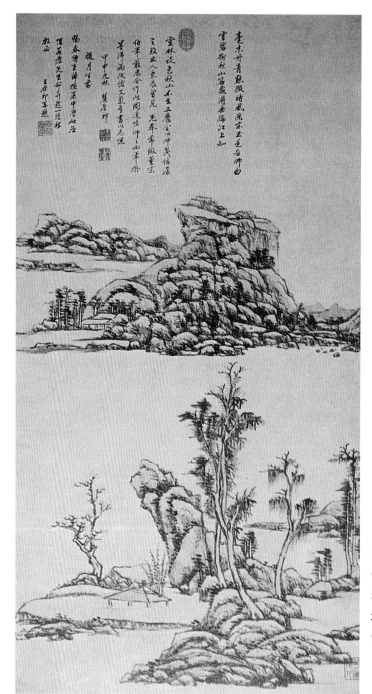

圖 8-6 王原祁，仿
倪瓚山水軸，1704，
紙本、設色，95.2 ×
50.4 cm，美國華盛頓
佛瑞爾美術館藏。

在見過他的祖父王時敏 (1592–1680) 仿明末董其昌 (1555–1636) 的一幅山水後，追憶它的內容，畫成此畫；而其終極的根源，則來自元代文人畫家倪瓚（1301–1374）。這樣一幅背負了多層風格來源的作品，似乎已經不可能再為創作本身留下什麼餘地，然而，其畫面結果，卻是嶄新無比的表現。這種現象，何以致之？高居翰分析說：除了以往文人畫家所一向對筆觸的重視以外，王原祁關心的，還有全圖的構局問題，也就是說：虛、實的交割拱伏，土、石的推挽迎拒，以及線、體的重疊轉映。王原祁以倪瓚的結構作為起點，加以複雜的離差和變形，使全圖包含了倪瓚原有的一些傾向，如：顛攲的地平面，和好像由前景彎樹所支撐著、壓綴在上景的峰嶠……；之外，也包含了王原祁自己的方法，例如：中央偏斜的複雜安排，還有左右兩邊水平線不對稱到達幾乎怪異地步的整體布局等等。

因此，高居翰說：

> 他對描寫性顏色、對勾畫一樹一石，或者在表現氣候、季節、光影的效果上，都不感興趣，只略作敷衍而已。在探討王原祁或其他許多文人畫家時，了解到這一點是很重要的；面對著這樣的作品，當我們用大家可以接受的方法，繼續討論中國畫家所說的對自然的深刻洞察力時，其實就幾乎是認識到塞尚的主要目的是在表現蘋果的真髓，兩種情況是一樣的。

簡單地說：塞尚的蘋果，不在畫它生物性的香、甜、美味或光澤，

盡頭的起點

圖 8-7　余承堯，絕
頂高峰俯大千，c.
1980，彩墨、紙本，
118×56 cm，私人收
藏。

而是在掌握其實體的存在與彼此的關係、結構等等。王原祁其實是繼承了明末董其昌以來，以「藝術史式」的藝術創作手法，將繪畫的主題及象徵，由傳統的「自然」、「山水」、「人物」、「花鳥」等等文學性的主題，完全回歸到繪畫本身的「風格」、「形式」之上，畫家於是在歷史名家的風格作風上，進行選擇、揚棄、折衷、綜合，與再創的工作。「自然」完全成為一種形式，或說根本就是一種純粹的物質。

　　王原祁就是在畫面上談「開合」、談「起伏」、談「斜正」、談「渾碎」、談「斷續」、談「隱現」、談「高大」、談「向背」……（《雨窗漫筆》）；簡單一句話，就是談「結構」。這是中國形式主義的高峰，也幾乎就是中國自然物化的總結性表現；在四王，尤其如王原祁的山水作品中，尋找「自然」，就如在塞尚的風景畫中尋找「自然」一般，必然令人失望，因為他們畫的已非自然的外貌或人情的投射，而是對自然物性的本質、原理，與結構的發現與再現。

　　戰後臺灣帶著傳奇色彩的將軍畫家余承堯 (1898–1993)，以完全沒有受過專業繪畫訓練的背景，在獨居孤寂的漫漫歲月中，一筆一畫地建構出如犬齒相錯的巨山堅岩，既無筆法、也無墨色，在看似平凡的筆劃中，營造出氣勢龐然的形式之美，也可看成是接續四王遺緒而別出精神的當代偉構（圖 8-7）。

09 自我的投射

清代正統畫家把山水結構當成畫面上純粹的形式組織與結構來思考，到底是一種藝術專業化的終極發展，一如塞尚之後的西方藝術，往往走向「專家畫」的方向，令一般人無法理解與欣賞。

藝術作為人類性靈抒發的本能行為，事實上，仍與自我心靈的映現與投射，關係最為密切。

在中國文人畫發展鼎盛的元、明時期，山水畫要畫的，正是胸中丘壑，山水畫要表達的，也是胸中逸氣。自然的一切，都是畫家情感、意念，自我投射的映現；人，尤其是畫家個人，才是藝術的主題，自然只是一個媒介或象徵。

中國山水畫在度過宋代磅礡浩偉、氣象萬千的自然主義時期之後，畫家開始有了一些新的想法與作為；這些想法與作為，首先出現在一些以文人、詩人、政治家形成的小圈子當中，他們在戮力從公之餘，往往也以書畫自娛，對於之前自然主義山水畫家對大自然的忠實表現，固然心存敬意，然而基於自我心性的表現，他們也開始產生一種：「論畫以形似，見與兒童鄰。」的批判性想法，其中尤以蘇軾 (1036–1101) 為代表。

這些文人畫家所持的繪畫理論，反映了他們深厚的儒家背景，在傳

統的儒家思想中，詩、琴、書、畫，原本就是寄情寓興的工具，作品的風格、氣度，與內涵，在在反映了作者本人的心靈層次。因此，「逸氣」的表現，也就有了「逸品」的風格品味，而「水墨暈章」與「逸筆草草」的手法，也就成為新時代最高的美學典範。

中國繪畫中水與墨的交互運用，雖然早在山水畫形成之際，已經是重要的繪作技巧，但「水」與「墨」的真正交融衍生，則是兩宋之交才正式完成的工作。「水」、「墨」的交融衍生，代表一種天人合一、可控制與不可控制的技法的靈活運用與成熟，這或許與中國政權的由北而南遷移有關。黃淮平原空氣乾燥、物象鮮明的視覺景觀，到了江南的水鄉澤國，明顯地變成煙嶂山嵐、霧迷江畔的景象。傳統乾筆皴擦、細線密實的手法，已不足以表現當前的景象，於是新的思想、新的美學，與新的技法，應運而生。有的畫家在各種不同線條的交錯扭轉中，抒發心性；有的則在水渲墨染、物我交融中，獲得解放。要之，都是在將自我的心靈，投射在自然中的一種表現。蘇軾、王庭筠 (1151–1202)、趙孟頫 (1254–1322) 等屬前者，牧溪、梁楷、米芾等屬後者，到了清代，則以遺民畫家和揚州八怪為代表。

蘇軾傳世真跡不多，【古木怪石圖】（圖 9–1）傳為其作。這件作品以毛筆書寫的手法，旋轉、扭動，不講求形象的真切，而重在筆觸線條的自由、流暢，表現了高度的個性化與即興化，完全是個人心性的抒發與投射。中國文人向來在書法作品中，以筆法線條的興味來追求所謂「逸品」的風格，他們認為：作品的品質反映畫家個人的品質，文如其人，

書也如其人。蘇軾正是以其擅長的書法入畫，畫畫不再是畫畫，而是寫畫，寫則不在寫形，而是在寫意，意乃作者胸中臆氣。藝評家形容他的畫作：「筆酣墨飽，飛舞躍宕，如其詩，如其文。」這件【古木怪石圖】，雖無筆酣墨飽的特色，但的確是飛舞躍宕、筆隨心轉、自由奔放。石必須怪，然後有個性，木必須古，然後成老勁，古木怪石邊則是幾株充滿新生力量的細竹。這些都是中國文人，或至少是蘇軾當時的文人，特別講究、強調的品味。畫家在作品中，移情寓意，物象成為畫家個人心靈的化身與象徵。

　　蘇軾的思想與作法，影響此後中國文人畫的成形至巨，竹與枯木、怪石，也成為此後文人畫家最喜愛的主題。王庭筠是傑出的接續者，王氏現藏日本京都藤井有鄰館的一件【幽竹枯槎圖】（圖9-2），描繪一株

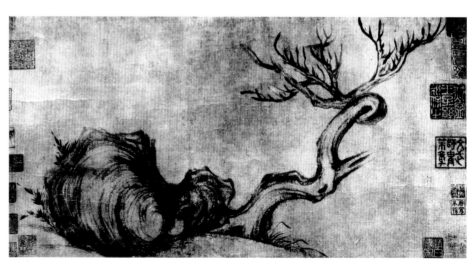

圖9-1　蘇軾，古木怪石圖，水墨、紙本。

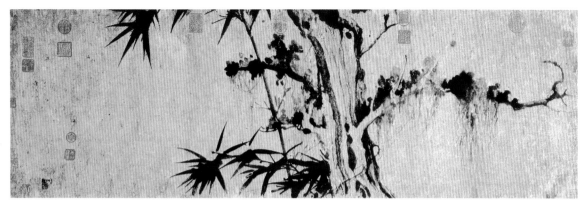

圖9-2　王庭筠，幽
竹枯槎圖（局部），
水墨、紙本，38×697
cm，日本京都藤井
有鄰館藏。

爬滿蔓藤的老幹，細碎的樹葉，濃淡不一的黏附在外伸的樹枝之上，幾
叢鮮嫩的竹葉，依偎在老幹身後，竹身的細瘦輕巧，恰與老幹的遒勁粗
獷形成對比；畫家在這裡表現的，不是物象的準確或逼真，而是心靈的
豐美而多元。十四世紀的畫論家湯垕，在觀賞過這幅作品之後，有如下
的一段論述與激賞：

> 士夫游戲於畫，往往象隨筆化、景發興新。……此【幽竹枯槎圖】，跡
> 簡意古，……夫一時興之具，百世而下。見其斷練遺楮，使人景慕而
> 愛尚，可謂能事者矣。……手不忍置，讚曰：
> 胸次磊落兮，下筆有神，
> 書畫同致兮，馨露天真。
> 維茲古木兮，相友修筠，
> 信手幻化兮，咄嗟逡巡。
> 一時之寓兮，百世之珍，
> 卷舒懷想兮，如見其人。（《畫鑒》）

圖9-3 鄭板橋，墨竹，1753，水墨、紙本，119.2 × 235.5 cm，東京國立博物館藏。

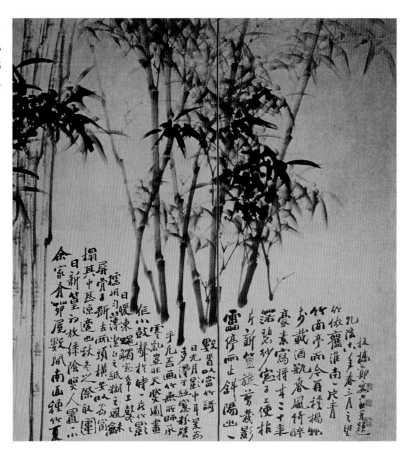

　　誠如高居翰的分析說：這樣的作品，並不是讓我們「如在其身」、「如歷其境」的以為真正地面對了畫家所畫的自然，而是讓我們面對面一般地貼近了藝術家的心靈。繪畫的主題是畫家的心靈，而非物質的自然林木。(《中國繪畫史》)

寫竹畫石的傳統，到清代畫家鄭板橋 (1693–1765) 達到另一高峰。鄭氏的寫竹，也是寓寫心境，其瀟灑、逸淡的風格，也完全是藝術家心靈的忠實寫照（圖9–3）。

　　中國文人畫家以自然作為自我心靈投射的對象，題材當然不只枯木幽竹，如元代畫家趙孟頫在枯木幽竹之外，也有知名的【鵲華秋色圖】（圖9–4）。他和蘇軾一樣，都是主張書畫同源、書畫一體的書畫家，因此對文人畫的開展，也有重要的貢獻；論者有謂「文人畫起自東坡，至松雪敞開大門。」東坡是蘇軾之號，松雪則為趙孟頫之號。

　　趙孟頫的【鵲華秋色圖】，正是化南宋以來的「剛猛激烈」為元初的「瀟灑幽淡」；也是從之前的「作家」習氣，轉為「士人」的雅氣。雖然在政治立場上，後人喜以趙氏的仕元而有所非難，然而從歷史的大脈絡言，元的入主中原，與趙宋之掌控中原，意義上並沒有什麼特別的差異。此外，又有人以為入元之後，由於異族的入主，士心寂寥，因此畫風也轉為蕭瑟枯寂；這種說法，或許只是畫風轉變的諸多因素之一端，而非唯一的因素。不過可以肯定的是，中國文人畫的發展，在元初趙孟頫手上，首度達於成熟的高峰。【鵲華秋色圖】畫的是山東濟南郊外的華不注山與鵲山，這兩座山實際的距離，相去數華里，但在趙孟頫的筆下，卻收於短短的尺幅之中，彼此相望。二者之間，枯林處處，秋意正濃；他徹底摒棄了宋代以來院畫的纖巧卑瑣，而主張畫意的古拙。他曾說：「石如飛白木如籀，作畫還應八法通；若也有人能會此，須知書畫本來同。」明白主張書畫之同源，並且以書入畫，因此不但在畫法上強調用筆的變

盡頭的起點

披麻皴法：這是中國以線條為特色的一種山石畫法。所謂的皴法，其實也就是表現各種不同質感、紋理的種種筆觸。北方人天冷皮膚也會起皴，皴就是肌理、觸感。披麻皴則是以較長的線條，層層相疊的一種山岩畫法，往往在處理較大的山形時使用。

化，畫面也充滿了題跋用印等等文人雅趣。

【鵲華秋色圖】現藏臺北故宮博物院，是趙孟頫畫來贈送好友、也是《雲煙過眼錄》一書的作者周密，以解其思鄉之愁的作品。原來周密雖是山東濟南人，卻長年居住江南，始終未曾到過北方的故鄉；而趙孟頫身為江南人，卻在濟南做官，辭官南回後，向好友誇讚濟南山水之勝，周密因此懇求趙孟頫以畫筆畫下故鄉景色，而成此千古傑作。

這件作品的兩座山體，分置於畫面一左一右，鵲山漫圓，而華山高聳；前者以披麻皴法，筆筆纏綿，後者以解索皴法，秩序井然。兩山各有個性，一如趙、周二人的情誼與人格。平野是秋林正美，筆法樸拙、

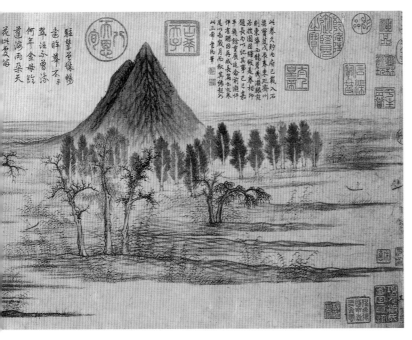

圖 9-4　趙孟頫，鵲華秋色圖，1295，紙本、設色，28.4×93.2 cm，臺北故宮博物院藏。

簡直，林木八、九株為一組，株株平實無奇，然一旦成組，則組組賓主有序、意趣橫生。桑麻疏林邊，或蘆葦漫衍，或漁舟淺盪，生活在平淡無爭中，浮生若夢，一切富貴榮祿，一如過眼雲煙，全幅充滿一種生命的豐美與現實的枯寒。

　　傳說清高宗弘曆曾到山東巡狩，一日，當他站在濟南城的門樓上四下遙望，深覺景色熟悉，似曾相識，猛然驚覺，這不正是趙孟頫【鵲華秋色圖】所畫景象？於是派人連夜將圖取來，兩相對照，卻發現鵲華二山的方位，在畫中竟然完全倒反。

　　這個故事真實與否，不必深究，但趙氏之畫濟南城郊風光，取其意，

圖 9-5　八大山人，
雙鳥（冊頁），水墨，
紙本，32×26.5 cm，
私人收藏。

而忘其形，正是文人畫特點。

　　文人畫家之作畫，是借物抒情、以景喻人，因此逐漸遠離現實的路向，對後代畫家影響甚大。越是亂世，越有孤寂、抑鬱的畫家，以畫自況，寄微言於筆墨之中；明末遺民畫家八大、石濤、漸江、弘仁等人，均為這個系統下的產物。他們的作品，都在畫面上呈顯了強烈的個人主義傾向，將亡國之痛，化為筆墨之跡；其中又以八大山人（1626–約 1705）和石濤（1642–約 1718）的作品，特受後人的推崇。

　　八大山人，原名朱耷，為明室之後；明朝覆亡，他為逃避迫害，一度出家，後又轉為道士。他的作品，以水墨花鳥魚獸最為知名，怪異誇張的造形、簡拙大膽的筆法，加上枯寒冷陌的情境，給人一種遺世獨立、荒漠寂然的感受（圖 9-5）。而石濤，也是明室之後，出家後，法名原濟，

圖 9-6　石濤，山水大冊，1661，水墨、紙本。

石濤是他的號。他撰有著名的《畫語錄》，開宗明義便說：

> 太古無法，太樸不散。太樸一散，而法立矣。法于何立？立于一畫。
> 一畫者，眾有之本，萬象之根。見用于神，藏用于人，而世人不知。
> 所以一畫之法，乃自我立。

　　簡單地說，他不遵循古人既定的法則，認為所謂的法則，只不過是宇宙自然和自我的共同產物，自我就是一切的法源，所以他倡導「我自用我法」、「吾道一以貫之」。這種高度的自我主義傾向，使石濤的作品，充滿了自由奔放、萬象活潑的特色，在筆飛墨舞、恣意縱橫之中，萬象自生、物我交融，所見的自然，完全是自我的投射（圖 9-6）。八大、石濤一脈，在清代中葉的揚州八怪身上，又有一番勝場。

圖 9-7　楚戈，曾經滄海難為水，1994，水墨設色、紙本，219×95 cm×2，私人收藏。

臺灣當代畫家，楚戈 (1931-)，也是詩人出身，他的作品，也有文人畫的意趣，又具現代繪畫思維的影響。線條在他手上，一如石濤的「一畫」理論，曲折蜿蜒，蛇戰於野。不過楚戈的作品，還受鐘鼎金文及結繩思想的影響，在蜿蜒纏繞中，筆筆相生，結結相繞，找不到源頭，也找不到結尾。【曾經滄海難為水】（圖 9-7）可看成是這些思想的代表之作，自然山水在他的手上，也完全是個人意念、情感投射的一個象徵物而已。

　　西方文化，今天看來，似乎自我主義的特色相當強烈，但就歷史來看，自我主義在西方的發展，其實是相當晚近之事。梵谷應是這個思想的先驅者。接續著印象主義的思想發展而產生質疑與修正的後期印象派三大家，塞尚、高更，與梵谷，分別開展出西方現代藝術的幾個重要路向；其中梵谷所啟發、影響的表現主義傾向，個人色彩特別濃厚，是西方現代文化中，自我主義的先鋒。其著名的【星夜】（圖 9-8）一作，描繪的是他想像中的星夜景象；1889 年期間，梵谷因病住進聖雷米精神病院，這是法國南部阿爾附近的一個小村莊。梵谷或許並沒有真正發瘋，因為發瘋的病人，不可能有那麼多畫面完整而動人的作品，也不可能有那麼多思路清晰的書信，但是梵谷被當成病人看待，和各式各樣的瘋人住在一起。癲癇和憂鬱也許才是他真正的病症，但寂寞、孤獨對他則是更大的折磨。在這裡，他創作了大量的作品，【星夜】是其中之一。他在日記中寫道：

表現主義 (Expressionism)：二十世紀初葉興起於德國和奧國的藝術運動。首先表現在繪畫上，之後擴及文藝及雕刻。美術史家認為表現主義源起於後期印象派的梵谷，以表現內在強烈的主觀感受和精神狀態為訴求，在畫面上，作一種直觀甚至誇張的形式表現。孟克、史丁都是代表人物。

09 自我的投射

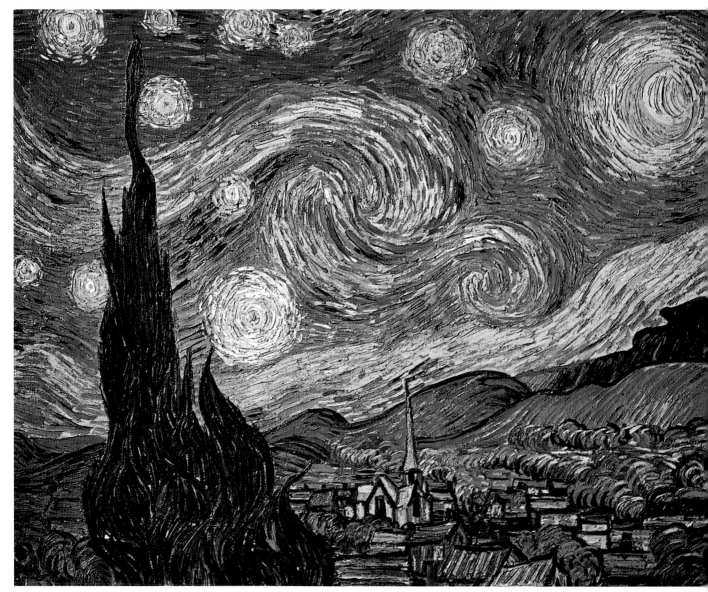

圖 9-8　梵谷，星夜，1889，油彩、畫布，73.7×92.1 cm，美國紐約現代美術館藏。

絲杉經常浮現在我腦海中，因此，我像畫向日葵那樣的來畫絲杉。我很好奇，為什麼沒有人畫出像我所看到的絲杉，均衡的線條，就像埃及的方尖碑那樣的美麗，尤其是他的綠色，特別地迷人。

【星夜】的主角是孤獨的杉樹，在寂寞的夏夜中，雲層旋轉，而眾星寂寥，村莊在暗夜中，沉默地匍匐在黃土之上，尖塔的教堂，則是人間另一個孤獨的巨人。

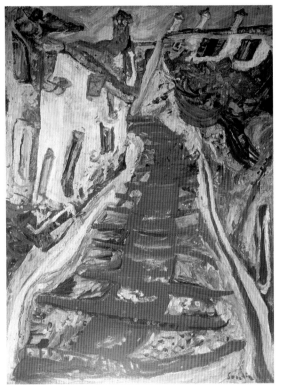

圖 9-9　史丁，坎城的紅色石階，1918，油彩、畫布，73 × 54 cm，私人收藏。

梵谷的表現主義傾向，將人類的熱情與孤獨，具體而強烈地對比映現在畫布之上，開啟了現代藝術巨大的一扇心靈門窗，史丁 (Chaim Soutine, 1894–1943) 是其後的另一位巨匠（圖 9-9），其人道主義的關懷，與對自然景物的精神投射，在冷漠的工業化社會中，散發著巨大動人的力量。

10 生命的原鄉

我不禁感到這種喊聲好像是在告訴我，剛才在自己內心和腐敗文明的
爭鬥已告結束，我已得到絕對的勝利。這個聲音就在山巒深處激起迴
響。「自然」到底是能夠了解我的，她對我這個經歷爭鬥的勝利者，想
把我當做她的孩子一般疼愛，所以她在那邊大聲叫喊著我。

我懷著像投向慈母懷抱的心情，陶醉著走入這座大自然的森林中。……

——高更《諾亞·諾亞》

　　1892 年 6 月 8 日，高更 (Paul Gauguin, 1848–1903) 在歷經六十三天
變化莫測的海上航程後，當天夜晚，抵達嚮往已久的大溪地島。

　　大溪地這個位於南太平洋的熱帶小島，原始的自然，相對於歐洲文
明的腐敗，高更在這裡找到了精神的歸宿，也完成了藝術生命的圓滿；
原始的自然，包括那裡的一切動物、植物、山林、野地、海邊和所有的
男人、女人，對高更而言，這是生命的原鄉，人只有在這裡，才能徹底
脫去文明的包裹與偽裝，而尋找到真正的自我。

　　1892 年創作完成的【有孔雀的風景】（圖 10–1），現藏莫斯科普希金
美術館，以原始而強烈多樣的色彩，描寫這個地區植物繁茂掙長、動物

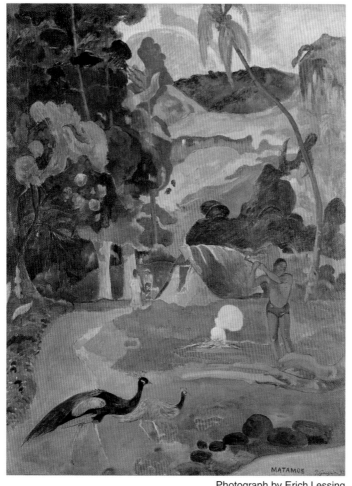

圖 10-1 高更，有孔雀的風景，1892，油彩、畫布，115 × 86 cm，俄羅斯莫斯科普希金美術館藏。

Photograph by Erich Lessing

悠閒自得的景象，在靜寂中帶著一份神祕，前方有漫步走過的一對孔雀，中景是一位拿著斧頭伐木的男子，房子後方的山巒，層層疊疊，色彩繽紛，恍如幻境。在大溪地有許許多多的神話，這些神話，無非都反映了當地人對自然大地及宇宙神靈的崇仰和歸順，人與大地合一，人在自然

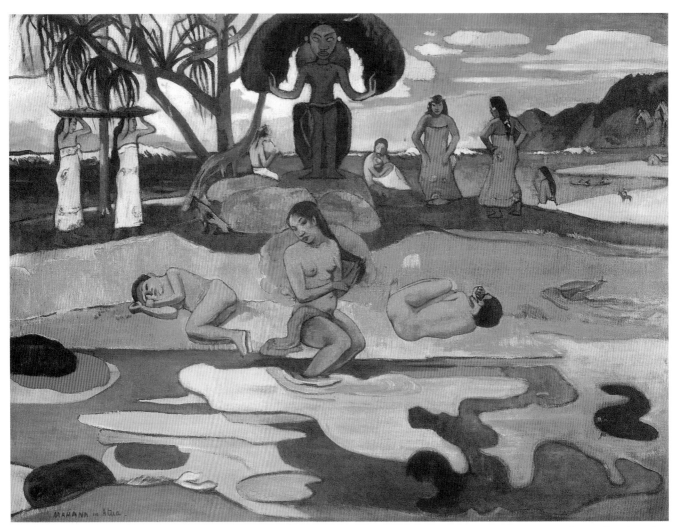

圖 10–2　高更，瑪哈那‧諾‧阿杜阿（又名拜神的日子），1894，油彩、畫布，68.3×91.5 cm，美國伊利諾州芝加哥藝術中心藏。

中受到永恆的庇護。創作於 1894 年的【瑪哈那・諾・阿杜阿】（圖 10-2），又名【拜神的日子】，以更為平塗的色彩，採中央對稱、左右平衡的構圖，忠實記錄了這個島上居民，悠閒而豐富的生活情調。前方河邊的三個人，或坐或臥，身體與大地服貼，中景除了石雕神像和一位坐在大石上吹笛的小孩外，左右各是一對分別身穿紅衣與白衣的舞者和祭祀者；遠遠的海邊，則有翻騰的浪花和明亮的天空，襯托著或許是象徵死亡的神像和棕櫚樹。

女人和死亡，是大溪地特有的神話母題，高更不斷以這兩個母題，來揭示大自然一種不可測度的力量和神祕生命力。

高更這些平塗式的繪畫技法，啟發了日後野獸派的畫風，而其神祕的畫面隱喻，也成為象徵主義的源頭。

一般人可能都知道高更如何從一個成功富有的銀行人，變成藝術的狂熱追求者，而失去了家庭的支持；但大多數人可能不知道，高更的母親是南美洲祕魯人，高更的外祖母，則是一位思想激進的知名作家和社會運動者。高更曾在一歲時，隨著父母回到祕魯，他的父親就是因心臟病瘁死在這次的返鄉之旅中。高更在祕魯待了四年的時間，這個似懂非懂的幼年時光，卻成為他一生追尋的記憶與夢想；他婚前的長期海上之旅，以及婚後不能滿足於歐洲文明的束縛，終至出走大溪地，過著孤獨的探索生活，應該都和他的童年生活有關。

高更生長的年代，也正是歐洲社會大變動的年代，歐洲各地的革命，帶來政治、經濟，乃至思想上的不穩定，許多人開始厭倦歐洲的文明生

象徵主義 (Symbolism)：又稱先知派或那比士派，是十九世紀末興起於法國的一種藝術運動。反對科學的、技巧的、理智的寫實主義，而主張以主觀、感情的表現，著重內在心靈世界的活動。他們奉高更為先驅者，也推崇魯東的神祕風格。作品具神祕、象徵、裝飾的傾向。波納爾是代表性畫家。

1 0 生 命 的 原 鄉

活，嚮往純樸、原始的自然與社會，高更正是其中代表人物。之外，年齡大高更四歲的盧梭 (Henri Rousseau, 1844–1910)，也是一個顯例。

相對於高更的激進、靈敏、驕傲、誇大，盧梭顯然是一個素樸、平凡，而天真、單純的小人物。四十九歲退休後專心投入繪畫創作之前，盧梭只是一個無師自通、業餘畫畫的關稅小吏，誰也沒有想到這位看似笨拙的小稅吏，日後會成為二十世紀重要的大畫家。

盧梭以素樸忠實的筆法，描繪生活中所見的人事物，但最令他備受讚揚的，卻是那些並不來自生活，而是來自記憶與充滿想像的叢林、沙漠之作。知名的超現實主義詩人阿波里奈爾，就在 1908 年畢卡索為盧梭所舉辦的「盧梭之夜」的晚會上，即席吟誦：

> 盧梭啊! 還記得嗎?
> 你筆下的異國景致，描繪著世界、木瓜、叢林，
> 大啖血紅西瓜的猿猴和遭狙擊的金色帝王豹。
> 正是你在墨西哥的所見所聞吧!
> 一如往者，豔陽點綴在香蕉樹梢。

相傳盧梭年輕時，曾隨拿破崙三世出兵墨西哥，參與戰役。這些異地的風情，也成為當時歐洲藝文界驚豔的對象。

盧梭的作品，一方面運用簡單、純粹的色彩，和幼拙、清晰的輪廓，描繪出每一件事物，包括每一片樹葉的細節，二方面，他也運用豐富的想像力，和濃郁的情感，賦予畫面上的每一物件，充滿詩情與鄉愁的芬

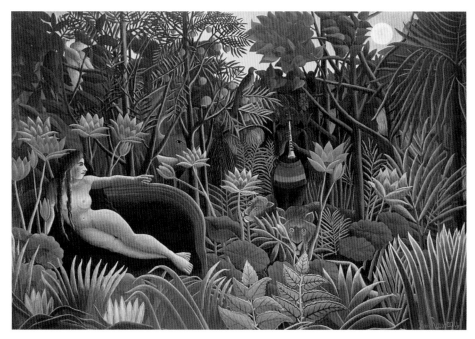

圖 10-3 盧梭，夢幻，1910，油彩、畫布，204.5 × 298.5 cm，美國紐約現代美術館藏。

芳。尤其是那些描繪叢林的作品，大自然重新成為萬物生息的場所，人類生命歸依的原鄉。創作於 1910 年，現藏紐約現代美術館的【夢幻】（圖10-3）一作，尤其堪稱為這類作品中的經典之作。在林木茂密的叢林中，一位類如馬奈【奧林比亞】中裸女的女神，橫斜地躺臥在一個像是沙發的大床上，黃色的身體，成為全幅畫面的光源，月亮相對地退縮到天際一角，隱成白色。叢林中滿是隱藏著的動物，有大象、花豹、蛇，與大鳥，還有一些腰繫鮮明圍裙、吹奏著直笛的神祕人物。自然在這裡，不再只是隱藏危機的險境，而是賦予生命與生機的永恆故鄉。

10 生命的原鄉

萬物有靈，是自然成為人類生命原鄉的一個重要概念。墨西哥傳奇女畫家卡蘿 (Frida Kahlo, 1907–1954)，她在悲慘的一生遭遇中，也是藉著自然的力量，重新獲得生命的歸宿與依託。

這位出生於墨西哥的女畫家，有著複雜的身世背景。她的父親是名匈牙利裔的德國猶太人，十九歲的時候獨自來到墨西哥；母親是混合西班牙與印地安血統的當地墨西哥女子。卡蘿的一生就在這種複雜的文化背景下，尋求自我的認同。她時常驕傲地認為：自己是和新生的墨西哥同時誕生，因為生在革命的時代，因此混合著歐洲文明與印地安文明的墨西哥，同時背負著殖民地的苦難、政經改革的不安，以及古文明的斷層，和外國勢力的衝擊。然而，更大的災難，則是來自卡蘿自身的命運，她六歲時罹患了小兒麻痺症，十八歲時，又經歷一場巴士車禍，使原本就讀醫學院，生性叛逆、外向的她，脊椎受傷，右腳骨折，且失去了生育機能；接續而來的災難，是車禍後遺症，讓她在四十七歲的生命中，總共經歷了三十五次的手術，肉體的極度痛苦，激發了精神的絕對超越，繪畫成為她一生最大的救贖，也使她成為名震世界，二十世紀最重要的畫家之一。

【宇宙愛的環抱：大地之母、我、迪亞哥・歐羅塔】（圖 10-4），是卡蘿作於 1949 年，也就是她四十二歲那年的作品，距離生命的結束，只剩四、五年的時間。在這件僅只 70×60.5 公分大小的作品中，已經擁有廣大聲名，也遭逢無數災難、痛苦的卡蘿，以繁複的物象，描繪了大地之母作為一種生命原鄉的深沉思維。有著墨西哥黝黑皮膚的大地母神，

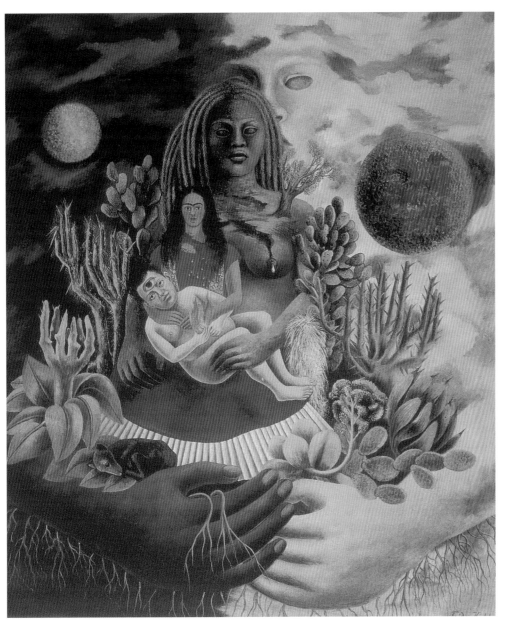

圖 10-4　卡蘿，宇宙愛的環抱：大地之母、我、迪亞哥・歐羅塔，1949，油彩、畫布，70×60.5 cm，墨西哥私人收藏。

胸前龜裂的肌膚, 哺育出生長著綠葉的樹林, 乳頭滴下的乳汁蘊育著大地萬物, 母神雙手抱著穿紅衣的卡蘿, 卡蘿再雙手抱著一位有著成人面貌的大小孩, 這也是她一生唯一一次懷孕, 而又流產的嬰兒, 嬰兒的臉, 明顯是那位左右著她一生幸福與痛苦的丈夫, 也就是知名的墨西哥壁畫大師里維拉 (Diego Rivera, 1886–1957)。日與夜的女神在大地母神之後, 各以黑、白的手, 擁抱滋長萬物的大地。

卡蘿一生終愛自己祖國墨西哥, 也只有在墨西哥的土地上, 才能獲得生命的安頓與精神的休憩。大地, 不僅僅是滋長肉體的源泉, 也是生命的原鄉。

美國畫家安德魯·魏斯 (Andrew Wyeth, 1917–) 也是一位終生廝守故鄉的畫家。當 1960 年代, 美國抽象主義風潮, 隨著自由主義的思想與美國超強的政經實力, 襲捲世界各地時, 始終廝守在故鄉, 以精密寫實手法描繪、記錄故鄉一切的魏斯, 卻獲得了 1963 年美國總統詹森頒贈的美國人民最高榮譽勳章——自由勳章。

魏斯以蛋彩的媒材, 精緻細膩地描繪他的故鄉, 美國賓夕法尼亞州枯黃、純樸的土地。然其成功, 並不在他精湛特出的寫實技法, 而是在他畫面中流露出的那股深沉的情感與省思。在看似平凡無奇的人物、景象中, 魏斯的作品, 總是寄寓著一種深沉的隱喻。【克麗絲蒂娜的世界】(圖 10-5), 現藏美國紐約現代美術館, 是他完成於 1948 年的成名之作。畫中的主角, 是魏斯住家附近農莊主人的女兒。這位患有小兒麻痺症的瘦弱女孩, 穿著迷人的粉紅色洋裝, 以斜側的姿態, 躺臥在大片棕色的

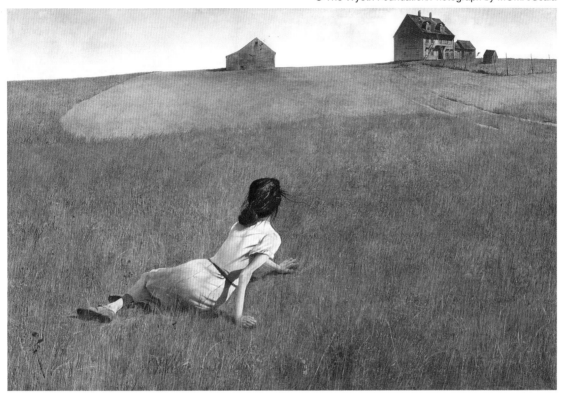

圖 10-5　魏斯，克麗絲蒂娜的世界，1948，蛋彩、石膏板，82×121.4 cm，美國紐約現代美術館藏。

草地上，細瘦的雙手支撐著身體，頭望著遠方的房舍，似乎正要爬行回家。棕色的大草地，有著一些坡度，遠方靠近房舍的地面，有兩條深深的車痕，屋邊放著一輛載貨的馬車，不見馬匹，也沒有人影，前庭有一件晾曬的衣服，隨風飄動，屋前靠著一把可以直達屋頂的長梯，長梯的影子，還清楚地投射在牆壁上。

這是魏斯三十歲左右的作品，他對生命的深沉感受、對自己家鄉自然一切的熟悉，以及對周圍鄰居的衷心關懷，使他完成了這件帶有強烈隱喻意味的作品。

在充滿戲劇性的自然舞臺上，這位瘦弱的小女生，已經超越了鄰居克麗絲蒂娜這個特定的人物，而成為一切軟弱軀體中帶著堅決意志的人類象徵，匍匐於大地之上，尋求生命的原鄉與歸宿。

魏斯因幼年體弱，只上了兩個禮拜的學校，他的教育，主要來自家庭和大自然。他長年居住在自己的故鄉，也就是賓夕法尼亞州的小村查茲佛德，夏天則到緬因州的海邊渡假，他一生的活動範圍，大概也就不出這兩個地區。他深受也是畫家的父親老魏斯的影響，深信偉大的藝術必然產生於自我深植的土地之中，而藐視那些追趕時髦、遠離鄉土，前

盡頭的起點

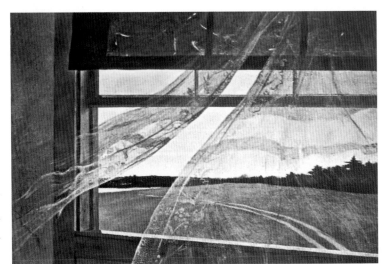

圖 10–6 魏斯，海風，1947，蛋彩、畫板，47×69.9 cm，美國麻州安赫斯特學院密德美術館藏。

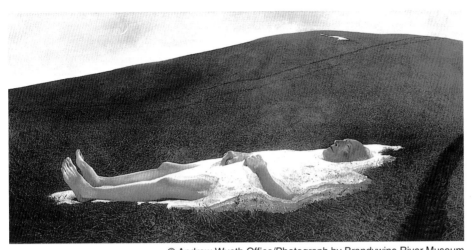

圖 10-7　魏斯，春，1978，蛋彩、畫板，61 × 121.9 cm，美國賓州白蘭地河美術館藏。

往所謂「藝術勝地」朝聖的藝術家。

　　魏斯的作品，蘊含深刻的人道精神，但不是浮誇的濫情主義，而是基於自我深刻體認與了解的人文省思，畫面當中充溢著歲月悠長的生命孤寂感，而自然乃是醫治撫慰心靈的唯一藥方。創作於 1947 年的【海風】（圖 10-6）一作，極其簡單而平常的構圖，人從靜坐的窗前往外看，是一片綿延的樹林、海濱、草原、小路，和明朗的天空，因為白紗窗簾的拂盪，而產生了風的感覺，人的孤寂，就在海風的吹拂下，獲得慰藉。【海風】和隔年的【克麗絲蒂娜的世界】，都是魏斯早年成名的代表之作。

　　1978 年的【春】（圖 10-7），則是魏斯晚期的作品，人以自然為生命原鄉的思想，在這裡表現得更為淋漓盡致。一位面貌蒼老的男人，躺臥在大片草原之上，似乎全裸的身體，覆蓋著一層尚未溶化完全的白雪，畫面右下角，靠近人物頭部邊緣的地方，有一條很深的溝痕，應是車輪

10 生命的原鄉

駛過的痕跡，遠方微緩坡度之前，另有一塊似乎也是消融未盡的白雪，以及兩條長長劃過的車痕。這件帶著超現實意味的作品，以極其細膩寫實的筆法表出，標示著題目為「春」，巨大橫陳的人體，似乎原本冰封在這個被白雪完全覆蓋的廣大草原之下，隨著春天的來臨，白雪逐漸融化、老人的身體也逐漸顯露出來。人的軀體、生命和土地、季節全然一體，既真實又超現實。人在忙碌一生之後，自己的身軀也終將成為自然大地的一部分。這個橫臥的老人是誰？是魏斯敬愛的父親？還是魏斯自己？或是一位親切的農莊長者？或根本就是所有人類的化身？

魏斯的作品，讓我們想起了美國早期思想家梭羅，和他的著名大作《湖濱散記》，那種回歸自然、格物致知的精神，不只是一種思想的傾向，而是一種行動的實踐。

一樣熱愛自然，在「一沙一世界、一花一天堂」中尋求生命的徹悟與回歸，年長魏斯整整三十歲的女畫家歐姬芙 (Georgia O'Keeffe, 1887-1986) 則以她簡潔、抽象化的現代主義風格，享譽畫壇。

歐姬芙在美國，也是一個帶著傳奇色彩的畫家，特立獨行，而離群索居；她經常一個人居住在沙漠之中，而有「沙漠中的女畫家」之稱號。她的藝術不是要討好任何人，或應付市場，而是要呼應內在的需求。大自然對她，有一股強大的吸引力，美國西部無垠大地上的荒漠景象，尤其燃燒她的創作欲望。她喜歡引導後學者去觀察自然，一朵野花、一片落霞，或生活百象；她說：「若將一朵花拿在手裡，認真地看，你將發現，剎那間，整個世界完全屬於你。」

現代主義 (Modernism)：現代主義是對二十世紀以降各種藝術流派的一種統稱。這些流派共同的特色，是對傳統的徹底反叛與決裂。他們最早是從康德的先驗哲學中吸取養料；之後，則受到現代思潮，尤其是尼采、佛洛依德、柏格森、榮格、沙特的哲學與心理學的影響，對社會與人生有著一種嘲諷、荒誕、寓意的反省與表現。

圖 10-8 歐姬芙，黑色鳶尾花，1926，油彩、畫布，91.4 × 76 cm，美國紐約大都會美術館藏。

　　歐姬芙的作品構圖極簡，色彩充滿詩意，大自然在她手上，成為內在心靈的化身，甚至有人從女性主義的觀點，將她所畫的花朵，譬喻成女性陰部的象徵。她代表作之一的【黑色鳶尾花】（圖 10-8），創作於 1926 年，現藏紐約大都會美術館。在一種流動的線條造形，與細膩的色面漸

10 生命的原鄉

盡頭的起點

圖 10-9 林鉅,地母
圖,1999,紙本、設色,
229.7 × 135.5 cm,臺北
大未來畫廊藏。

層變化中，鏡頭特寫下的自然，的確猶如人體的一部分，人在這種自我觀察中，似乎已然不分外在與內在、自然與自我、外宇宙與內宇宙；自然與人不僅合一，人是完全回歸自然的原鄉，生命獲得最後的安頓。

臺灣現代畫家中，有將自然與自我結合一體，而反映了東方式的思想與形式，風格引人注目者，林鉅(1959–)為典型代表。

林鉅早期為臺北「息壤」藝術團體的成員，「息壤」首展於1986年，也正是臺灣政經社會急劇變動、政治即將解嚴的前一年，相對於當時其他以直接方式，訴諸政治社會怪現象的批判等作為，這個團體則強調對自我內在的探索與開發，以較隱晦而曖昧的手法，對個人或集體的潛意識，進行一種內向的探求。林鉅1999年的【地母圖】（圖10–9），結束他之前以行動或裝置為主的創作方式，回到極其素樸而東方式的圖繪方式，一如佛像的繪製，也如地獄圖的展示，林鉅將一個半男半女的人體，安置在一塊巨大的岩石之上，手持麥穗，一個肢體發育未全的人體，從他的腋下生出，而前方的荷葉之上，則有一個個的人頭，背景是一片清幽如中國山水的風景。

林鉅的作品，始終充滿著一種曖昧、模糊的意義，他曾說：「我唯一清楚的也只有我的不清楚。」他以人的身分錯置、性別錯亂、倫理倒錯來自我省視、自我安頓，人體，往往是他重要的媒介，然而在【地母圖】中，我們仍然可以看到東方式的自然觀與生命觀，人的一切荒謬，只有回到自然，才能重新獲得安頓與重生。

11 自然的凋零

盡頭的起點

超現實主義(Surreal-ism)：蛻變自達達主義的一支。1924及1929年，法國作家布魯東先後發表「超現實主義者宣言」，主張潛意識的領域，如夢境、幻覺、本能，才是創作最真實且不絕的泉源；否定文藝反映現實生活的表象，強調內心世界的真實展現。思想深受佛洛依德精神分析學之影響。

在工業革命之後，人們逐漸離開農村，聚集都市，也開始遠離自然；因遠離自然而懷念自然，自然主義的藝術反而興起。然而，工業革命之後的人們，事實上，並不僅止遠離自然，而是更進一步地役使自然、破壞自然，造成自然的凋零，人對自然開始感覺到陌生或疏離，自然在人們的眼中，變得怪異、冷漠而遙遠。巨大的建物，壓縮、甚至吞噬了自然存在的空間；冰冷的「第二自然」取代了原始的自然，人生存在這種空間中，也就變得疏離、詭異、冷漠，而無情。基里訶 (Giorgio de Chirico, 1888–1978) 創作於 1913 年的【紅塔】(圖 11–1)，作為自然的山脈，隱身到巨大的紅塔之後，城堡式的紅塔，也像一個孤獨的巨人，單獨地站立在畫面中央，襯著青藍憂鬱的天空，前方兩側建築物所圍起的廣場，空無一人，只有夕陽斜照下的長長陰影，代表人類文明、事功的騎馬銅像，被建築物遮去大半，也深具隱喻之意。

基里訶這類被稱作「形而上繪畫」的作品，長期被歸納在超現實主義畫派的作品之林，事實上，基里訶的這類作品，不應只是被歸納為超現實主義畫派的一員，根本上，他是超現實主義思想的先驅者、啟蒙者，其畫作深刻影響了其他超現實主義畫家，如：埃倫斯特 (Max Ernst, 1891–

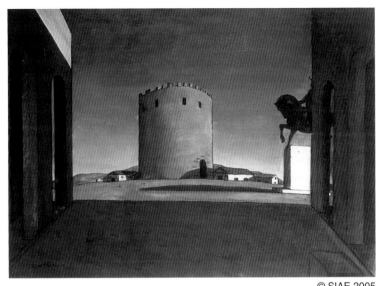

圖 11-1 基里訶，紅塔，1913，油彩、畫布，73.5×100.5 cm，義大利威尼斯佩吉·古金漢基金會藏。

© SIAE 2005

1976)、達利 (Salvador Dalí, 1904–1989)、德爾沃 (Paul Delvaux, 1897–1994) 等等，都深受基里訶作品的啟發。

　　然而在了解這些超現實主義傾向畫家的作品時，不應只注意到他們從潛意識或精神分析出發的思想角度，同時也應注意到，他們對自然的關懷，如何由失落、失望而感傷的巨大時代背景。

　　1919 年，埃倫斯特在義大利的雜誌中看見基里訶的作品深獲啟示，以他原本採取自達達主義的多媒材技法，開始營造出一種具超現實傾向的畫風，尤其對自然的凋零，作出一系列介於真實與夢幻之間的作品，如 1927 年完成的【巨大的森林】（圖 11-2），埃倫斯特利用「擦」、「刮」的手法，拓印許多實物上的紋理，然後在畫面上組成一座森林的圖像，這座森林，已失去原始自然的生氣，更像是一座千年的化石，明月隱身

達達主義(Dadaism)：一次大戰期間，許多藝術家有感於人類自工業革命以來樂觀情緒的破滅，以及戰爭的無知，紛紛逃避至中立國的瑞士，以推翻並否定以往既成的藝術主張和文化價值為目標，作了許多破壞、嘲弄的動作，未料卻開闢出日後許多新的藝術理念與作法。達達一詞，也是他們任意翻閱辭典而取得的名稱，代表一切都是無意義的、無所謂的。

11 自然的凋零

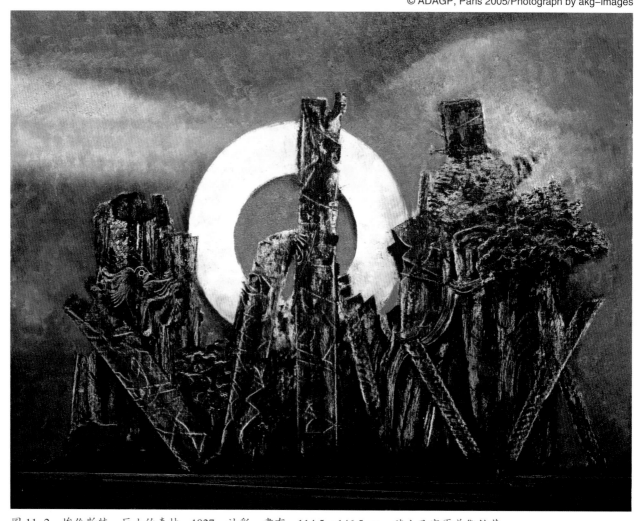

盡頭的起點

圖 11-2　埃倫斯特，巨大的森林，1927，油彩、畫布，114.5×146.5 cm，瑞士巴塞爾美術館藏。

其後，而中間的黑影，一如日環蝕的景象，又增添了一份詭異與神祕。森林中可以窺見一些鳥的形狀，也如化石般的鑲嵌在巨木之中，這幾乎是一種自然的終結，生命的盡頭。

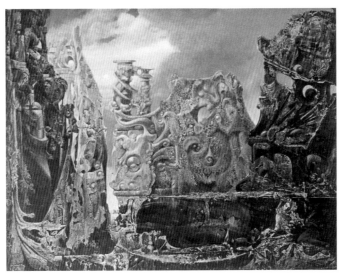

圖 11-3　埃倫斯特，沉默的眼睛，1943-44，油彩、畫布，108 × 141 cm，美國密蘇里州華盛頓大學美術館藏。

另作於 1943-44 年的【沉默的眼睛】（圖 11-3），也是利用一種特殊的油彩拓印技法，製造出充滿神祕、詭異的圖像，既像建築物的廢墟，又像岩石或森林，有許許多多隱藏著的眼睛，又有一個哀悼的女人，這個女人也成為岩石的一部分。埃倫斯特利用自動技法所形成的作品，有許多出乎作者控制之外的偶發效果，但整體畫面的整頓，則完全反映作者內在的潛意識，事實上也正是作者所處的戰爭期間，許多人共有的一種荒涼、虛無的心理真實。

　　晚埃倫斯特六年、出生於布魯塞爾的保羅·德爾沃也是基里訶影響下的一位大師。1926 年，他在巴黎第一次看見基里訶的作品，留下極深刻的印象。他曾說：「基里訶讓我最為印象深刻，因為他畫出了詩般的寂靜與空虛。他是一個虛無的詩人。對我而言，發現他的作品是一個非凡

的起點。」

　　德爾沃的作品，以一種帶著希臘神話般的女人軀體，構築了一個介於現實與超現實之間的世界，他口中所稱的這些「帶著光亮的女人們」，事實上象徵著一個正在殞落的古代文明與珍貴傳統，置於一個正在凋弊的自然或冷寞的現實世界中，有著一種美麗的哀愁，也有一種深沉的無奈與失落。創作於 1947 年的【維納斯的誕生】（圖 11-4），描寫幾位在水中戲水的女子，三位圍成一圈，極似古希臘神話中的三美神，而站立在畫面前方正在準備下水，或是剛從水中上來的女子，身體的動作，自然而然地讓我們聯想起文藝復興前期佛羅倫斯畫家波提且利同名畫作中的維納斯女神，只是那原本從地中海清澄海底隨著浪花冒上來，有著天花輕墜、和風輕拂的大自然，如今已經被冰冷的鋼鐵、輪船、碼頭，和

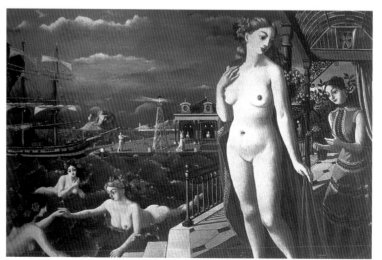

圖 11-4　德爾沃，維納斯的誕生，1947，油彩、畫布，140×210 cm，私人收藏。

圖11-5　達利,天鵝與枯樹,1937,油彩、畫布,51×77 cm,卡法利里公司藏。

烏黑的天空與海水所取代。

　　同樣也深受基里訶影響的另一超現實巨匠達利,以其偏執、誇大的幻想力,征服了歐洲畫壇,毀譽參半,但沒有人能夠否定他旺盛的創造力和高超的表達技巧。1937年的【天鵝與枯樹】(圖11-5),一樣是詭異而荒涼的景致,但不是利用自動技法所形成的偶然效果發展而成,而是一種高度的視覺聯想力及造形能力,採細膩的手法作出非常寫實的意象。那些湖中優遊的天鵝,如果細細觀察,會發現它們的倒影,其實是一群大象,同樣地,如果把畫面倒反過來,原來的大象就變成天鵝,而原來的天鵝又變成了大象。這種雙重鏡反的特殊視覺遊戲,達利似乎百玩不膩,而他也確有百玩不竭的能力。

自然的凋零

在【天鵝與枯樹】的神祕湖畔，也就是畫面的左邊，有一位雙手插腰站立、低頭沉思的男子；而若隱若現的白色滿月，懸掛在右方的天際，又有兩朵奇怪的雲，以達利一貫的作法，飄懸在另一邊的天空，雲的形狀，似雲、又似動物……，全幅給人一種末世荒涼的夢幻情境。達利的筆，始終對自然、戰爭，甚至神話、夢境，有著無窮的想像、關懷與批判。

發生於二十世紀前半的兩次世界大戰，以及無數次的歐洲各國內戰，對原本充滿希望的藝術家，造成深刻的打擊。於是許多人聚集瑞士的一間小旅館中，既逃避戰爭，也渲洩情緒，盡情喧鬧；他們看破「藝術、文化會為人類帶來幸福、文明」的信仰，開始嘲弄既往一切的藝術。例如杜象 (Marcel Duchamp, 1887–1968) 之把蒙娜麗莎畫上鬍鬚、把小便盆簽上姓名拿到展覽會場展出；又如他們在酒店嬉鬧中，把報紙剪碎，放在袋子裡，重新抽出、排列，就變成一首詩；又如即席上臺朗讀一段口白，然後臺上、臺下打成一團。包括他們要為自己的團體取個名字，也是把辭典拿來，隨意一翻，角落出現 "da da" 二字，原是小孩喃喃自語的聲音，他們就用它來作名字，也就是「達達主義」名稱的由來。這些看來一切是胡鬧的作為，原本的出發點是要推翻一切既有的文明，無意中卻激發出許多更新更廣的藝術手法與觀念。加上之後，佛洛依德「潛意識」、「意識流」等等心理學思想的提出，更提供了他們理論的基礎，許多達達主義者，便和超現實主義者合流，這種傾向，也使許多原本關懷現實、批判現實的藝術家，逐漸走向超現實、夢境、形而上的探索。

然而，現實的不完美，尤其是戰爭仍然存在，還是有一些畫家寧可

圖 11-6　畢費，勒羅修港，1955，油彩、畫布，89×146 cm，巴黎私人收藏。

盡頭的起點

新具象繪畫(Neo-Figurative Painting)：二次大戰後，美國抽象表現主義及極限主義風行一時，為反對這種非具象藝術的冷酷、形式，許多畫家開始重新肯定具象繪畫的意義和價值，且從傳統文化或現實生活中取材，關心人生存的問題，以表現人類困境為題材，作一種最具個性化的形象表現。畢費是其中重要代表。

採取較現實的手法，表達他們的關懷與不滿，被列歸為新具象繪畫的畢費 (Bernard Buffet, 1928–1999) 就是其中代表性的一位。面對二次大戰後歐洲蕭條、殘破的景象，畢費以一種強勁的黑色直線，捕捉、呈顯人們內心的孤寂，及自然的凋弊。作於 1955 年的【勒羅修港】（圖 11–6），以極灰沉的色調，描畫這個原本充滿活力的港口；黝黑的建築、高聳的屋頂，加上船舶的桅杆，沒有色彩，只有冷酷的結構、幻滅的殘骸，令人聯想到死寂的墓園。

相對於畢卡索、馬諦斯 (Henri Matisse, 1869–1954)、米羅 (Joan Miró, 1893–1983)、達利等等這些戰後享有盛名的成熟藝術家，年輕的畢費，幾乎是戰後歐洲畫壇的寵兒。出生於 1928 年的畢費，十九歲即舉辦個展，二十歲獲得批評家獎，在一、兩年間，便成為國際知名的巨匠，這是美術史上少見的特例，也是二十世紀的傳奇。

畢費的成功，有時代推促的力量，也有個人不懈的努力與才華。他同時擁有戰前畫派的穩重，也有戰後畫派的果斷與魄力。他是個講求實際工作的行動家，生活孤獨而個性孤僻，堅強的毅力，使他努力工作不懈。他的作品，以不帶感情的冷酷線條，加上只有結構而沒有內容的非情形式，以及灰沉死寂的單調色彩，忠實地呈顯出二十世紀的苦悶與悲愴。這是一個自然凋弊、人心死寂的時代；也正是存在主義作家卡謬《異鄉人》，沙特《嘔吐》，和卡夫卡《蛻變》等作品描寫的時代。

戰後臺灣，有政治上改朝換代、異族出入的糾葛，也有工業發展、家園殘敗的無奈現實。在國共對峙、白色恐怖的時代氛圍中，文學上有

圖 11-7　何懷碩，河殤，1989，水墨、紙本，121×243 cm，私人收藏。

王尚義 (1936–1963)《野鴿子的黃昏》，在藝術上，則有何懷碩 (1941–) 充滿苦澀美感的水墨風景。

　　何懷碩是臺灣戰後，少數同時接受過兩岸美術教育的藝術家。1962年，他從湖北輾轉經由香港，前來臺灣，先入蘆洲僑大先修班，後甄試插班臺灣師大美術系三年級，之前，他曾就讀武昌湖北藝術學院附中及美術系。

　　何懷碩抵臺之際，正是臺灣現代繪畫運動，以水墨抽象為主流，風起雲湧之際。他接受自中國傳統水墨薰陶的背景，使他獨發異音，認為繪畫無法脫離形象而存在，同時也拒絕任何偶然性效果的技法，而堅持藝術應從藝術家內在的修為出發，展現為一種自我獨特的意境。他的「懷碩造境」，

自然的凋零

對當時臺灣畫壇，造成相當的震撼。1989 年的【河殤】(圖 11–7)，以乾枯的墨筆素寫大片古老的樹林，沒有葉片的樹林，猶如一座林木的墳場，後方是曲折流過的長河，浩浩蕩蕩，千年不絕，題記：「河殤，為苦難的中國作此。」1989 年，也正是中國大陸八九民運沸沸騰騰的年代，從封閉中正在甦醒的古老中國，面臨新生前必然的掙扎與苦痛，何懷碩的【河殤】，既畫大自然的古老凋零，也寓意歷史人文的存續絕滅，氣勢磅礴而意境深遠。

相對於何懷碩對大山大水的悲情與哀悼，在淡水河畔長大的年輕一代畫家鄭在東 (1953–)，則有著一種風景凋零、歷史遠去的哀愁與感傷。同樣是作於 1989 年的【觀音山對面是大屯山】(圖 11–8)，兩位面目模糊的父子，狀似親密地摟腰拉手，站在一片單調的山水景致之前，人情的濃郁對比出山水的凋零與澆薄，一種對逝去歲月的無限感傷，有著天地皆老的深沉無奈。

臺灣戰後經濟的快速成長，農村

圖 11–8　鄭在東，觀音山對面是大屯山，1989，油彩、畫布，97 × 130 cm，私人收藏。

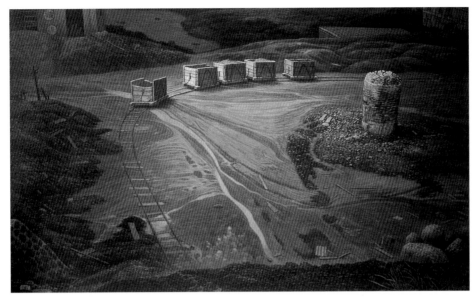

圖 11-9　連建興，礦
場回憶列車，1995，
油彩、畫布，89.5 ×
145.5 cm，私人收藏。

凋弊而生態破壞，人和土地的情感也被活生生地撕裂。何懷碩胸懷的是
整個中國歷史的悲情，鄭在東則更著眼於一己生命的真實體驗。較鄭在
東又年輕一些的連建興 (1962–)，也是生長在新舊時代交替的縫隙中，他
看到的，不只是由農業轉往工業的無奈，更看到工業被另一工業取代的
無情與無力感。他往往取材一些被淘汰、廢棄的工廠，以極精密寫實的
筆法，刻劃那些景致背後深沉的寂寞與哀愁。

　　1995 年的【礦場回憶列車】(圖 11-9)，描繪的正是一個被人類盡情
挖掘、摧殘之後，又無情拋棄、荒置的礦場景致。載運礦石的列車寂寞
地停置在軌道上，有水流漫無目標地在地面上流過。這是一個已經完全
被人遺忘的自然，一個被摧殘後又被拋棄的自然。藝術家對自然的歌頌，
在此已完全轉為一種無奈的感傷和抗議。

12　回到自然

地景藝術（Land Art 或Earth Work）：出現於1967年至1970年間的一種藝術主張與手法。打破傳統繪畫的商業性，主張回到自然，以地表地貌為舞臺，直接進行創作，讓人們重新面對自然，進行省思。臺灣在澎湖有進行多年的國際地景藝術節，也是基於澎湖特殊地景為出發的一種集體創作活動。

環境藝術 (Environments Art)：當藝術創作逐漸專家化、小眾化，甚至封閉化的同時，1960年代開始有藝術家以一種回到環境、與觀眾互動、且具偶發特性的創作形式，在自然或街頭上進行創作；期待藝術重新回到人的生活環境中，且和大眾產生關聯。這些觀念也影響了後來公共藝術的興起。

二十世紀，西方前衛藝術，走向越來越主觀化、越來越抽象化、形而上化，人類和自然的距離越來越遙遠，甚至可以說，大部分的藝術創作，已經和自然完全脫離關係；早期自然主義面對自然、觀察自然、描繪自然的「寫生」行為，也變得荒謬、古老，而不可思議。

在這種時潮下，反動思想的出現，是必然的趨勢。許多藝術家，開始思索：藝術創作如何重新回到自然？傳統的寫生，既已無意義，新的方法和觀念，必須重新找出來，地景藝術正是這一波思潮下的產物之一。

地景藝術最早起於 1960 年代，之後盛行於 1970 年代，而至二十一世紀仍未停歇。其概念起先來自環境藝術，可視為環境藝術的一種，不過，環境藝術涵括範圍較廣，同時也比較偏重於城市景觀的改造。地景藝術，則強調大自然，把大自然當成畫布，尋求藝術和大自然的結合；但其作法，並不是把藝術品擺到大自然中去，而是直接把大自然加以適切地施工或潤飾，在不失大自然原來的面目之下，使人們對大自然產生一種重新的注目、認識，甚至驚豔，和評價。

地景藝術家強調：地景藝術不是硬把人工製作的藝術加重在大自然之上，而是視大自然更重於人工的藝術品。然而，這種分寸實際上極難

拿捏，因此，仍有許多環保人士指控：地景藝術到底仍難避免對大自然的侵入或破壞，甚至影響到周邊的生態環境。不過，從出發點和實際的作品來檢驗，地景藝術家也的確為二十世紀的人類，重新打開了一扇回歸自然的窗口，重新認識及親近大自然。

1960 年，在美國加州的阿爾巴市，有位名叫杜瑪利亞 (Walter de Maria) 的藝術家，舉辦了一項城市節日盛會，她邀請每一位參加者，以笨重的挖土機在地面上挖出一個個大洞，而這些亂七八糟的大地，就是一種地景藝術。很多人認為這根本是一種胡鬧或開玩笑，甚至有人就質疑：「現代藝術就是這樣的面目全非嗎?」然而，不管如何，杜瑪利亞的確成功地讓人們重新注意到那些原本從來不被關心的大地，甚至不被知覺到的大地所蘊含的無限可能性；這對長期遠離自然、遠離土地的城市人而言，尤具深刻意義；就像一群已經習慣坐在電腦前玩電動玩具的小孩，忽然學會了趴在泥土地上挖洞玩彈珠一樣的新奇！

地景藝術的想法與作法，千奇百怪，美國人海札 (Michael Heizer, 1944–) 長期利用沙漠創作，他認為大自然的力量，最能在沙漠裡顯露出來。他有一件作品，是在美國的內華達沙漠的黑石地方完成；他先在沙漠上挖出五個大小相同的長方形凹洞，然後每年同一時間，回到那兒，拍照記錄，直到那些凹洞被風沙完全填滿消失為止。也有另一位稱作史密斯遜 (Robert Smithson, 1938–1973) 的藝術家，選在猶他州的大鹽湖上，築起約 160 英尺直徑、1,500 英尺長的螺旋狀防波堤，伸進湖面，並將裡面的海水染紅，形成一種奇異的景觀與活動（圖 12–1）。

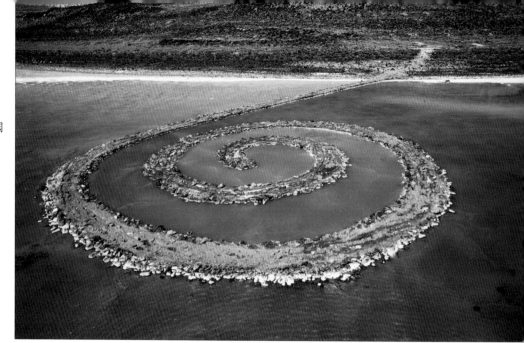

圖 12-1　史密斯遜，螺旋形的防波堤，1970，岩石、土及鹽、藻，全長 460 m，美國猶他州，大鹽湖。

盡頭的起點

包捆藝術(Packages and Wrapped Objects)：屬於現代藝術創作的一種形式，以保加利亞藝術家克里斯多為代表。他包捆的對象，包括美國的海岸、山谷、法國巴黎新橋、德國柏林國會大廈等等。這些日常事物，經過藝術家精密的設計，以巨大帆布、塑膠布加以包捆，便脫離了原來實用或自然的面貌，顯現了新的美學意涵，有人將它歸為地景藝術的一種。

　　不過在所有地景藝術中，最知名、也最具爭議性的，應屬德國藝術家賈瓦雪夫‧克里斯多 (Javacheff Christo, 1935–)。這位藝術家以包捆大自然而知名，他包捆過的自然，包括海島、海岸、山谷、美術館、法國塞納河上的新橋 (pont neuf)，以及德國國會大廈等等，他的藝術也被人稱作「包捆藝術」。

　　克里斯多的每一個作品，都經過相當精確的設計、規劃與估算，既要克服天候、地形上的限制與挑戰，也要應付來自民間或官方的質疑或反對，同時還要有經費上得以支付、平衡的考量。可以說，從構想的提出開始，便是整個創作行為的開始。而的確，他的每一次創作，都激發人們一次驚奇，也讓人們再一次重新回到自然、面對自然。而從現實面來看，克里斯多的每一次創作，也都為當地帶來可觀的媒體文宣和觀光效益。

1976 年秋天，克里斯多在北舊金山地區，所創作的【飛籬】（圖 12-2），被稱作「加州萬里長城」，可說是他的代表作中相當重要的一個。這件作品，是以一大片白色的尼龍布掛在鋼架之上，從北加州的科答堤，跨越索挪瑪琳郡，直到太平洋濱，全長 39.4 公里；其間，蜿蜒地穿越過許多金色的山丘、曲折地避開更多的農田與穀倉、技巧地躲過道路及樹叢、克服了高峭的懸崖、經過正在吃草的羊群，然後俯視開闊的海洋，最後隱沒在大海之中。

　　然而當這件作品的構想剛被提出，便引來強烈的質疑、討論，和反對的聲浪。一連串的官司，和媒體誇大的攻擊，克里斯多都必須一一去克服，甚至當加州政府一再以各種理由否決他的申請時，這位來自保加利亞的藝術家，仍執意進行，並自我辯護地說：

> 非法就是美國制度的主要特色，這是眾人皆知之事。我之所以非法，只是為了依循美國的制度罷了，如果這件作品，沒有包括非法的部分，也就喪失了社會行為的反應。它是這個制度的特質，也使我們的生活變得更為興奮。而且，我們應該記得一件事，那就是：不要相信。因此，我們挑戰，我們付出影響。

　　不過，克里斯多顯然只是堅持而非霸道，因為他也是藝術史上第一個為創作而花費八個月時間，耗資三萬九千美金，撰寫長達四百五十頁〈環境影響評估報告〉的藝術家。

　　1976 年 9 月，經過好幾個月時間準備的兩千根長 21 英尺的鋼柱，

1
2
回到自然

153

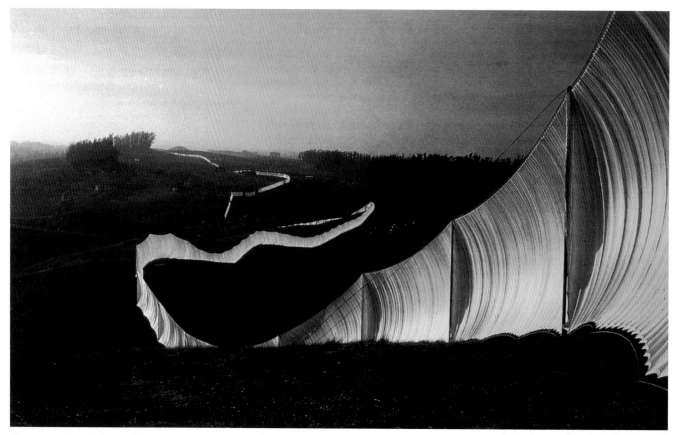

圖 12-2　克里斯多，飛籬，1972-76，銅、尼龍布，高 5.5 m、全長 39.4 km，加州。　photo: Jeanne-Claude © Christo 1976

都已經等距插置，埋入地下 3 英尺的深度，連綿 39.4 公里的長度。三百五十個大專生，在事先周密的講習訓練後，以三天的時間，將 165,000 碼的白色大尼龍布，以鋼鉤貫穿，掛上事先備好的鋼索之上。這些穿著印有「飛籬」字樣黃色 T 恤的工讀生，按照計畫，在現場指揮交通，以防止人們不小心侵害到私人產物。大批的人們駕車來回這個路段，以便欣賞這件作品；警察的偵察車在車群中，一再催趕，以免因好奇而停駛的車輛，阻礙了交通。所有贊同和反對的人，都被這巨大的景觀所震撼。兩個星期一到，不顧人們的勸阻、婉留，尼龍布被連夜取下，鋼柱被移走，地上的洞窟被完全填平，草皮也重新鋪上，沒有留下任何痕跡。【飛籬】的震撼人心，到底是作品感動了人？或是自然感動了人？可能會有不同的看法，不過可以肯定的是，透過了【飛籬】的曾經出現，自然重新回到人們的生活，也留下了記憶。克里斯多說：

> 透過【飛籬】，加州農場的主人終於了解：藝術作品不只是一些化學製品的尼龍布、鋼柱，和鋼索，而且也是山丘、風，及恐懼，這是他們無法分隔的情緒。

　　人和自然的重新面對，有時候也是非常私密性的。德國藝術家約瑟夫‧波依斯 (Joseph Beuys, 1921–1986)，二次大戰期間擔任飛行員，在一個嚴冬，被擊落於俄國的雪地上，昏沉沉地躺在草叢中幾天時間。之後，被路過的韃靼人救起，用油脂和毛氈將他包裹起來，以保存體溫，終於活命。經此嚴酷的生命經驗，他開始從事藝術創作，油脂和毛氈成為他

155

圖 12-3　波依斯，油脂椅，1964，木椅、油脂、蠟，94.5×41.6×47.5 cm，德國達本斯塔特哈斯奇地景博物館藏。

© VG Bild-Kunst, Bonn 2005

盡頭的起點

重要的語彙與素材，以象徵死亡與再生。1964 年的【油脂椅】（圖 12-3），他把大塊的油脂放在一張粗陋的廚房椅子之上，將這種日常用品異化處理的結果，令人對油脂與木椅產生疑問，也開始思考、重新詮釋；不管是油脂或木頭椅子，原本都是自然物，也都是被人們經常使用而又經常忽略甚至遺忘的物件，波依斯的作品，激發人們重新注目和思考。

　　波依斯的作品帶有強烈的德國形上學精神傳統，但也有人質疑是故意裝神弄鬼的巫術把戲。倒是波依斯本人並不刻意討論他的德國文化傳統，卻對巫術情有獨鍾。他認為巫術正是聯結人與自然神祕力量的橋樑，也是能將精神與物質合一的行為；在過度講究物質的今天，他正是希望透過一種行動，讓人們重新注意到這些物質背後的精神性。因此，波依斯也經常作巫師的打扮，身著道袍，頭戴帽子。

　　巫師可以協助人進入神的世界，同時，也是疾病、支解，及儀式性的謀殺到復活的執行者。波依斯自認自己是巫師，但也是病人，因此要透過巫術來治療自己的病，而藝術正是他的藥方。他的藝術充滿了象徵、隱喻，和表演儀式，但大抵都和自然物有關。這些自然物，素材都是粗

圖 12-4　黃步青，黑色、種子，1997，綜合媒材、裝置，103 × 110 × 21 cm。

糙、且未經提煉的原始物質，一如史前原生的風貌，給人一種自然歷史博物館式的感受，也觸發人一種發生學式的戰慄思維；它不僅是美學，也是神學的，而其根源即是來自自然的神祕力量。

　　解嚴後的臺灣，受到西方後現代主義的影響，也有許多運用自然媒材來創作的藝術家，1948 年生的黃步青，是其中相當傑出的一位。早期的黃步青，除接受臺灣師範大學美術系的學院訓練之外，也拜師有臺灣現代藝術之父的李仲生 (1911-1984)，之後又留學法國。他的作品，始終充滿著對生命的思考；1992 年之後，開始使用大量的現成物，尤其是海濱的漂流木來創作。童年生長於鹿港海邊的黃步青，對這些來自自然，又回歸自然的漂流木，有極深刻的感情；加上一些大大小小廢棄的瓶瓶罐罐，他加以撿拾、組裝，成為一種極具儀式意味的作品（圖 12-4）。1995 年之後，他將注意的焦點，轉往大自然野地中的各種果實野草，1999 年參展威尼斯雙年展的【野宴】（圖 12-5），一方面以富有黏著性的蒺藜草（俗稱赤查某），黏貼於以白布封閉的牆面，形成巨大的人臉，二方面

後 現 代 主 義 (Post-Modernism)：1950年代以後，歐美各國針對現代主義所產生的一種繼承與反省，首先主要發生在建築領域的主張上。現代主義強調一種世界性的、無文化界域的美學主張；後現代則加以修正，容忍並積極肯定「傳統文化」在當代的價值和意義，並大膽的融和、運用。

現 成 物 (Ready-made)：這是起源於達達主義的一種創作思想與手法。1912年，杜象首先在畫作中加入以往視為非藝術元素的現成物，如報紙碎片、紡織品、椅條、錫罐⋯⋯等等，1914及1917年，又分別推出知名的【瓶架】和【泉】（小便池）等作品；此後畢卡索等人也大量應用，影響及於當代藝術。

12 回到自然

157

圖 12-5　黃步青，野宴，1999，綜合媒材、裝置，1900×900×750 cm。

圖12-6　林鴻文，再生之蛹——歷史之潮音，1998，綜合媒材、裝置，2900 × 600 × 600 cm。

以臺灣民間喜宴的大紅布圓桌，擺滿了採集自野地的各種漿果果實與花瓣，構成一幅大自然豐盛的「野宴」場景，邀人共賞共嚐。

　　同樣長居臺南的另一藝術家林鴻文 (1961-)，也喜愛以海邊的漂流物從事創作，但他獨衷於那些被海浪長期沖打拍擊後的碎竹子；這些原本是附近漁民用來養蚵的竹架，在年久日深之後，成為海邊最大宗的漂流物，林鴻文費力撿拾搬運，組搭成許許多多帶著海風與歲月痕跡的裝置作品。創作於 1998 年的【再生之蛹——歷史之潮音】（圖12-6），林鴻文將這些竹子搭架成一個似蛹若船的巨型空間，人可以穿梭其中，豎耳傾聽若有似無的潮水之音，引發人們回歸自然的想像和省思。二十世紀的人類，在強力役使自然、剝削自然之後，似乎有著一種深沉的鄉愁，亟於重新回歸自然的純樸與原始。

附錄：

圖版說明

盡頭的起點

圖 1-1

老彼得‧布魯格爾
穀物的收穫 (八月月令圖)，1565，油彩、木板，119×162 cm，美國紐約大都會美術館藏。(p. 14)

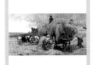

圖 1-6

杜普荷
秋收，1881，油彩、畫布，134.9×229.9 cm，臺南奇美博物館藏。(p. 21)

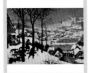

圖 1-2

老彼得‧布魯格爾
雪中獵人 (一月月令圖)，1565，油彩、木板，117×162 cm，奧地利維也納藝術史美術館藏。(p. 16)

圖 2-1

漢代四川磚畫。(p. 22)

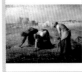

圖 1-3

米勒
拾穗，1857，油彩、畫布，83.5×111 cm，法國巴黎奧塞美術館藏。(p. 18)

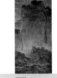

圖 2-2

范寬
谿山行旅圖，北宋，軸、絹本、淺設色畫，206.3×103.3 cm，臺北故宮博物院藏。(p. 24)

圖 1-4

米勒
晚禱，1857–59，油彩、畫布，55.5×66 cm，法國巴黎奧塞美術館藏。(p. 19)

圖 2-3

馬麟
靜聽松風圖，南宋 (1246)，絹本、設色，226.6×110.3 cm，臺北故宮博物院藏。(p. 27)

圖 1-5

畢沙羅
採收蘋果的女人，1881，油彩、畫布，65×54 cm，私人收藏。(p. 20)

圖 2-4

馬遠
山徑春行圖，南宋，冊、絹本、設色，27.4×43.1 cm，臺北故宮博物院藏。(p. 28)

馬遠

踏歌圖，南宋，軸、絹本、設色，192.5 ×111 cm，北京故宮博物院藏。(p. 29)

圖 2-5

波提且利

維納斯的誕生，1485，蛋彩、畫布，172.5 ×275.5 cm，義大利佛羅倫斯烏菲茲美術館藏。(p. 39)

圖 3-3

梁楷

李白行吟圖，南宋，水墨、紙本，81.2× 30.4 cm，日本東京國立博物館藏。(p. 29)

圖 2-6

彩虹女神愛麗絲，435-432B.C.，大理石，高 140 cm，原雅典帕特儂神殿山牆雕像，英國倫敦大英博物館藏。(p. 40)

圖 3-4

柯洛

靜泉之憶（又名蒙特楓丹的回憶），1864，油彩、畫布，65×89 cm，法國巴黎羅浮宮美術館藏。(p. 30)

圖 2-7

勝利女神，190B.C.，大理石，1863 出土於沙漠特拉斯島，法國巴黎羅浮宮美術館藏。(p. 40)

圖 3-5

黃土水

水牛群像，1930，石膏、浮雕，250×555 cm，臺北中山堂藏。(p. 33)

圖 2-8

波提且利

春，1481，蛋彩、木板，203×314 cm，義大利佛羅倫斯烏菲茲美術館藏。(p. 41)

圖 3-6

郭熙

早春圖，北宋 (1072)，軸、絹本、淺設色畫，158.3×108.1 cm，臺北故宮博物院藏。(p. 35)

圖 3-1

沈周

廬山高，明代 (1467)，軸、紙本、設色，193.8×98.1 cm，臺北故宮博物院藏。(p. 42)

圖 3-7

李唐

萬壑松風圖，南宋 (1124)，軸、絹本、設色，188.7×139.8cm，臺北故宮博物院藏。(p. 38)

圖 3-2

劉國松

廬山高，1961，水墨、油彩、石膏、畫布，188×92 cm，畫家自藏。(p. 42)

圖 3-8

盡頭的起點

提濟亞諾・維奇利（提香）

有聖傑洛姆的風景，c.1531，油彩、畫布，80×102 cm，法國巴黎羅浮宮美術館藏。(p. 47)

圖 4-1

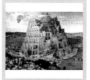

老彼得・布魯格爾

巴別之塔，1563，油彩、木板，114×155 cm，奧地利維也納藝術史美術館藏。(p. 58)

圖 5-1

普桑

阿卡迪亞牧人，1639，油彩、畫布，85×121cm，法國巴黎羅浮宮美術館藏。(p. 49)

圖 4-2

傑利柯

洪水，1818，油彩、畫布，97×130 cm，法國巴黎羅浮宮美術館藏。(p. 60)

圖 5-2

提香（和喬爾喬涅合作）

田野音樂會，1510-11，油彩、畫布，105×138 cm，法國巴黎羅浮宮美術館藏。(p. 51)

圖 4-3

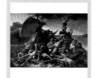

傑利柯

美杜莎之筏，1818-19，油彩、畫布，491×716 cm，法國巴黎羅浮宮美術館藏。(p. 62)

圖 5-3

普桑

阿卡迪亞牧人，1629-30，油彩、畫布，101×82 cm，英國德比郡闞茲華斯社區董事會藏。(p. 52)

圖 4-4

泰納

海上漁家，1796，油彩、畫布，91.4×122.2 cm，英國倫敦泰德英國館藏。(p. 64)

圖 5-4

佛烈德利赫

山中的十字架，1807-08，油彩、畫布，115×110 cm，德國德勒斯登國立繪畫館藏。(p. 54)

圖 4-5

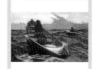

荷馬

大霧前兆，1885，油彩、畫布，76.83×123.19 cm，美國麻州波士頓美術館藏。(p. 65)

圖 5-5

盧奧

黃昏，1937-38，油彩、畫布，76.5×56 cm，瑞士巴塞爾貝依里爾畫廊藏。(p. 55)

圖 4-6

維賀內

有維蘇威火山的那不勒斯景色，1748，油彩、畫布，99×197 cm，法國巴黎羅浮宮美術館藏。(p. 66)

圖 5-6

泰納

暴風雪：漢尼拔和他的軍隊穿越阿爾卑斯山，1812，油彩、畫布，146×237.5 cm，英國倫敦泰德英國館藏。(p. 67)

圖 5-7

佛烈德利赫

橡樹林的修道院，1809-10，油彩、畫布，110.4×171 cm，德國柏林夏洛坦堡宮殿藏。(p. 74)

圖 6-6

羅丹

地獄門，1880-1917，銅，635×400×85 cm，法國巴黎羅丹美術館藏。(p. 69)

圖 6-1

佛烈德利赫

眺月男女，1830-35，油彩、畫布，34×44 cm，德國柏林國家畫廊藏。(p. 75)

圖 6-7

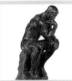

羅丹

沉思者，1881，銅、雕塑，71.5×40×58 cm，法國巴黎羅丹美術館藏。(p. 70)

圖 6-2

泰納

奴隸販子將死者及垂死之人投入海中，1840，油彩、畫布，90.8×122.6 cm，美國麻州波士頓美術館藏。(p. 76)

圖 6-8

普桑

四季圖之冬，1660-64，油彩、畫布，118×160 cm，法國巴黎羅浮宮美術館藏。(p. 71)

圖 6-3

梵谷

烏鴉飛過麥田，1890，油彩、畫布，50.5×103 cm，荷蘭阿姆斯特丹國立梵谷美術館藏。(p. 78)

圖 6-9

佛烈德利赫

北極海（又名海難），1823-24，油彩、畫布，98×128 cm，德國漢堡美術館藏。(p. 72)

圖 6-4

奧立佛·岱波

福爾摩沙島上的熱蘭遮城市及城堡，1670，紙本銅版畫，34.8×39.6 cm，臺北南天書局藏。(p. 81)

圖 7-1

佛烈德利赫

奴者之墓（又名樹上群鴉），1822，油彩、畫布，59×73.7 cm，法國巴黎羅浮宮美術館藏。(p. 73)

圖 6-5

克勞德·吉雷

海港霧景，1646，油彩、畫布，119×150 cm，法國巴黎羅浮宮美術館藏。(p. 83)

圖 7-2

盡頭的起點

瓦郎仙
亞格利珍特舊城，1787，油彩、畫布，110 × 164 cm，法國巴黎羅浮宮美術館藏。(p. 83)
圖 7–3

蒙德里安
開花的蘋果樹，1912，油彩、畫布，78 × 106 cm，荷蘭海牙市立美術館藏。(p. 93)
圖 7–9

康斯塔伯
乾草車，1821，油彩、畫布，130.2 × 185.4 cm，英國倫敦國家畫廊藏。(p. 85)
圖 7–4

陳澄波
淡水，1935，油彩、畫布，91 × 116.5 cm，國立臺灣美術館藏。(p. 94)
圖 7–10

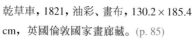
康斯塔伯
從主教府看索爾斯堡大教堂，1823，油彩、畫布，87.6 × 111.8 cm，英國倫敦維多利亞與艾伯特美術館藏。(p. 87)
圖 7–5

劉國松
子夜的太陽，1969，水墨、壓克力、紙本，153 × 380 cm，私人收藏。(p. 95)
圖 7–11

秀拉
星期日午后的嘉特島，1984–86，油彩、畫布，207.5 × 308 cm，美國伊利諾州芝加哥藝術中心藏。(p. 88)
圖 7–6

塞尚
楓丹白露的巨石，c.1893，油彩、畫布，73.3 × 92.4 cm，美國紐約大都會美術館藏。(p. 97)
圖 8–1

塞尚
大浴女圖，1906，油彩、畫布，208 × 249 cm，美國費城美術館藏。(p. 91)
圖 7–7

畢卡索
花園中的房屋，1908，油彩、畫布，92 × 73 cm，俄羅斯莫斯科普希金美術館藏。(p. 100)
圖 8–2

畢卡索
阿維儂的姑娘們，1907，油彩、畫布，243.9 × 233.7 cm，美國紐約現代美術館藏。(p. 92)
圖 7–8

布拉克
須賀吉翁的城堡，1909，油彩、畫布，65 × 54cm，俄羅斯莫斯科普希金美術館藏。(p. 100)
圖 8–3

泰納
雨、蒸氣與速度，1844，油彩、畫布，91.8×121.9 cm，英國倫敦國家畫廊藏。(p. 101)

圖 8-4

鄭板橋
墨竹，1753，水墨、紙本，119.2×235.5 cm，東京國立博物館藏。(p. 112)

圖 9-3

莫內
乾草堆，1891，油彩、畫布，66.5×82.3 cm，美國伊利諾州芝加哥藝術中心藏。(p. 102)

圖 8-5

趙孟頫
鵲華秋色圖，1295，紙本、設色，28.4×93.2 cm，臺北故宮博物院藏。(p. 114-115)

圖 9-4

王原祁
仿倪瓚山水軸，1704，紙本、設色，95.2×50.4 cm，美國華盛頓佛瑞爾美術館藏。(p. 104)

圖 8-6

八大山人
雙鳥（冊頁），水墨、紙本，32×26.5 cm，私人收藏。(p. 116)

圖 9-5

余承堯
絕頂高峰俯大千，c.1980，彩墨、紙本，118×56 cm，私人收藏。(p. 106)

圖 8-7

石濤
山水大冊，1661，水墨、紙本。(p. 117)

圖 9-6

蘇軾
古木怪石圖，水墨、紙本。(p. 110)

圖 9-1

楚戈
曾經滄海難為水，1994，水墨設色、紙本，219×95 cm×2，私人收藏。(p. 118)

圖 9-7

王庭筠
幽竹枯槎圖（局部），水墨、紙本，38×697 cm，日本京都藤井有鄰館藏。(p. 111)

圖 9-2

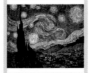

梵谷
星夜，1889，油彩、畫布，73.7×92.1 cm，美國紐約現代美術館藏。(p. 120)

圖 9-8

附錄：圖版說明

165

圖 9-9

史丁
坎城的紅色石階，1918，油彩、畫布，73×54 cm，私人收藏。(p. 121)

圖 10-1

高更
有孔雀的風景，1892，油彩、畫布，115×86 cm，俄羅斯莫斯科普希金美術館藏。(p. 123)

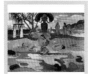

圖 10-2

高更
瑪哈那・諾・阿杜阿（又名拜神的日子），1894，油彩、畫布，68.3×91.5 cm，美國伊利諾州芝加哥藝術中心藏。(p. 124)

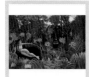

圖 10-3

盧梭
夢幻，1910，油彩、畫布，204.5×298.5 cm，美國紐約現代美術館藏。(p. 127)

圖 10-4

卡蘿
宇宙愛的環抱：大地之母、我、迪亞哥・歐羅塔，1949，油彩、畫布，70×60.5 cm，墨西哥私人收藏。(p. 129)

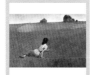

圖 10-5

魏斯
克麗絲蒂娜的世界，1948，蛋彩、石膏板，82×121.4 cm，美國紐約現代美術館藏。(p. 131)

圖 10-6

魏斯
海風，1947，蛋彩、畫板，47×69.9 cm，美國麻州安赫斯特學院密德美術館藏。(p. 132)

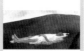

圖 10-7

魏斯
春，1978，蛋彩、畫板，61×121.9 cm，美國賓州白蘭地河美術館藏。(p. 133)

圖 10-8

歐姬芙
黑色鳶尾花，1926，油彩、畫布，91.4×76 cm，美國紐約大都會美術館藏。(p. 135)

圖 10-9

林鉅
地母圖，1999，紙本、設色，229.7×135.5 cm，臺北大未來畫廊藏。(p. 136)

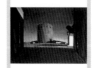

圖 11-1

基里訶
紅塔，1913，油彩、畫布，73.5×100.5 cm，義大利威尼斯佩吉・古金漢基金會藏。(p. 139)

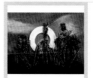

圖 11-2

埃倫斯特
巨大的森林，1927，油彩、畫布，114.5×146.5 cm，瑞士巴塞爾美術館藏。(p. 140)

埃倫斯特
沉默的眼睛，1943–44，油彩、畫布，108×141cm，美國密蘇里州華盛頓大學美術館藏。(p. 141)

圖 11-3

連建興
礦場回憶列車，1995，油彩、畫布，89.5×145.5 cm，私人收藏。(p. 149)

圖 11-9

德爾沃
維納斯的誕生，1947，油彩、畫布，140×210 cm，私人收藏。(p. 142)

圖 11-4

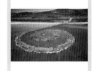

史密斯遜
螺旋形的防波堤，1970，岩石、土及鹽、藻，全長460 m，美國猶他州，大鹽湖。(p. 152)

圖 12-1

達利
天鵝與枯樹，1937，油彩、畫布，51×77 cm，卡法利里公司藏。(p. 143)

圖 11-5

克里斯多
飛籬，1972–76，銅、尼龍布，高5.5 m、全長39.4km，加州。(p. 154)

圖 12-2

畢費
勒羅修港，1955，油彩、畫布，89×146 cm，巴黎私人收藏。(p. 145)

圖 11-6

波依斯
油脂椅，1964，木椅、油脂、蠟，94.5×41.6×47.5 cm，德國達本斯塔特哈斯奇地景博物館藏。(p. 156)

圖 12-3

何懷碩
河殤，1989，水墨、紙本，121×243 cm，私人收藏。(p. 147)

圖 11-7

黃步青
黑色、種子，1997，綜合媒材、裝置，103×110×21 cm。(p. 157)

圖 12-4

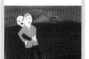

鄭在東
觀音山對面是大屯山，1989，油彩、畫布，97×130 cm，私人收藏。(p. 148)

圖 11-8

黃步青
野宴，1999，綜合媒材、裝置，1900×900×750 cm。(p. 158)

圖 12-5

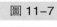

附錄：圖版說明

林鴻文
再生之蛹 —— 歷史之潮音，1998，綜合媒材、裝置，2900×600×600 cm。 (p. 159)

盡頭的起點

藝術家小檔案

八大山人（1626–約1705）

清初畫家。原名朱耷，南昌（今屬江西）人。明寧王朱權後裔。明亡，一度為僧，又當道士，寄寓南昌青雲譜道院。有雪个、个山、人屋、八大山人等名號。擅畫水墨花卉禽鳥，筆墨簡括凝煉、形象誇張。亦寫山水，意境冷寂。所畫魚鳥，每作「白眼向人」情狀，署款八大山人，聯綴成類如「哭之」或「笑之」的字樣；加上含意隱晦的題詩，被認為寄寓亡國失家之悲痛。其水墨畫技法，對後來的寫意畫影響極大。亦工書法，行楷學王獻之，純樸圓潤，自成一格。

大衛（Jacques-Louis David, 1748–1825）

法國新古典主義代表畫家。為洛可可畫派代表畫家布歇(Boucher)的遠親。1774年獲法蘭西學院羅馬大獎，赴羅馬研究古代藝術，直至1781年。畫風嚴謹，技法精細。1793年完成名作【馬拉之死】，已完全擺脫洛可可畫風，建立新古典主義典範。1984年重返羅馬，並完成以歷史人物為題材的知名代表作【荷拉斯兄弟的誓言】。拿破崙掌權時，曾任宮廷畫家，掌握美術大權，中經多次起伏。1805–07年，完成生平代表巨作【拿破崙的加冕式】。晚年，畫風重又流露洛可可甜美意味。大衛除為偉大藝術家外，也是傑出的美術教育家，傑河赫(Gerard)、吉洛底(Girodet)、格羅(Gros)、安格爾(Ingres)等都是他的弟子。

王原祁（1642–1715）

清初畫家。太倉（今屬江蘇）人。王時敏之孫。康熙進士，由知縣擢給事中，改翰林供奉內廷。曾為宮廷作畫並鑑定古畫，任《佩文齋書畫譜》纂輯官、戶部侍郎。擅畫山水，繼承家法，學「元四家」，以黃公望為師。作畫喜用乾筆焦墨，層層皴擦，用筆沉著，自稱筆端有「金剛杵」。弟子頗多，有「婁東派」之稱。傳世之作有【溪山別意圖】等。後人把他和王時敏、王鑑、王翬合稱「四王」，為清代宮廷畫派之代表。著有《罨畫集》、《雨窗漫筆》等。

王庭筠（1151–1202）

金代書畫家、文學家。字子端，河東（今山西永濟）人，一作熊岳（今遼寧蓋平）人。米芾之甥。大定進士，官至翰林修撰。居黃華山，自號黃華山主、黃華老人。精畫法、學米芾；又善畫枯木竹石，有文人雅趣。存世作品有【幽竹枯槎圖】等。亦工詩，七言長篇以造語奇險見稱。有《黃華集》輯本。

王時敏（1592–1680）

明末清初畫家。字遜之，號烟客、西廬老人等，太倉（今屬江蘇）人。王錫爵孫。明末官至太常寺少卿，故人亦稱「王奉常」。入清後不仕。擅畫山水，少時學董其昌，並臨摹家藏宋、元名跡，以黃公望為宗；筆墨蒼潤明秀，而丘壑少變化。多模擬之作。王翬、吳歷皆出其門下，孫王原祁亦得其指授。後人把他與王鑑、王翬、王原祁合稱「四王」。另加上吳歷、惲壽平，亦稱「清六家」。兼工隸書，亦能詩文。有《西田集》、《西廬畫跋》傳世。

王蒙（1301–1385）

元代畫家。字叔明，號香光居士，湖州（今浙江吳興）人。趙孟頫甥。元末棄官後隱居臨平（今浙江餘杭臨平縣）黃鶴山，自號黃鶴山樵。明初出任泰安（今屬山東）知州，受胡惟庸案牽累，死於獄中。能詩文，工書法。尤擅畫山水，得舅父趙孟

頻筆法，以董源、巨然為宗，自成面目。寫景稠密，布局多重山複水，善用解索皴和渴墨苔點，表現林巒鬱茂蒼茫的氣氛，人亦稱牛毛皴。對明、清山水畫影響極大。後人把他和黃公望、吳鎮、倪瓚合稱「元四家」。存世代表作品有【青卞隱居】、【夏日山居】等圖。

卡蘿(Frida Kahlo, 1907–1954)

墨西哥女畫家。個性強烈而才華橫溢，在美術學校就讀期間，即已顯露無遺。其一生命運多舛，曾因車禍而多次開刀，身體內裝上了無數支撐的鐵件。然而卡蘿始終不向命運屈服，她以無比毅力，透過藝術創作，表達對生命、命運的堅毅看法與不懈抗爭。後期作品，逐漸加入濃厚的象徵意味與神祕色彩。她往往將自我生命經驗、情感，與墨西哥的神話、自然等因素，混融在畫面中。也表達了身為女人對性別的態度與看法。是一位傳奇而傑出的畫家，經常為女性主義者提及。

史丁(Chaim Soutine, 1894–1943)

俄國畫家。出生於猶太家庭，父親為裁縫師，家有11個子女，他排行第10。早年即拜師學藝，之後進入藝術學院學習。1913年，到達巴黎，與夏卡爾、雷捷、莫迪里亞尼成為好友，在經濟、知識、藝術上，均獲支持與長進。早期作品強調風景，之後轉為靜物、人物，強調內心世界的糾葛與外在物象的呼應，形體扭曲，運筆粗放；多關懷死亡、疾病等主題，被視為表現主義畫家。1940年，德軍占領巴黎，他因猶太血統而遭受迫害，但仍拒絕移民赴美。1943年，以39歲之齡死於胃疾手術。

史密斯遜(Robert Smithson, 1938–1973)

美國藝術家。生於紐澤西州，1953年入紐約藝術學生聯盟學習美術。1956年再入布魯克林博物館附屬學院進修。1960年代中期，開始參與一些重要展出，以「低限藝術」創作而聞名。然而真正讓他名垂青史的，是1970年起所從事的「地景藝術」創作。他著名的連作【鏡子的轉位】(1970)，是把數面鏡子放置在草叢中，讓實物(真實的草)和虛像(鏡中的草)結合為一體，引發人們對自然的重新面對與反省。他的另一件著名代表

作，即在猶他州大鹽湖所築成的【螺旋形的防波堤】。

布拉克(Georges Braque, 1882–1963)

法國畫家。與畢卡索共同創立並推動立體主義繪畫而知名，但和畢卡索畫風多變不同的是，布拉克一生堅持立體主義，成為該派最重要的代表畫家。1909年，他和畢卡索參展巴黎秋季沙龍的作品，被稱為立體主義，此後，堅持此一思想，未有太大變化，只是風格從理性思考逐漸轉為感性表現。布拉克一生大都以巴黎為生活和工作的地點。晚年，大量從事版畫、雕塑、陶瓷、與劇場設計。作品充滿形式分割與構成之美，又不失親和、溫馨的感人氛圍，頗受一般藝術愛好者的喜愛。

瓦郎仙(Pierre-Henri de Valenciennes, 1750–1819)

法國畫家。從家鄉的杜魯茲皇家學院開始，到1778年進入巴黎杜瓦焉畫室，瓦郎仙始終以風景畫的訓練與表現，作為終極的目標。為了加強這方面的訓練，他更多次前往義大利旅行寫生，完成了許多充滿光線及綜合性構圖的習作，也顯示出他對自然嶄新的寫實眼光與手法。同時，他也憧憬自普桑以來所建構、追求的英雄式風景畫的理想。1812年，他被任命為藝術學院透視學教授，也開設私人畫室，教導學生無數。1800年，出版一本有關藝術透視學的專書，奠定了十九世紀風景畫理論的重要基礎；尤其對新古典主義理論的完成，具有關鍵性的影響。

石濤　（1642–約1718）

清初畫家、畫論家。姓朱，名若極，廣西全州人。明王族之後。父朱亨嘉於南明隆武時，在廣西自稱「監國」，為南明廣西巡撫瞿式耜俘殺。時若極年齡尚幼，乃削髮隱蔽為僧，法名原濟，亦作元濟；後號石濤，又號苦瓜和尚、大滌子、清湘陳人等。早年屢遊安徽敬亭山、黃山。中年住南京，曾在南京、揚州兩次見康熙帝。在京師亦與輔國將軍博爾都等交遊。晚年定居揚州賣畫。擅畫山水，常體察自然景物，主張「脫胎於山水」、「搜盡奇峰打草稿」，進而「法自我立」。所畫山水、蘭竹、花果、人物，講求獨創，構圖善於變化，筆墨恣肆，意境蒼莽新奇，一反當時仿古之風，王原祁也嘆服：「大江以南，當推石

濤第一。」著有《畫語錄》傳世，思維精闢，對揚州畫派和近代中國繪畫影響極大。

米勒(Jean-François Millet, 1814–1875)

法國畫家。出身農家，一生描繪農村生活及大自然景物，而被稱為自然主義畫家，也是巴黎近郊楓丹白露森林邊巴比松村的代表畫家之一。米勒雖出身農家，但仍接受正規的學院教育，也追隨幾位知名的畫家學習。1849年正式落腳巴比松之前，曾經歷一段流離、困頓時光。後來政府訂製一張【乾草工人的休息】(1848現藏羅浮宮)，才使他如願搬至巴比松定居，並在這裡畫下了許多傳世的知名作品，如【播種者】(1850)、【拾穗】和【晚禱】等，對後來的梵谷等人，產生極大影響。

米開朗基羅(Michelangelo Buonarroti, 1475–1564)

文藝復興時期代表藝術家。生於佛羅倫斯領地內的卡普列塞市，父親是該市的駐地執政官。米開朗基羅出生幾個星期後，便全家搬回佛羅倫斯。1488年，他在父母反對下，執意學習藝術，包括壁畫與雕刻，並獲得麥弟奇家族的贊助。不過後來由於該家族的遭到放逐，米開朗基羅也逃亡外地。1496年，他轉赴羅馬，並在那裡完成了舉世聞名的【聖殤像】(1499)。之後接受教廷委託，先後完成教宗陵墓雕像及西斯汀教堂巨幅壁畫，均成傳世之作。米開朗基羅個性剛烈，作品也充滿強烈動感與男性陽剛之美。【大衛像】(1501–04)、【摩西像】(c.1513–16)，及【垂死的奴隸】(1513–15)，都是人間不朽的偉構，代表著人類掙脫命運束縛的永恆力量。

米羅(Joan Miro, 1893–1984)

西班牙畫家。1924年曾參與超現實繪畫運動。他以簡潔有限的記號元素作畫，達到現代繪畫自由表現的理想。作品雖夢幻神祕，表現卻明晰、動人，充滿隱喻、幽默、與輕快、愉悅的特質，也表現了兒童般的純樸天真，並富濃郁詩意。他主張繪畫表現的神祕與幻想，必須以具體的自然形象作基礎；因此畫面中也經常出現星星、月亮、太陽等自然符號，給人親切、自由的感受。

老彼得‧布魯格爾(Pieter Bruegel the Elder, c. 1525–1596)

荷蘭畫家。又稱彼得一世，以與兒子小彼得或彼得二世區別。另又稱「農夫的布魯格爾」，以與兒子的「地獄的布魯格爾」區別。老彼得以描繪農夫生活而知名，而這種風俗畫題材，也成為日後美術史上的特殊畫種。他的生平未詳，尤其童年時代，幾乎不得而知。和他綽號不同的是，他並非農夫，而是一個受過高等教育，且與人文主義學者相交甚篤的知識分子。他的作品類別繁多，有繪畫、版畫、素描等，包含幻想畫、寓意畫、風俗畫，和聖經故事等，其中尤以「十二月令圖」連作，特別膾炙人口。兒子小彼得繼承乃父之風，除風俗畫外，亦畫了許多宗教畫。

佛烈德利赫(Caspar David Friedrich, 1774–1840)

德國畫家。哥本哈根學院畢業後，便永久定居在德勒斯登。早期多作細膩的地形風景素描，略施淡彩，表現薩克森地區山間海邊的種種特殊地形景觀，如：多岩的海岸、不毛的山脊、和參天的樹木。1807年之後，開始以油彩作畫，尤其祭壇畫，往往在風景中蘊含特殊的象徵意義，成為浪漫主義畫家。其具象徵意味濃厚的風景畫作，往往予人以宗教性或悲劇性的想像，呈顯人的渺小與無奈，富浪漫主義的思想特色；但畫面形式規整嚴謹，又具古典主義般的崇高莊嚴感。

何懷碩(1941–)

生於廣東。在中國大陸完成中小學教育，後經香港至臺灣。畢業於國立臺灣師範大學美術系，赴美，獲美國聖約翰大學藝術碩士。其作品自傳統水墨基礎出發，融合現實生活與自然景色，藉由物象之美，表露主觀意識。畫面講究意境布局，經常運用懸殊比例構圖和平遠方式，以及返璞歸真和淡墨渲染的古拙筆調，堆砌成生趣盎然、意境深遠的畫面。以所謂「苦澀美感」的「懷碩造境」，膾炙人口。是戰後臺灣水墨繪畫革新中，重要的代表畫家之一，著述頗豐。

附錄：藝術家小檔案

余承堯(1898–1993)

福建永春人。曾留學日本，於早稻田大學攻讀經濟。後轉入日本陸軍士官學校，鑽研戰術。回國後，投入軍旅，以中將官階退伍。1949年隨國民政府遷臺。一度從事商業，頗為成功，擔任董事長。後自商場退休，獨獨作畫賞樂，精通南管。作畫則完全來自我法，無所師承，以乾墨重彩構築出如鐵齒一般的石巒群峰，被視為戰後臺灣水墨畫壇的一則傳奇。1988年由國立歷史博物館為其舉辦九十回顧大展。1933年，以95高齡辭世。

克勞德·吉雷(Claude Gellée [Lorrain], c.1602–1682)

法國畫家。生於洛林省，因此人稱「洛林人」。很早的時候，他便到了羅馬，在此接受有關海洋風景描繪的訓練。他和長他八歲的普桑一樣，一生大部分的時間，都在羅馬度過；但他似乎受到更多著名人士的資助，包括教皇烏爾班八世、西班牙國王，和羅馬王公等等。吉雷擅長在古典、神祕的風景中，加入許多形象被刻意拉長的人物，並且在畫面中融入富有詩意的故事性，形成史詩般的磅礡氣象。也由於他的努力，使得風景畫在西方傳統藝術的分類上，得以大幅提升等級。在法國美術史上，他和普桑是並駕齊驅的兩位大師級人物。

李仲生(1911–1984)

廣東韶關人。受教於廣州美專與上海美專繪畫研究所。後東渡日本，入東京前衛美術研究所，師承超現實主義畫家東鄉青兒和巴黎派的藤田嗣治等，並受邀參加前衛美術團體東京「黑色洋畫會」，和日本前衛藝術最具代表性的「二科會第九室」展出。二次大戰後來臺，與何鐵華、黃榮燦等人推展新藝術運動。其畫風屬抽象的超現實主義畫派，融合佛洛依德的思想，表現個人內心世界。雖擁有日本前衛藝術思潮背景，但在戰後保守的畫壇與學院派勢力籠罩下，李氏成為大隱隱於市的民間教育家。曾於50年代培育出「東方畫會」成員；及之後的諸多年輕現代藝術創作者，被視為臺灣現代繪畫運動的導師型人物。

李唐（約1066–1150）

南宋初期畫家。字晞古，河陽三城（今河南孟縣）人。徽宗朝入畫院。高宗南渡後，李唐亦流亡至臨安，以成忠郎銜任畫院待詔，時年近80。擅畫山水，變荊浩、范寬之法，用峭勁筆墨，寫山川雄峻氣勢。晚年去繁就簡，創「大斧劈」皴畫石堅硬立體，質感強烈。畫水打破魚鱗紋程式，而得盤渦動蕩之狀。兼工人物，初似李公麟，後衣褶變為方折勁硬，自具風格。又以畫牛著稱。李唐畫風後為劉松年、馬遠、夏圭、蕭照等師法，在南宋一代傳派至廣，對後世亦具影響。【萬壑松風圖】、【清溪漁隱圖】、【長夏江寺圖】等為其存世名作。

杜普荷(Julien Dupré, 1851–1910)

法國巴比松畫派的第二代畫家，也是第一代畫家裘勒斯·杜普荷(Jules Dupré)的姪子。承襲巴比松畫派傳統，終生以農村人民生活為描繪主題。在充滿陽光的明亮色彩中，表現了農民平凡知足、辛勤勞動的生活情調。杜普荷的作品特別喜愛表現農作物細長刺人的質感，來對比人物柔軟厚實的穿著。他曾以高度的寫實能力，榮獲1876年巴黎沙龍的獎項榮譽。梵谷在寫給弟弟的書信中，也曾經特別提及對這位畫家的喜愛與敬佩。

杜象(Marcel Duchamp, 1887–1968)

法國畫家。未來派代表人物，也參加達達主義運動，成為「反藝術」的先驅。創作不少背叛舊有繪畫形式的作品，畫面多為機械性與生理感情的矛盾綜合體。【下樓梯的裸婦】(1912)為其未來派時期的代表力作。也曾以攝影作品現身說法，充分說明未來派在表現時間性、連續性中的物象特質。投入反藝術的達達主義後，先後發表知名的【瓶架】(1914/1964)、【泉】(1917/1964)等作品。晚年居住美國，對美國現代藝術影響頗大。

沈周(1427–1509)

明代畫家，字啟南，號石田。長洲（今江蘇吳縣）相城人。不應科舉，長期從事繪畫、詩文創作。擅畫山水，初得家法於父沈恆吉，及伯父沈貞吉；兼師杜瓊、趙同魯。後上溯董源、巨然、李成；中年以黃公望為宗，晚年則醉心吳鎮。40歲前多畫盈尺小幅，之後始拓為大幅，以己意發之，筆墨堅實豪放，形成沉著酣暢風貌，人稱「粗沈」。但亦作細筆，於縝密中仍具

渾厚之勢，人稱「細沈」。後人把他和文徵明、唐寅、仇英合稱「明四家」。傳世之作，以現藏臺北故宮博物院之【廬山高】最為著名。著有《石田集》、《客座新聞》等。

秀拉(Georges Seurat, 1859–1891)

法國畫家。新印象畫派（點描派）創始人。認為印象派的用色不夠嚴謹，難免出現不透明的灰色；為了充分發揮色彩分割的效果，主張運用不同的色點並列，來構成畫面，追求陽光般明亮的效果。畫法雖然機械單板，但形式極端單純中，反而展現一股詩般的靜謐氣質。【星期日午后的嘉特島】為其代表力作，可惜33歲即英年早逝。

里維拉(Diego Rivera, 1886–1957)

墨西哥壁畫大師，也是具英雄色彩的近代代表畫家。出生於墨西哥小城瓜華托。1898年到1904年間，曾在首都聖卡羅斯美術學院學習，研究古代墨西哥雕刻及溼壁畫。1907年遊學西班牙。兩年後，旅居巴黎，受到立體主義影響，與畢卡索、莫迪里亞尼、勒澤等人均成好友。之後旅行義大利、德國、俄羅斯等地，尤其在義大利居留了一年半，深受喬托、馬薩奇歐等古代大師壁畫作品感動，並深入研究。1921年回到祖國，投入民族運動，受託繪製大批巨型壁畫。作品內容豐富，造形極具民族特色，對族群融和及革命情緒的激揚，發揮了重大的影響，被譽為「墨西哥文藝復興」的美術巨匠。他和墨西哥著名女畫家卡蘿，有過十年的婚姻生活。

拉斐爾(Raphael, 1483–1520)

義大利文藝復興盛期代表畫家，與達文西、米開朗基羅合稱文藝復興三傑，也是最年輕的一位。出生於烏爾賓諾(Urbino)，父親也是畫家。年少時從翁勒利亞(Umbria)派畫家彼魯其諾(Perugino)學畫。於翡冷翠時期，擷取十五世紀繪畫精神，並吸收達文西的技法，逐漸形成圓潤柔和的特有風格。他擅於運用世俗化及歷史畫的描寫方式，處理宗教題材，反映當時教會人士的要求。羅馬時期的主要作品，是梵諦岡教皇宮中兩幅完成於1509年與1511年間的巨大溼壁畫，分別為代表哲學的【雅典學院】，及代表神學的【聖餐禮的辯論】。此外，也畫了不少建築設計圖稿。1515年起曾擔任羅馬考古工作負責人。唯在1520年，即以37歲英年早逝。

林鉅 (1959–)

臺灣宜蘭人。曾獲「雄獅美術新人獎」，並擔任侯孝賢導演電影「尼羅河女兒」之藝術指導。自1985年起，以結合行動藝術之方式，探討人類內心隱密的神祕世界。曾發表「林鉅純繪畫實驗閉關九十天」等行動藝術。是臺灣解嚴前後，前衛藝術團體「息壤」的重要成員。近期作品以一種接近中國宗教畫的水墨媒材，描述出人與自然間，若合若離的曖昧關係，是新一代創作者中，頗為突出的一位。

林鴻文 (1961–)

臺灣臺南市人。國立臺灣藝專美術科（今國立臺灣藝術大學）畢。1987年組「南臺灣新風格畫會」，並策劃「非限定87展」於臺南市立文化中心。之後活躍南部現代畫壇，先後策劃及參展「新素描展」(1992)、「臺南──現象展」(1996)、「臺南↔波士頓當代藝術交流計畫」(1998–)、「圍籬展」(1999)、「安平樹屋藝術村駐村計畫」(2001)、「魁北克大學──原型探求創作計畫」(2002)等。其創作素材極廣，從複印器材的運用、描圖紙、壓克力板、樹脂、黏土、到木材、竹材，均能形塑出別具風味的樣貌。他也以特殊的藝術才能為當地政府之文化活動及教堂、公共建築等，留下諸多膾炙人口的作品。

波依斯(Joseph Beuys, 1921–1986)

德國現代藝術家。二次世界大戰後的歐洲現代藝術，波依斯是一個無法被忽略的重要藝術家。他提出的「社會雕塑」理念，將藝術的界域推展到極限，舉凡人的思想、語言、行為，都可以被視為雕塑。在這樣的觀念下，「每一個人都是藝術家」，成為他流傳廣大的一句名言。波依斯打破了藝術的形式，也開拓了藝術的媒材，他以毛氈、油脂、椅子形成的作品，和以人與動物如兔子、蜜蜂之間的對話演出，以及之後無所不能的藝術展演行動，都成為之後西方諸多現代藝術的起點，影響深遠。

波提且利(Sandro Botticelli, 1445–1510)

義大利文藝復興前期著名畫家。他雖不一定是最具影響力，但絕對是最具個人風格的一位畫家。擅長以宗教、神話、歷史為題材的寓意畫。作品中充滿了既詩意又富世俗氣息的特色。尤其他繼承了中世紀以來的裝飾風格，創造出一種富線條節奏、精緻明淨的獨特畫風，象徵當時正從狹隘的基督教思想桎梏中解放出來的人文特色。知名作品有【春】和【維納斯的誕生】等，均藏佛羅倫斯烏菲茲美術館。

柯洛(Jean-Baptiste-Camille Corot, 1796–1875)

法國畫家。與巴比松畫家盧梭、米勒等人過從甚密。他是將法國風景畫從傳統的歷史風景過渡到寫實風景的代表性人物。曾三次遊學義大利，並遍遊法國各地，深入觀察大自然，創作出一批簡練、純樸，繼承傳統又出諸新意的風景畫及人物畫。畫面充滿一種輕柔、幻境的感覺，表達了人與自然和諧共存，又充滿水氣與生命的豐美感受。【靜泉之憶】為其知名代表作，被認為具有東方的思維特色。

范寬 （?–約1026）

北宋畫家，生卒年未詳，天聖年間(1023–1032)尚在。字仲立，因性情寬和，人稱范寬。華原（今陝西耀縣）人。常往來汴京、洛陽。初學李成，繼法荊浩，後感「與其師人，不若師諸造化」，而移居終南山、太華山，對景造意，不取繁飾，自成一家。落筆雄健凝煉，使用狀如雨點、豆瓣、釘頭的皴法畫山。山頂植密林，水邊置大石，屋宇籠染黑色，畫出秦隴間峰巒渾厚、峻拔逼人之景象，評者以為「得山之骨」。與關全、李成形成五代、北宋間北方山水畫的三個主要流派。存世巨作【谿山行旅圖】現藏臺北故宮博物院。

倪瓚(1301–1374)

元書畫家。初名珽，字元鎮，號雲林子、幻霞子、荊蠻民等。無錫（今江蘇）人。家豪富，築「雲林堂」、「清閟閣」收藏圖書文玩，並為吟詩作畫之所。初奉禪宗佛教，後入全真教。元末，盡散家財，浪跡太湖、泖湖一帶，寄居田莊佛寺。擅畫水墨山水，宗法董源，參以荊浩、關全，自創「折帶皴」寫畫山石；畫樹則兼師李成。所作多取材太湖一帶景色，疏林坡岸、淺水遙岑，意境清遠蕭疏，自謂「逸筆草草，不求形似」，聊寫胸中逸氣。其簡中寓繁、似嫩實蒼之風格，對明清文人水墨山水頗具深遠影響，被視為「文人畫」之代表。後人把他與黃公望、吳鎮、王蒙合稱「元四家」。存世作品有【雨後空林】、【江岸望山】等。

埃倫斯特(Max Ernst, 1891–1976)

德國超現實主義畫家。生於科隆。受幼年生活影響，作品多以鳥、太陽、森林為題材。一生歷戰爭、逃亡的痛苦，使他的作品充滿了怪異與幻想。一生創作約可分為四期：第一期是達達派主義作風，以貼裱方式作畫。第二期為超現實主義作風，以摩擦手法作畫，後改為騰印法。第三期則傾向抽象表現，喜以曲線變化構成主題，追求強烈的色彩。第四期以石版畫為主，技法獨特，饒富裝飾趣味。不過大部分人仍以超現實主義畫家視之。

夏圭

南宋畫家。生卒年未詳。字禹玉，錢塘（今浙江杭州）人。寧宗時任畫院待詔。工人物，尤擅山水，取法李唐，以禿筆帶水作大斧劈皴，稱為「拖泥帶水皴」，簡勁蒼老、墨氣明潤。畫中人物多以點簇完成。喜作「半邊」或「一角」構圖，而有「夏半邊」之稱。後人認為此係南宋偏安之寫照。亦畫雪景，師法范寬。後人把他與馬遠合稱「馬夏」。亦有加上李唐、劉松年，合稱「南宋四家」。存世作品有【溪山清遠】、【江山佳勝】等圖。

泰納(Joseph Mallord William Turner, 1775–1851)

英國畫家。早年自學水彩畫，曾為建築師助手。善於描摹並鑽研十七世紀歐洲風景畫。曾任皇家美術學院院長和透視學教授。後遊歷法、德、瑞士、義大利等國，觀察描繪各地風景，出版畫集，也為《聖經》、文學作品繪作插圖。晚年探索光與色的表現效果，融合水彩與油畫技法，尤具特色。他曾為描繪

暴風雨，將自己綁在船桅中去體會大自然的力量，作品充滿動態感，對當時畫家及後來的法國印象派繪畫，均產生深遠影響。

海札 (Michael Heizer, 1944–)

美國當代藝術家。以地景藝術創作知名。大部分的時間都在沙漠地區進行「地畫」。他認為沙漠是大自然顯露其偉大力量最明顯的地方，人在這種環境中創作，最能和大自然的偉大力量直接對話。他經常藉由巨大的機械動力協助，在沙漠中進行各種可能的「介入」，然後再以相片記錄大自然修復此一人為介入的神奇過程。讓人對大自然產生另一種真實的認識與尊崇。

馬遠

南宋畫家。生卒年未詳。字遙父，號欽山，祖籍河中（今山西永濟），出生錢塘（今浙江杭州）。為畫院世家，自曾祖以降，均為畫院待詔。他繼承家學，光宗、寧宗時(1190–1224)歷任畫院待詔。擅畫山水，取法李唐，能自出新意，下筆遒勁嚴整，設色清潤。山石多以帶水作大斧劈皴，方硬有稜角；樹葉有夾筆，樹幹用焦墨，多橫斜開折之態。畫作多作「一角」或「半邊」之景，構圖別樹一格，有「馬一角」之稱。後人亦視此為南宋偏安之寫照。又兼精人物、花鳥，與夏圭合稱「馬夏」。為「南宋四家」之一。存世作品有【踏歌圖】、【華燈侍宴圖】等。

馬諦斯(Henri Matisse, 1869–1954)

法國畫家，野獸派代表人物。年輕時曾入巴黎裝飾美術學校學習。1895年進入巴黎美術學院，隨摩洛(Morean)習畫，臨摹十七、十八世紀油畫作品。之後，受後期印象派影響，並吸收波斯繪畫、東方民藝的表現手法，形成多元綜合且形色單純的畫風。曾提出「純粹繪畫」的主張；畫面造形流暢，用色單純大膽，帶有強烈的裝飾感，予人愉悅明爽的視覺感受。

馬麟（生卒年不詳，宋寧宗朝1194–1224畫院祗候）

南宋畫家。為馬遠之子。先世河中人（今山西永濟縣），後遷居浙江錢塘。為繪畫世家，祖父馬世榮為紹興畫院待詔，父馬遠為光宗、寧宗朝畫院待詔。由於家學淵源，自小受藝術薰陶，為其藝術造詣奠定深厚基礎。曾任職南宋寧宗、理宗朝畫院，

位至祗候。山水、人物、花鳥均極擅長，畫名幾與父齊。【靜聽松風圖】、【秉燭夜遊圖】均為其存世名作。

高更(Paul Gauguin, 1848–1903)

法國畫家，後期印象派成員之一。年輕時當過水手、股票經紀人，業餘習畫，受畢沙羅影響。1883年後成為專業畫家。曾多次造訪法國布列塔尼的古老村落，對當地風物、民間版畫和東方繪畫風格甚感興趣，漸漸放棄原先畫法。1891年，因厭倦都市生活，嚮往異國情調而遠赴南太平洋上的大溪地島，描畫島上風土人情。由線條和強烈色塊組成的畫面，頗具裝飾風味及東方色彩，又富神祕的宗教象徵意涵。法國象徵派和野獸派均受其影響。

基里訶(Giorgio de Chirico, 1888–1978)

義大利畫家。原學工程。1911年至巴黎，得識詩人阿波里奈爾等人，接觸到立體主義美學。1915年，被徵召回國接受軍事訓練。1917年，在軍醫院服務期間，促成形而上繪畫思想。1924年後返回巴黎，與超現實主義者交往展出，更加強了他形而上繪畫的思想。早期作品，以都市連作，表現現代人空虛、徬徨，甚至帶著夢魘、陰森的生活情境。晚期受文藝復興經典名作影響，轉為富想像力的古典庭園、羅馬式別墅等題材。不過一般人仍視早期作品為其代表風格。

康斯塔伯(John Constable, 1776–1837)

和泰納齊名的英國十九世紀風景畫家。其早期作品雖頗受認可，也成為皇家美術院正式會員，但真正引起重視，並產生影響，應是1806年自英格蘭西北部湖泊區旅行回來以後的創作。1824年以【乾草車】一作，在巴黎沙龍展中獲得金牌。他對天空、水邊、草地、樹木的觀察與描繪，深深影響了之後的巴比松畫派，甚至浪漫主義繪畫，如德拉克洛瓦即深受啟發。他是一位能將眼前景物，快速而自然的納入畫面，並加以適當重組，以表現出自然景物細膩且動人之處的偉大風景畫家。

梁楷

南宋畫家。生卒年未詳。祖上為東平（今山東）人，居錢塘（今

浙江杭州)。寧宗嘉泰間(1201-1204)畫院待詔。後因厭煩畫院規矩羈絆，將金帶懸壁，離職而去。嗜酒自樂，人稱「梁風」(瘋子)。擅畫人物、佛道、鬼神，初師賈師古，有青過於藍之譽。衣紋用尖筆作細長撇捺，轉折勁挺，稱「折蘆描」；用筆簡練放縱，號稱「減筆」；兼畫山水、花鳥，均有獨到之處。存世作品有【潑墨仙人】、【釋迦出山】、【秋樹雙鴉】等圖。

梵谷(Vincent Van Gogh, 1853-1890)

荷蘭畫家，後期印象派代表人物之一。父親是牧師，他當過店員、教師、礦區傳教士等，均因違反傳統作為，而不容於當時社會。後立志當畫家，因其家族為歐洲知名大畫商，先從表兄學習，後因無法接受傳統教法，而決定自學。畫了不少礦區、農村等中下階層人物的生活。初期用色較暗，如【食薯者】(1885)等。1886年至巴黎，受印象派及日本浮世繪影響，先用點描畫法，後來變為強烈而亮麗的色調、跳動的線條、凸出的色塊，表現其主觀的感受和激動的情緒。其畫風後來被野獸派及表現派所取法。後因精神分裂的病痛折磨而自殺。其大量信札忠實反映了他的生活實況及藝術思想，由其弟媳整理成《梵谷書信集》。代表作品有大量的【自畫像】和【向日葵】等連作。

畢卡索(Pablo Ruiz y Picasso, 1881-1973)

西班牙畫家，二十世紀現代畫派主要代表。出身圖畫教師家庭，從母姓。曾在巴塞隆納及馬德里美術學院學畫。1904年定居巴黎。1907年和布拉克創作立體主義繪畫，主張畫家的職責不是借助具體物象來反映現實，而是創造抽象的造形來表現科學的真實。採取同時卻不同角度的表現手法，來描繪物象；也採用實物貼在畫面，影響後人。一生畫風迭變。二次大戰前後完成【格爾尼卡】(1937)巨作，抗議德、義等法西斯主義者的侵略西班牙。此畫結合了立體主義、寫實主義和超現實主義風格，表現痛苦、受難及獸性，為其代表作之一。晚期作了大量雕塑和陶器，均有傑出成就。是廿世紀最重要且具知名度的畫家。

畢沙羅(Camille Pissarro, c. 1830-1903)

法國印象派畫家。生於加勒比海的維京群島。1855年赴巴黎學畫，之後與莫內、塞尚成為好友，並受到柯洛、米勒影響。普法戰爭時一度避難倫敦。畫作多為農村及城市景致，畫風樸實且具詩趣。也曾一度受秀拉影響，嘗試繪作點描畫作。傳世作品有【紅屋頂】(1877)、【蒙馬特大街】(1897)和「農家」系列等。

畢費(Bernard Buffet, 1928-1999)

在戰後美術史上，他是一個創作具象繪畫的代表，被視為法國當代畫壇的寵兒。早年受梵谷筆觸影響，後漸形成自我獨特風格，以神經質的細線描繪物象。1960年後，畫風有顯著改變，主題由冷酷的描寫，轉為熱情的表現；色彩也由黑白灰色加入強烈的紅藍色調，並以銳利的黑色勾勒輪廓。1964年曾舉行「昆蟲記」藝術創作展，展出昆蟲式的雕刻，及以昆蟲為主題的畫作。被視為充分表現戰後頹廢思想的代表性畫家。

莫內(Claude Monet, 1840-1926)

法國畫家，印象派創始者之一。印象派名稱即來自當時批評家對其【日出‧印象】(1872)一作的嘲笑而來。初隨布丹(Boudin)學習，並受柯洛影響；後轉向外光的描寫，馬奈和泰納的作品均給了他很大的啟示。曾長期探討色與空氣在不同時間和光線下，對同一物體的影響，並連續進行多幅研究性的作品描繪。企圖從自然的光色變化中，掌握瞬間的感受，是最具印象派特色的一位印象派畫家。【麥草堆】、【浮翁大教堂】、【睡蓮】等系列連作，均為其代表作。

荷馬(Winslow Homer, 1836-1910)

美國畫家。未曾受過學院教育。1857年起，即經常在報刊發表插圖，後畫油畫、水彩。作品多以寫實主義手法描繪伐木工人、獵人、漁民及黑人等勞作階層的生活。代表作除【起霧的前兆】(1885)外，另有【狩獵者與獵犬】(1891)、【背風岸】(1900)、【左與右】(1900)等。被視為表現美國開國精神的代表畫家。

連建興 (1962-)

臺灣基隆人。畢業於中國文化大學美術系西畫組。1984年首展於臺北今天畫廊。其作品由80年的照相寫實、新表現，到90年代的魔幻風格，始終在熟悉的環境裡，尋找具有特殊情感的廢

墟遺址，顯影人與自然的存在關係及對環境變遷的關懷。

郭熙 （約1000－約1090）

北宋畫家，字淳夫，河陽溫縣（今屬河南）人。神宗熙寧間（1068－1077）為圖畫院藝學，後任翰林待詔直長。工畫山水，取法李成，山石多用卷雲或鬼臉皴筆法。畫樹枝如蟹爪下垂，筆勢雄健，水墨明潔。早年風格較偏工巧，晚年轉為雄壯。常於巨幛高壁，作長松喬木、迴溪斷崖、峰巒秀拔、雲煙變幻之景。後人將他與李成並稱「李郭」，和荊浩、關仝、董源、巨然同屬五代、北宋間山水畫大師。存世作品【早春圖】，為臺北故宮博物院鎮院之寶。另有【關山春雪】、【窠石平遠】、【幽谷】等圖。畫論由子郭思纂集為《林泉高致》傳世。

陳澄波（1895－1947）

臺灣嘉義人。臺北國語學校師範部畢業。1924年赴日入東京美術學校圖畫師範科。1926年以【嘉義街外】一作入選「帝展」，為臺灣第一人。1929年東京美術學校畢業後，赴上海新華藝專等學校任教。上海事變後，於1933年返臺。1934年與臺灣藝壇同好共組「臺陽美術協會」，致力提升臺灣藝術。1945年二次大戰結束，他以通曉北京語並有中國經驗，熱心參與政治，然在1947年二二八事件中，遭到槍決，成為時代悲劇的犧牲者。享年53歲。其作品充滿強烈情感，以質樸筆法，寫滿腔熱情。【夏日街景】(1927)、【嘉義公園】(1937)、【淡水】(1935)等，皆為其傳世之作。

傑利柯（Théodore Géricault, 1791－1824）

法國畫家。浪漫主義先驅。曾鑽研米開朗基羅作品。創作內容多取自當代寫實題材，並探索新的表現手法；對德拉克洛瓦有深刻影響。他以悲劇手法，描寫《美杜莎之筏》一書中「美杜莎」海輪沉沒後，漂流在海上的受難人們，掙扎求生的悲壯情景。這種新的表現手法，曾遭到當時保守派的攻擊，卻成為後來浪漫主義的典範。他喜好畫馬，善於掌握馬的動態，在石版畫上也有所成就。傳世作品有【洪水】(1818)、【賽馬】(1821)等。

提香（Tiziano Vecellio [Titian], 1488/90－1576）

義大利文藝復興盛期威尼斯派畫家。喬凡尼‧貝里尼的學生，並受喬爾喬涅影響。年輕時代在人文主義思想主導下，繼承和發展了威尼斯畫派的繪畫精神，把油畫的色彩、造形和筆觸運用，推進到新的境界。中年時期畫風更為細緻，且穩健有力、色彩明亮；晚年則筆勢豪放，色調單純而富變化。在油畫技法上，對後期歐洲油畫發展，具有重大影響。

普桑（Nicolas Poussin, 1594－1665）

法國古典主義繪畫奠基人。年輕時期深受當時風格主義感染。1624年以後長居羅馬，研究藝術理論及文藝復興盛期繪畫，探討古典雕塑的人體比例，及音樂格調在繪畫上的運用；又鑽研自然景物的色彩透視等問題，逐漸形成古典主義理論與藝術風格。作品多以宗教、歷史、神話為主題，畫風嚴謹，尺幅較小，精工細琢，曾為法國國王路易十三聘為宮廷畫家。後返回羅馬，繼續創作並培養後進。是奠定法國近代繪畫發展基礎的重要大師。

黃土水（1895－1930）

生於臺北艋舺木匠之家。自小即嶄露木雕天分。臺北國語學校公學師範部畢業後，由當時校長推薦，進入東京美術學校木雕部進修。1920年以優異的成績畢業。黃氏雕塑的造詣與成就是多面性的，除木雕、石雕外，在塑造方面也展現驚人才華。黃氏自1920年以後，作品即連續入選帝展（日本帝國美術展覽會），在當時臺灣社會造成震撼，並對當時愛好藝術的臺灣學子，產生極大鼓舞作用。黃氏創作，由民間傳統藝術入手，之後融合學院紮實訓練，吸收法國羅丹雕塑觀念，以探索臺灣鄉土風物的表現主要題材，特別是「水牛」系列作品最吸引人心。惜英才早逝，1930年病逝日本，享年僅36歲。【甘露水】(1921)、【釋迦立像】(1927)、【水牛群像】(1930)均為其傳世之不朽力作。

黃步青（1948－ ）

生於鹿港。1977年畢業於國立師範大學美術系。1987年獲法國巴黎大學造形藝術碩士，任教國立成功大學建築系。早期以帶著超現實主義的繪畫手法，創作許多與生命思考有關的作品。

之後，轉為裝置手法，運用許多海邊漂流木與廢棄現成物，表現了許多與生命和環境有關的作品。近期則多利用植物、水等媒材。曾參展威尼斯雙年展，頗受好評。

塞尚(Paul Cézanne, 1839–1906)

法國畫家，後印象派代表人物。早期參與印象主義活動，之後隱居法國南部，從事繪畫理論的思考。解構了文藝復興以來西方繪畫所建立的「一點透視法」和「色彩漸層明暗法」，將繪畫由感官視覺的認識，帶入理性認知的表現；建立了形、色、節奏、空間本身的意義，影響後來畢卡索等人的立體主義，被稱為「現代繪畫之父」。有所謂「塞尚之前」、「塞尚之後」的說法，呈顯他在美術史上標竿性的重要地位。

楚戈 (1931–)

湖南湘鄉人。本名袁德星。1942年入私塾讀古籍並依《介子園圖譜》、《古今名人畫譜》習畫。1950年隨部隊至臺。1957年加入現代派詩社並撰藝術評論，支持「東方」、「五月」兩畫會之現代美術運動。1967年國立臺灣藝術專科學校畢業，後入故宮博物院研究商周青銅器。楚戈擅長擷取詩文精華圖像入畫。水墨作品以現代詩句嵌入畫面，探索具象與抽象、傳統與現代之間的表現可能性。楚戈擅長各種媒材的開發，對現代水墨之發展，具系統性的理論建構，對臺灣藝術之發展，具積極貢獻。

董其昌(1555–1636)

明書畫家、鑑賞家。字玄宰，號思白、香光居士，華亭（今上海市松江縣）人。官至南京禮部尚書。書法從顏真卿入手，後改學虞世南；又覺唐書不如魏、晉，乃轉學鍾繇、王羲之，並參以李邕、徐浩、楊凝式等筆意，自謂於率易中得秀色，其分行布白，疏宕秀逸，頗具特色，對明末清初書壇影響甚大。又擅山水畫，學董源、巨然，及黃公望、倪瓚，不重寫實，丘壑變化較少，而講究筆致墨韻，畫格清潤明秀。畫論標榜「士氣」，把古代山水畫家比擬佛教宗派，劃分為「南北宗」，並推崇「南宗」為文人畫正脈，形成「崇南貶北」偏見，滋蔓晚明以後畫壇。但其「讀萬卷書，行萬里路」之言，則留給後來畫論積極影響。

克里斯多(Javacheff Christo, 1935–)

當代著名藝術家。生於保加利亞，在祖國完成美術學院教育，旋即赴捷克首都布拉格，從事劇場管理及導演工作，並以肖像畫為生。1957年，赴奧國維也納美術學院研究雕塑。隔年，即赴巴黎，也在此展開他實物包捆的藝術旅程。初期，他以包捆一些酒瓶、盒子為對象。但真正令全世界為之震撼的，是他1969年包捆了芝加哥當代美術館。此後，他以包捆公共建築和自然空間，建立其在當代藝壇的崇高地位與知名度。他的每一次創作，都引起世人高度注目與爭辯，也為當地帶來巨大的觀光收入。

達利(Salvador Dalí, 1904–1989)

西班牙畫家。參加過超現實主義。早期作品風格未定；中期之後，自稱「偏執狂的批判」，將外界對象，以非合理的印象，精緻而具體地表現出來，成為超現實主義代表畫家。1940年定居美國，把文藝復興繪畫技法運用到現代意識的表現；又熱中將當代原子物理學的發現、心理學的理論，以及綜合的宇宙觀等等，作為繪畫創作的主題。晚年喜好表現廣漠的無垠感，在自然中注入微妙的感情因素。達利不斷在怪異面貌中塑造新視覺經驗，以與眾不同的藝術理論創作，活躍國際藝壇，對當代商業美術、電影、舞臺藝術等，均具重大影響。

維賀內(Claude-Joseph Verent, 1714–1789)

法國畫家。生於亞維儂。很早就前往義大利，在羅馬及那不勒斯學習風景畫的創作。他一生最好的作品，也都是停留義大利期間(1734–1754)所完成。1753年，獲選為法國皇家繪畫及雕塑學院院士。也應法國國王之託繪作法國境內所有重要港口的圖畫。這項任務，整整花費了他十年的時光，但仍無法完成，只留下15幅港口的景致。維賀內擅長在畫面中表現出大自然富於戲劇性變化的一面，但仍不失他地形學的精確性。維賀內在這兩方面，都是十八世紀最具代表性的重要風景畫家。

蒙德里安(Piet Mondrian, 1872–1944)

荷蘭畫家。抽象主義創始人之一。初受立體派影響，後與杜斯

堡(Theo Van Doesburg)等發行刊物《風格派》，自稱「新造形主義」，又稱「幾何形體派」，主張以幾何形體構成純粹的「形式之美」。作品多以水平線、長方形、正方形的各種格子組成，反對用曲線，完全摒棄藝術的客觀形象和生活內容，具有強烈的精神意涵與宗教氣質。

趙孟頫(1254–1322)

元書畫家、文學家。字子昂，號松雪道人，水精宮道人。湖州（今浙江吳興）人。宋宗室。入元，世祖忽必烈搜訪遺逸，經程鉅夫薦舉，官刑部主事；後累官至翰林學士承旨，封魏國公。工書法，篆、籀、分、隸、真、行、草，無不冠絕。所寫碑版甚多，圓轉遒麗，人稱「趙體」。擅畫山水，取董源或李成，人物、鞍馬師李公麟和唐人筆法。亦工墨竹花鳥，皆以筆墨圓潤蒼秀見長，以飛白法畫石，以書法筆畫竹。主張變革風行已久的南宋畫院體制格調，提出「作畫貴有古意，若無古意，雖工無益。」論點，開創了元代畫風。

劉松年

南宋畫家，生卒年未詳。錢塘（今浙江杭州）人。孝宗淳熙(1174–1189)時為畫院學生，光宗紹熙間(1190–1194)為畫院待詔，寧宗時(1194–1224)曾畫【耕織圖】。擅畫山水，筆墨精嚴，著色妍麗，多寫茂林修竹，山明水秀之景；所作屋宇，界畫工整。兼精人物，神情生動，衣褶清勁。後人把他與李唐、馬遠、夏圭合稱「南宋四家」。存世作品有【溪亭客話】、【四景山水】、【醉僧】、【羅漢】等。

劉國松(1932–)

山東省益都縣人。成長於中日戰爭的動盪年代中，1949年隨遺族學校至臺。1956年畢業於省立臺灣師範學院藝術系。1957年與同好成立「五月畫會」，發起了臺灣現代繪畫運動。1963年發明粗筋棉紙，並創「抽筋剝皮皴」，開展個人獨特畫風。1968年發起成立「中國水墨畫學會」，鼓吹中國畫之現代化，並主張革命應從工具、材料、紙張作起。1971–1992年任教香港中文大學藝術系，首創「現代水墨畫」課程，影響香港水墨畫之發展。1993年在臺創「廿一世紀現代水墨畫會」，強調水墨畫之本土化與國際化。

德拉克洛瓦(Eugène Delacroix, 1798–1863)

法國畫家。早期受魯本斯和友人波寧頓的影響。後來在傑利柯的啟發下，堅持浪漫主義畫風，與學院派的古典主義相抗衡。由於他在藝術上的革新成就，加強了浪漫主義畫派的地位及影響。作品構圖著重氣勢，強調對比關係，重視人物情感和動勢的描繪。亦擅於石版畫，曾在巴黎盧森堡宮和波旁宮作有兩組壁畫。著名油畫作品有【但丁和維吉爾在地獄中】（又名【但丁之筏】，1822）、【希臘島的屠殺】(1823–24)、【十字軍進入君士坦丁堡】(1840)、【狩獵獅子】(1854)等。

德爾沃(Paul Delvaux, 1897–1994)

比利時畫家。從傳統的古典寫實技法出發，歷經新印象派的色彩理論洗禮，再轉向表現主義的手法，最後在超現實的傾向上，獲得個人自我風格的完成。雖被視為超現實主義代表畫家之一，但他始終未曾參加過超現實主義者的任何活動，也不贊成他們在道德和政治上的主張。不過，超現實的藝術理論和技法，的確讓他得以掙脫曾經縈繞心頭的題材桎梏，轉而探索內在世界，發揮了高度的想像力，也創造了優雅、頹廢並存的迷人意境。

歐姬芙(Georgia O'Keeffe, 1887–1986)

美國女性藝術家，也是現代主義繪畫先驅者及擁護者。雖然她認為藝術無所謂「抽象」、「非抽象」的分野，但在其早期繪畫生涯中，仍熱烈支持抽象繪畫的創作。在1910年代以迄20年代初，始將新寫實主義的觀念，帶進她的藝術創作之中。以極為細膩微妙的手法，將大自然的細部構造，神妙地展現出來，打破了寫實與抽象的界域。極其寫實的自然局部，正是極為抽象的美妙造形。她的繪畫取材自然，尤其花朵，成為日後女性主義的象徵，認為她展現了女性特有的敏感觀察與感受。也有許多人認為：她那些花朵的局部特寫，正是女性私處的象徵，是對女性身體的一種自覺與認同。

鄭在東(1953–)

生於臺北。世界新專電影科畢業，為專業畫家。其作品以自我的生命經驗為主導，發展出一系列個人風格鮮明的自傳式繪畫風格。其「北投系列」、「淡水河系列」等作品，表現了當代人在環境變遷中的無奈與感傷。

鄭燮(1693–1765)

清書畫家、文學家。字克柔，號板橋，江蘇興化人。早年家貧，天資奇縱，慷慨嘯傲，超越流輩，應科舉為康熙秀才、雍正舉人、乾隆進士，曾任山東范縣、濰縣知縣，後以助農民勝訟及辦理賑濟，得罪豪紳而罷官。做官前後均居揚州賣畫，為「揚州八怪」之一。擅寫蘭竹，以草書中豎長撇法運筆，體貌疏朗，風格勁峭。工書法，用隸體參入行楷，自稱「六分半書」，人稱「鄭體」。能詩文，描寫民間疾苦。所作《家書》、《道情》，自然坦率，為世所稱。《板橋全集》為其著名傳世之作。

盧梭(Henri Rousseau, 1844–1910)

西方藝術史上有兩位盧梭，都是法國人，一位是自然主義畫家，巴比松畫派的帖奧多·盧梭(Théodore Rousseau, 1812–1867)，另一位即是這位以素樸藝術而知名的盧梭；因為他也是一位關稅員，因此美術史也有直接稱他為「關稅員盧梭」。事實上，1885年他便辭去此一其實只是在關稅處守門的職務，而以臨時工維持生活，也在此時展開他傳奇性的藝術生涯。他的畫風，幾乎無所淵源，完全自生自有，以一種素人般的原始筆法，卻呈現了夢幻般令人驚奇喜悅的畫面。他的成功，鼓勵了此後諸多對藝術創作有興趣的業餘藝術家。

盧奧(Georges Rouault, 1871–1958)

法國畫家。生於巴黎，曾和馬諦斯一起在摩洛(Gustave Moreau)畫室學習。1905年參加著名的野獸派畫展。但後來堅持獨立創作，發展自我風格。畫面喜以黑線條框架各種強烈色彩，一如拜占庭彩飾鑲嵌玻璃的效果。作品題材均與宗教有關，畫面油彩富有厚度和光澤，洋溢著一份神祕又神聖的悲劇氛圍與光芒，具有高度的人道主義精神。過世前，將作品大量焚毀，因此存世不多，更顯珍貴。

魏斯(Andrew Wyeth, 1917–)

美國懷鄉寫實主義畫家。生於賓州查茲德，從小即在父親指導下學畫。1937年在紐約舉行首展，獲得讚賞。1943年參加紐約現代美術館「美國寫實派與魔術寫實派畫展」。1948年作品【克麗絲蒂娜的世界】為紐約現代美術館收藏。1963年獲美國總統頒授「自由勳章」，表彰他在藝術上的成就。他擅長以蛋彩描畫鄉村景、孤屋、老人、鳥獸，充滿真實性，洋溢動人詩意，被稱為懷鄉寫實主義畫家。作品透過*TIME*雜誌報導，對臺灣1970年代後期鄉土運動，產生相當廣泛影響。

羅丹(Auguste Rodin, 1840–1917)

法國雕塑家。14歲時曾隨勒考克(Lecog de Boisbaudran)學畫，後又拜師巴里學雕塑，也當過加里埃·貝勒斯(Carrier Belleuse)的助手，並前往比利時布魯塞爾從事裝飾雕塑五年。1875年至義大利旅行，深受米開朗基羅作品感動，從而確立寫實主義創作風格。擅用豐富多樣的表現手法，塑造出神態生動且富力量感的藝術形象。【青銅時代】(1877)、【沉思者】(1881)、【巴爾札克】(1898)均是其傑出之作。被視為介於古典與現代之間的大師。

蘇軾(1036–1101)

北宋文學家、書畫家。字子瞻，號東坡居士，眉山（今屬四川）人。蘇洵之子。嘉祐進士，神宗時曾任祠部員外郎，知密州、湖州、徐州。後因反對王安石變法，貶謫黃州。哲宗時任翰林學士、禮部尚書，後出知杭州，又貶謫惠州、儋州，最後北還，病死常州。作詩清新自然，善用誇張比喻，風格獨具；填詞開豪放一派，氣勢雄渾，豪邁不羈，擺脫綺豔柔靡之風。擅長行、楷書，曾遍覽晉、唐諸家法書，得力於王僧虔、李邕、顏真卿等，而自成一家。用筆豐腴跌宕，有天真自在之趣。與蔡襄、黃庭堅、米芾並稱「宋四家」。論畫有卓見，主張「神似」，有「論畫以形似，見與兒童鄰」之句。有【古木怪石圖】、【竹石圖】等畫跡存世。

索　引

盡頭的起點

二、專有名詞

【藝術解碼】，解讀藝術的祕密武器，

全新研發，震撼登場！

什麼是藝術？

一種單純的呈現？超界的溝通？

還是對自我的探尋？

是藝術家的喃喃自語？收藏家的品味象徵？

或是觀賞者的由衷驚嘆？

第一套以人類四大關懷為主題劃分，挑戰您既有思考的藝術人文叢書，特邀林曼麗、蕭瓊瑞主編，集合六位學有專精的年輕學者共同執筆，企圖打破藝術史的傳統脈絡，提出藝術作品多面向的全新解讀。

國家圖書館出版品預行編目資料

盡頭的起點:藝術中的人與自然 / 蕭瓊瑞著. - -
初版一刷. - -臺北市: 東大, 2005
　　面; 　公分. - -(藝術解碼)
ISBN 957-19-2760-0 (平裝)

1. 藝術-人文

907　　　　　　　　　　　　　　　93002282

網路書店位址　http : // www. sanmin. com. tw

© 盡 頭 的 起 點
—— 藝術中的人與自然

主　編　林曼麗　蕭瓊瑞
著作人　蕭瓊瑞
發行人　劉仲文
著作財
產權人　東大圖書股份有限公司
　　　　臺北市復興北路386號
發行所　東大圖書股份有限公司
　　　　地址 / 臺北市復興北路386號
　　　　電話 / (02)25006600
　　　　郵撥 / 0107175-0
印刷所　東大圖書股份有限公司
門市部　復北店 / 臺北市復興北路386號
　　　　重南店 / 臺北市重慶南路一段61號
初版一刷　2005年11月
編　號　E 900740
基本定價　柒元肆角
行政院新聞局登記證局版臺業字第○一九七號